攝影達人的思考

100位攝影達人

╳

100張大師級作品

╳

100個激發靈感的祕密

1x.com · 編著

顏志翔 · 譯

攝影達人的思考

100位攝影達人×100張大師級作品×100個激發靈感的祕密

作　　者　1x.com
譯　　者　顏志翔
總 編 輯　汪若蘭
責任編輯　徐立妍
行銷企劃　高芸珮
封面設計　獨立設計
內文版面　張凱揚

發 行 人　王榮文
出版發行　遠流出版事業股份有限公司
地　　址　臺北市南昌路2段81號6樓
客服電話　02-2392-6899
傳　　真　02-2392-6658
郵　　撥　0189456-1
著作權顧問　蕭雄淋律師
法律顧問　董安丹律師

2013年01月01日　初版一刷
行政院新聞局局版台業字號第1295號
定價　新台幣400元（如有缺頁或破損，請寄回更換）
有著作權・侵害必究 Printed in Taiwan
ISBN 978-957-32-7120-8
遠流博識網 http://www.ylib.com　E-mail: ylib@ylib.com

國家圖書館出版品預行編目(CIP)資料

攝影達人的思考：100位攝影達人x100張大師級作品x100個激
發靈感的祕密 / 1x.com編著；顏志翔譯. -- 初版. -- 臺北市：遠
流, 2013.01
　　面；　公分
譯自：Photo Inspiration : Secrets Behind Stunning Images
ISBN 978-957-32-7120-8(平裝)

1.攝影技術

952　　　　　　　　　　　　　101024553

攝影達人的思考

100位攝影達人×100張大師級作品×100個激發靈感的祕密

前言

你現在手中拿著的這本書，和你以前看過的攝影書籍不一樣。它不是標準純欣賞用的攝影集，因為裡面詳細說明了每張照片的拍攝過程。但它也不是一般的攝影教學書，因為裡面沒包括測試照。事實上，它結合了兩者的優點，既具備攝影集般的精美，也像教學書般實用。這是一本獨到的出版品，內含逾百張精采非凡的藝術創作。

本書沒有開頭，沒有結尾，章節也沒有前後之分。你可以隨意翻閱，看到哪頁有興趣就從哪開始，學習如何創作那張照片。

很多攝影師砸了幾千美元在攝影器材上，但是到頭來幾乎都發現，再強的相機也沒辦法自動拍出很強的照片。過一陣子，你就會把昂貴的配備放在一邊積灰塵，因為你已經沒興趣了。另一方面呢，經驗老道的專業攝影師不管用什麼相機，都能拍出很強的照片，就連手機也行。攝影非關配備，而是關乎想像，關乎交流，關乎觀點。本書大概是你在攝影上最棒的投資，因為頁頁都充滿靈感，能幫助你成為更好的攝影師和藝術家。

書中所有的照片都蒐集自1x.com網站，這個網站可是全球收藏最豐的線上相片圖庫，每日瀏覽量上達15萬人次。1x.com和其他攝影社群網站不同，因為網站上發表的每張作品都得經過管理團隊親自篩選，這個團隊由11位管理員組成，各個專精於不同領域。書中的照片都是從非常優質的攝影作品當中選出我們最喜歡的，所以真的可以說是精選中的精選。我們也確保挑出來的照片是大家特別有興趣拍攝的題材。

我們的網站把關嚴格，以確保藝廊照片之高水準，想發表作品可不容易。乍看之下，你會覺得這未免太菁英政策了，但我們相信，維持高標準與高期望最能激勵大家進步。因此我們不是在搞菁英制，而是因為我們「用心」。要是照片沒被選進1x.com，也不要覺得就此一敗塗地。學習是我們相當重視的價值，所以我們才設計這本書。我們設計一套獨特的線上工具供社群使用者學習攝影，還能直接獲得彼此的意見回饋。

你在別的網站看不到像1x.com論壇這樣討論深入的評論。抱持和圖庫相同的把關理念，我們的論壇版主也確保評論品質能維持在同等水準。像「好看」、「我不喜歡」這樣簡短一句話，卻沒有說明理由的意見是不允許出現的，因為這些意見並不能幫助攝影師改進。版主會寫下他們的評析，提供一些精進技巧的建議和訣竅，還會鼓勵你繼續成長。

若想讓別人評論自己的作品，得先評論其他人的兩張作品。這麼做，第一能確保所有作品都能獲得很多有用的意見，第二是因為——也是一樣重要的一點——教別人常常是最好的學習方式。當你評論別人的作品，你就必須分析作品的光線、構圖、主旨、氣氛和故事內容，進而能幫助你從不同視角評量自己的攝影，你就能發展出自己的觀點。

有時候初學者會不敢評論別人的作品，因為他們覺得自己的意見沒什麼重要性。然而，每個人都該記住這點：看照片的人，絕大多數不會是攝影專家，既然如此，知道非專家怎麼詮釋攝影作品也一樣重要。

同時，我們也不該忽略專家的說法。我們論壇最大的亮點便是我們特別指定的資深評論家，他們會為你的作品提供專業評論。我們認為讓專家和業餘者一同評論是很完美的調和。

給予就是最棒的收穫，教導也是最棒的學習。另一個教學相長的方法是為自己的作品寫一段介紹，就像書中這些攝影師所做的。你在描述照片時，就會開始問自己一些重要的問題：照片背後的

理念是什麼？你想傳達什麼訊息？你會如何改善做法？1x.com網站上有龐大的資源，那些鉅細靡遺的攝影教學文都可以作為你的靈感來源。

本書中，我們彙集了逾百位傑出攝影師的智慧。由於書中的建議與訣竅都是針對各張照片，我想藉此機會分享我認為攝影就整體而言最重要的基本概念。

攝影教學書籍普遍會要大家「打破規則」。但在你打破規則以前，你需要知道有哪些規則，並精通這些規則。

不能只是為了打破規則而打破規則。你想打破規則，背後必須要有原因。你想用怎樣的技巧，想在照片上添加怎樣的效果……無論做什麼，都一定要有原因，而且目標永遠都是為了加強照片的理念與訊息。如果在照片上添加突兀的效果，或是擺入不搭的元素，那就會風格大亂，混淆觀賞者的目光。所以除非你的目的就是要創造出有趣的對比，否則就應該避免。

不過這不代表你不該勇於實驗。有時不妨拋開規則，瘋狂一下，發揮創意，你便能在攝影的世界中發現未知新大陸。試試結合不同技巧，永遠要開發新角度，實際的角度或抽象的角度都一樣。傑出的攝影師能把任何主體變成自己的風格，比方說巴黎鐵塔是世界上數一數二的拍照勝地，但1x.com上還是發表了不少以它為主體卻原創性十足的照片。

我當初會創立1x.com網站，很大的啟發是來自羅勃·波西格寫的《萬里任禪遊》（Zen and the Art of Motorcycle Maintenance）。這本經典著作便是在探討品質的定義，不斷提問：什麼叫品質好，什麼叫品質糟？什麼才是藝術，什麼不是？攝影藝廊管理員怎麼決定牆上要掛哪幅照片？

波西格對藝術的定義是「用心工作」。這樣來看，任何事情都能昇華到藝術的境界：科學、音樂、繪畫、烹飪、園藝，甚至掃地或修車亦然。藝術就是要對工作用心，要誠懇踏實，就這麼簡單。也就是說，你若真想要讓攝影技巧進步，每天都得到外頭去拍照，持之以恆，永不放棄。無論哪些書、哪些人怎麼說的，總之凡事沒有捷徑。想要成功，你的作品必須來自內心，映照出你的靈魂。

品質和學習是1x.com最重要的兩個要素，第三個要素就是要融入這個大家庭。享受藝術、創作藝術是沒有國界的，1x.com著實是個大熔爐，成員來自逾180個國家，你可以和全球各地的人交朋友。我們社群中有不少傑出的攝影師，所以你有機會和這些大師直接對話，向他們請教。

1x.com的目標是推廣攝影這個藝術形式，就像我們的座右銘所說的：追求登峰造極。學習對我們來說很重要，因為我們相信每個人內在都藏有龐大的潛能，等待被解開。只要有適當的激勵、啟發與付出，我們相信任何人都能成為藝術家。

特別感謝克里斯·狄克森（Chris Dixon）、傑拉德·塞克斯頓（Gerard Sexton）、杰夫·范德胡（Jef Van den Houte）、約翰·帕敏特（John Parminter）、克勞斯彼得·庫比克（Klaus-Peter Kubik）、博·克拉森（Per Klasson）、藍納·梅汀（Lennart Medin）、托比亞斯·理查森（Tobias Richardson），以及所有讓這本書成真的攝影師，也特別感謝共同創辦人雅各·約弗羅（Jacob Jovelou），是他設計了整個網站，讓1x.com得以成真。

——1x.com創辦人，勞夫·史戴藍德（Ralf Stelander）

抽象攝影

抽象攝影，通常指的是拍攝主體很難一目瞭然的影像。抽象照以線條、影像中形狀與色彩等視覺語言來構築畫面，看不出明確的主體，所有得以辨認的細節都全數消除，要你用直覺來判定眼前所見何物。

攝影類型有千百種，抽象攝影可說是其中最憑頭腦、也最憑感覺的一種。它結合了理性與直覺，讓攝影師拍得愉快，觀賞者也看得開心。

抽象影像既飽富意涵，又含糊不明，不禁讓觀賞者腦筋直轉：「這是什麼照片？有何重要性？怎麼拍出來的？為什麼這麼拍？攝影師拍攝的時候到底在想什麼？這張照片讓我聯想到什麼？」

抽象影像和觀賞者進行心靈溝通的媒介有：

情緒。抽象影像彷彿將觀賞者帶進畫面中的世界，這世界中充滿幻想和趣味，能勾起我們的好奇心，而當我們從中發現新的觀點，還常常會爆出癡癡的傻笑聲呢。

想像。抽象影像鼓勵觀賞者為照片編造故事，用不同角度理解事物，跳脫出主體的刻板印象；我們不僅要重新看待照片，也要重新看待生活。

趣味。抽象影像處處是趣味。攝影師從線條、形狀與色彩中尋找趣味來創作主體。照片則是誘發觀賞者的玩性，要他們動頭腦、用直覺與之互動，就像玩遊戲一樣。

最出色的抽象影像就該集以上元素於大成，不僅吸引觀賞者的理性面，也吸引他們的感性面；不僅勾起觀賞者的興趣與好奇心，也讓他們擁有自由詮釋和幻想的空間。當然，最出色的抽象照，自然也是好看的照片。

拍攝抽象照的小秘訣：

了解基本知識。傳統攝影原則（例如快門速度、光圈、對焦、底片感光度、打光、濾鏡等等）也適用於抽象攝影，當然也一樣適用於其他攝影類型。

了解攝影器材。微距鏡頭和長焦鏡頭都很適合抽象攝影，不過各式相機／鏡頭皆宜。使用焦距極短的袖珍相機可以拍出精彩的傑作。

探索相機和後製軟體的潛能。嘗試極端光圈大小、異常曝光、雙重曝光、移動相機、鏡頭變焦、影像混合等等。

打破規則。拍攝主體不一定得對焦，所謂的三分法也不用奉為圭臬。你可以隨心所欲，讓想像成真。

實驗，實驗，再實驗。

練習，練習，再練習。

永遠記得：抽象攝影展現的是你的觀點，不是你的技巧。

——烏蘇拉・雅布雷施（Ursula I. Abresch）

抽象攝影

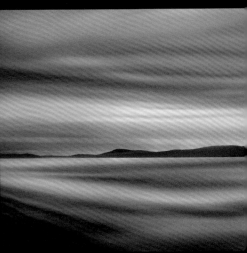

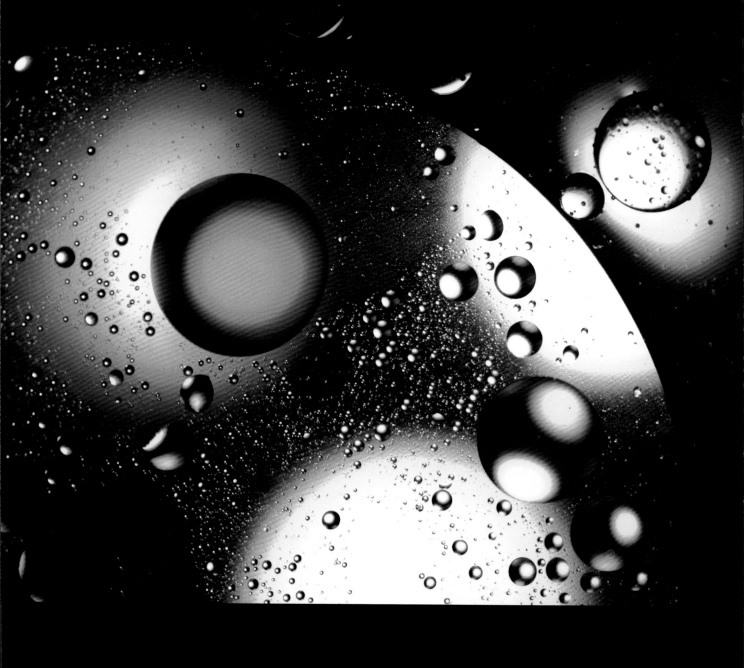

朝陽

某天，外頭濕冷陰鬱（典型的英國冬日），我決定拍張「油水」抽象照來玩玩。我以前沒拍過這種效果，但我在1x.com和其他攝影網站上看過類似的照片，所以一直很想嘗試看看。

開拍之前我先做了點功課，用Google搜尋前人的做法當參考，我希望能加以創新，重新考量我所需要的照明設備和道具。

我選擇藍色平底玻璃杯來盛裝油和水，替照片增加一點色彩。其他道具包括：一只電池式三頭LED櫥櫃小燈、跟本地劇團「借來」的橘色燈片（別跟他們說，拜託），還有橄欖油。

我把櫥櫃燈置於平面，貼上橘色燈片，接著把裝了半杯水的玻璃杯放到燈片上。橄欖油加的量不同，效果也會不同。起先看起來有點平板，不怎麼有趣，所以我在水上又多倒了一些橄欖油，最終加了約¼到½吋高的橄欖油。我每倒一些，就稍微攪拌一下，所以橄欖油產生的泡泡大小有別，高低有致，更添3D視覺效果。

我邊添加橄欖油，邊試拍幾張，看看整體效果變化如何，一直到油層有了一定的厚度，呈現出來的效果才讓我滿意。我想我試拍了有50張左右吧，最後才拍出一組滿意的照片。對了，補充一下，油在水面上形成的泡泡是攪拌出來的，而且我得承認，有很大一部分要靠運氣！

我用Nikon D700，搭配105mm鏡頭。我將相機架在腳架上，由玻璃杯上頭往下拍攝。在實驗過程中，我分別試過開閃光燈和不開閃光燈拍攝，立即發現機頂閃光燈帶來的光亮讓影像更具視覺震撼。我也發現，拍攝這類照片，使用機頂閃光燈勝過外接閃光燈，因為燈光距拍攝對象較近。

我使用即時預覽模式來對焦。利用螢幕預覽影像，慢慢拉近鏡頭對焦，會比使用自動對焦還來得精準。另外，我使用遙控快門線來觸發相機，以確保最終成品不會因為手震而模糊。

我覺得最後拍出來的「油水」抽象照不僅形狀漂亮，色調鮮明，還很有星際爭霸戰的感覺。

克里斯·狄克森
（Chris Dixon）

去年自IBM退休，便想藉由攝影驅使我和妻子踏出家門，行走他方。以前曾玩過相機，但那時僅止於拍攝日常家庭生活和假日出遊照……然後我發現1x.com網站，激發我不少靈感，如今攝影成了可以自給自足的嗜好……想要什麼新裝備，就靠賣照片賺錢買了。

這張照片唯一的後製是裁切和翻轉，我拍照時用了LED燈、燈片和閃光燈來打光，結果發現不太需要什麼後製。

1.利用不同素材，放手大膽去實驗吧。像我以前就從來沒拍過油水照。

2.要有足夠的耐心，效果出來以前只能不斷瞎搞。喔，還要有點好運氣。影像中的光線和色調我可以重現，但泡泡的形狀是不可能一樣的。

3.拍攝物體不好對焦的話，可以使用「即時預覽」模式。

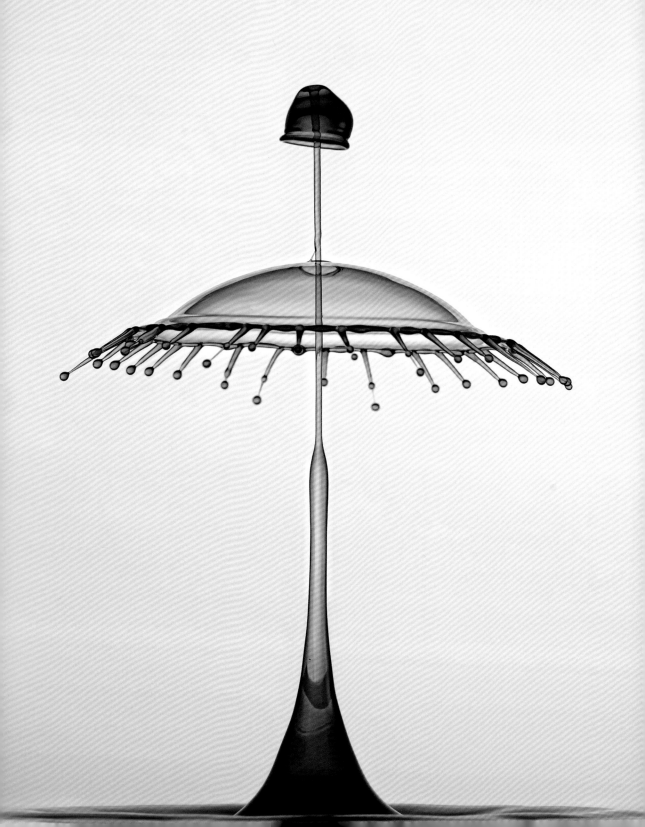

水滴的旋轉木馬

要拍出水滴落下、形成雙皇冠的瞬間，是一項很艱鉅的任務，但這就是我想達到的目標。經過無數次的實驗與設計，我終於建立起一套工作流程，能夠不斷重製同樣的成果了。

這張影像是以Sony Alpha 700相機加上Minolta 100mm f/2.8 RS微距鏡頭拍攝而成。閃光燈用的是Vivitar 286 HV加上無線遙控裝置（Yongnuo RF 602）。為了精確捕捉到水滴墜落的毫秒，我使用StopShot高速偵測器，這個儀器還有定時功能，等預定時間到再釋放快門。StopShot是特別為了高速攝影而設計的便利計時模組。

我以腳架固定相機，鏡頭和水滴落點的方向垂直，做為光源的兩台閃光燈則架設在場景後方，中間再隔一塊透明玻璃，從背景打光。

拍攝的液體是以水和關華豆膠粉混合，以增加黏性，此外還添加藍色食用色素，讓水滴的形狀更添風采。

之所以想拍這張照片，是因為我想呈現出我們雙眼無法即刻掌握的美。別人看過這一類型的照片後，普遍的回應都很正面，因為這些照片呈現的是平常看不到的魔幻時刻。

要創造出這樣的影像需要有特定的配備：

你需要一台電子儀器，能夠透過電磁閥精準地讓水滴每毫秒落下一次，也能透過光電感應器或延時設定來控制快門和閃光燈的釋放速度。

你也需要可以將光照時間（輸出時間）設定到極短的閃光燈裝置（低於1/20000秒），因為瞬間凝結動作的不是快門釋放時間，而是閃光燈發光時間。

第一次嘗試拍攝可以使用牛奶，牛奶的黏性比自來水高，流動速度比較慢，而且濺起的形狀也很漂亮喔。

馬庫斯・瑞格斯
（Markus Reugels）

現年33歲，工作是地板鑲嵌。兒子出生後才開始接觸攝影，起初只是拍攝家庭照和微距照，很快就變成我的嗜好。一年前，我開始拍攝水滴落下的照片，水滴實在是千變萬化，我至今仍不斷探索更多的可能性。

本RAW檔影像以Lightroom 3軟體轉檔，其餘後製處理皆在Photoshop CS5軟體上執行。

色階校正。將亮部和陰影的滑桿往曲線的起點和終點移動，來減少各個色版裡不需要的色調值。

對比強化。新增黑白調整圖層，並將圖層設成柔光模式，不透明度調到30%。

邊緣對比與銳利化。將三個圖層副本設成柔光模式，接著在各圖層使用濾鏡中的顏色快調。若想加強邊緣對比，強度要設定為30像素左右，不透明度設在20%到30%之間。

若想改善大區塊的細節，請將第二圖層的顏色快調濾鏡強度調為5到7像素，這也能稍微加強邊緣對比。至於不透明度，則要設在50%左右。

最後在第三圖層將邊緣銳利化。使用顏色快調濾鏡，強度要調到極小，大概0.5到1.5像素。不透明度不太需要調整，可以維持在100%。

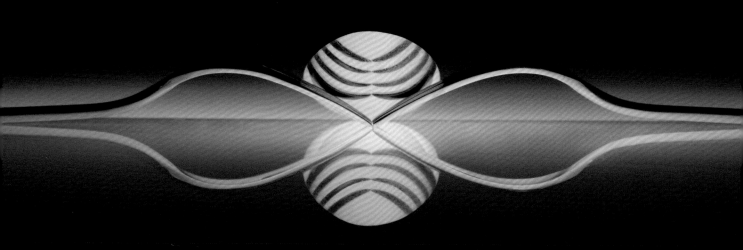

Sony Alpha 500 · Sigma 105mm微距鏡頭 · f/5 · 1/250秒 · ISO 200

叉與匙

一切都始於我的臥室，我實驗的地方。

我會開始攝影餐具是跟工作有關。前一陣子，有人邀我到課堂上談談產品攝影。我之前只在我家後院拍攝過昆蟲，所以我得拿各種物件來練習拍攝，也得練習使用照明燈具。

我第一次照的餐具照是一根湯匙和它的倒影。我的道具有一小塊壓克力板（亮乳白色）、一盞小燈、幾個用來放壓克力板的紙箱。我和湯匙、檯燈摸索了不久，便發現把湯匙左右對稱擺放時，產生的倒影滿好看的，因此經過不斷嘗試和失敗後，終於找到照明燈具和相機的最佳位置，能夠照出最好的效果。

這張照片中，我放了一張桌子，把同一塊小壓克力板擺在桌上。我把攝影燈（32W，4300K，外加29公分燈罩）置在桌子底下，朝上打光，燈罩上放了一張黑色厚紙板，中間戳了一個直徑約莫6公分的小洞。攝影燈和桌底距離要近一點，厚紙板的洞剛好在湯匙的正下方（也就是這張照片的正中央）。下一步很重要：兩支叉子一定要放在壓克力板的邊緣，這樣邊線才會（差不多）完全落在實物和倒影之間。這張照片使用腳架輔助拍攝，相機位置比桌面略高一些。

我心想的是構圖強烈的畫面，不想要有色彩干擾。我想要一張可以掛在牆上的照片，一張人人久看之後，才明白他們看到什麼的照片（湯匙很難能夠一眼辨出吧）。當然光線是要角，對這張照片來說尤其是；光打得好，不僅能塑造整體氣氛，還是倒影漂不漂亮的關鍵。

攝影，就像是以光線寫作。我認為光線比構圖之類的還重要許多；它是照片的魔法師，所以要好好把握光線。像是把照明燈換個位置，看看會發生什麼事？陰影會不會改變？而以這張照片為例，倒影會不會改變？

先觀察，再拍攝。試試看不同的構圖、不同的光線、不同的視角，找出三者的最佳組合，你覺得這樣的組合是對的之後，再拿起相機開拍，調整相機設定，直到你拍出你追求的影像。

隨時觀察生活周遭的物體，思考哪些可以做為拍攝對象，物體和倒影的結合會營造怎樣的畫面，而這個畫面是否符合你的要求。

維特克‧得科高
（Wieteke de Kogel）

居於荷蘭恩斯赫德，任教於湍特大學機械工程系。

因為我都是拍RAW檔，所以照片大都需要後製，但這張照片很單純，拍起來差不多就是這個樣子。最大的問題就在於我的相機會產生雜訊，不過現在Photoshop CS5中的Camera RAW增效模組可以有效解決這個問題。除此之外，我將影像轉換成灰階，移除一些汙點，並降低部分倒影的亮度。

影像（一）：Nikon D200．Nikon 18-70mm f/3.5-4.5鏡頭．f/8．1/125秒．ISO 100．RAW
影像（二）：Nikon D7000．Sigma 150 f/2.8微距鏡頭．f/5.6．1/60秒．ISO 100．RAW

海岸線

這個影像是以抽象印象派的作法，呈現美國太平洋西北海岸線的晚景。

〈海岸線〉是利用Photoshop的混合模式將兩張數位影像混合的照片，但其中一張我用了兩次，所以總共有三個圖檔。

第一張影像是在渡輪上照的，渡輪行經海岸時，經常可以看到這樣的景致。

第二張影像是特寫平底鍋裡的水，在室內照的。這張照片的設定是：

- 平底鍋裝滿水，放在桌上
- 暗房
- 有反光材質的東西（這裡用的是包裝紙），放在平底鍋後面
- 相機架在腳架上，略高於水面
- 將有線離機閃光燈放在左邊，照向平底鍋後的包裝紙

小心聚焦在鍋子的正中央——小撇步是用小東西來幫忙對焦，例如迴紋針就很好用。接著輕輕搖晃水面——我是用火箭吹球在水面上吹氣，製造水波的感覺——然後就按下快門吧。

透過〈海岸線〉這類仿擬實際地點或主體的印象派影像，我希望能更深入了解構成攝影主體的本質為何。

大略來說，這些照片算是屬於「印象攝影派」風格。我可以把主體抽象化，賦予其更多特色，絕對比一般的再現照片還突出。印象攝影派讓我得以表達情感、思維、夢想，還有倏然飛逝的時光，些微的光線變化就會帶來天壤之別，可能是色彩斑斕，也可能是黯淡無光。

但印象攝影派最大的貢獻，是讓我以及觀賞者注意到色彩的重要。我愛死多樣的色彩了！我喜歡把玩各種色彩，簡直是把色彩當作主體看待，不過某程度上來看，色彩的確是主體，至少在攝影的世界中是。光線就是色彩。

烏蘇拉·雅布雷施
（Ursula I. Abresch）

加拿大攝影師，住在英屬哥倫比亞省的西庫特尼區。教育學士，專攻藝術和歷史。

照片後製使用的是Photoshop CS5。

我首先處理的是第二張影像（鍋裡的水）。我複製一張圖層副本，爾後使用Photomatrix Tonemapping外掛程式來處理色調，讓陰暗區域的顏色更鮮明，並調高整體影像的亮度。Nikon D7000機種增加了「魚眼鏡頭」的修飾效果，於是我利用魚眼扭曲效果做出另一種影像，我用PS開啟檔案進行後製，調校設定和無魚眼效果的影像相同。之後我將魚眼圖層設定為正常模式，不透明度50%，把兩種版本的影像合成在一塊。

接著便處理另一張影像：細長的陸地與各據一方的海空。我將地平線調正，增加陸地的對比，讓顏色更深沉。然後我複製一張副本，貼在「鍋裡的水」影像的上面。接著我在陸地那張照片使用遮色片，把地平線以下的部分去掉，只留上半部，淡淡地將水的影像和雲朵混合。我保留黑暗陸地的部分，將兩個影像混合為一，然後合併圖層，做最後的修飾。最後一道作業，就是把地平線、陸地還有陸地上緣的色調加亮／加深，便大功告成。

Canon 5D・Canon 24-105mm鏡頭・f/22・1/6秒・ISO 50

時光旅人

我很喜歡玩變焦實驗，因為那種動態吸入效果讓攝影產生不同層次，也為照片添增動作感，所以我對變焦可以說是相當執迷。變焦照片要拍得成功，關鍵是主題的周圍需要有一定的空間結構。

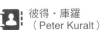 彼得‧庫羅
（Peter Kuralt）

栽進哲學裡10年，本該踏上哲學家的道路，但我心中還有另一個最愛，那就是攝影。崇高深遠的藝術是我一生的註腳，透過藝術的語言，我得以抒發熱情與難以言喻的感受。攝影，是無止無盡的發現；攝影，能為攝影者和觀影者的生活，增添新的光采。

今年，我又到了巴黎，我依然覺得這城市是攝影師的天堂，也是地獄。一方面你能找到好多有趣的攝影主題，但另一方面，大部分的主題早就已經拍到爛了。這種情況下，我總是把過去所知的熱門景點、所見的精彩照片都拋諸腦後，跟著內心的感覺走。

一天，我前往著名的龐畢度美術館，想要找有趣的建築來拍，但努力半天還是一無所獲，於是決定到美術館裡面歇歇，欣賞藝術大師的作品。美術館外的管狀電扶梯，有一處可以一覽巴黎全景，是眾多遊客的聚集所在；今天我一抵達那裡，就知道我找到目標了。管道的結構一致，且管身透明、光線充足，運用「動態吸入效果」可以拍出絢麗斑斕的照片。而且，這裡有一波波的來回遊客，可以成為我的攝影主題。我腦中已經有了畫面，現在只消把它捕捉下來。

因為當時光線很強，我知道我得將我的5D相機火力全開。我把ISO值調到50，光圈調到22，以增加曝光時間，並使用24-105mm的變焦鏡頭。然後我站穩身子，避免晃動。拍攝變焦效果時，我不太喜歡用三腳架固定相機，我個人覺得這種拍攝方式太制式。

拍了幾張測試照後——想要有好成果，這個步驟幾乎不能省——有兩個人行經此地，這正好是我所期待的人數。如果是單一個人或是太多人，都不能呈現出我想要表達的動態感。

我拍了好幾張，其中有兩、三張還算滿意，再後製微調一下，便完成了這張〈時光旅人〉。

迢迢銀河系

我喜歡玩弄光影、色彩和形狀。我時常在照片中加入液體的元素，液體很難掌控，所以畫面總是有一個不確定性，難以預測最後的成品樣貌。我能掌握的是色彩和形狀，最終結果則操之在液體。在這張照片中，我選用看起來具有和諧性的色彩，利用移液管將不同的油液滴入水中，形成一圈圈的圓。我的理念是要創造出一個小宇宙，我想我成功了。

這張照片使用單拍模式。我準備的器材有：桌面透光的攝影台；聚光燈，可以從主體側面打光；用來倒入液體的透明玻璃碗，放在攝影台上。我不用閃光燈。

我想營造出色彩、形狀和光線之間的和諧感。照片應能讓觀賞者發揮想像力，激發靈感，做出個人詮釋。

我在後製中將拍出來的影像上下翻轉，認為這樣的和諧感和流動感更為強烈，不過觀賞者或購買印刷品的人也可以依自己喜好翻轉照片方向，觀賞者或許能看出我沒有想過的東西也說不定。抽象照片美就美在沒有哪種詮釋有對錯之分，對我來說，這就是拍抽象照的快樂泉源。

我鼓勵讀者把這本書上下翻轉，比較一下感覺有何不同吧！主動去觀察照片細節，不要只是優閒地走馬看花，給照片多點一時間，你會漸漸喜歡上它的。

如果你也想拍出類似的照片，就釋放你的想像力吧。「不斷嘗試，不怕失敗」是唯一法則。不同的液體、不同溫度和濃度，都會出現不同的效果。不要使用粉狀的顏料，其顆粒在微距攝影中會顯得太大。我一向使用食用色素，不帶粉狀顆粒，且容易和其他顏料混合。

卡蘿拉·翁卡莫
（Carola Onkamo）

我對色彩、形狀和光線極為著迷。生活周遭的微小細節常能吸引我的目光。我拍照時，總是尋找能讓照片看起來和諧、有趣的特殊角度。攝影讓我心情好，看到有人喜歡我的作品，也讓我格外開心，他們的好評是支持我繼續創作新照的動力。

只要能用相機拍好的，我都盡量不再後製處理。以這張照片來說，我用Photoshop調整了一下對比，並用仿製印章工具修掉一些汙點，就這樣。

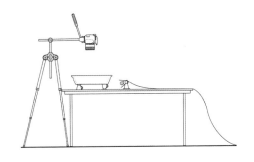

動作攝影

攝影，是用光影記錄的藝術。通常這表示觀賞者在照片中看到的畫面，應該和攝影師現場拍攝的景象一模一樣，就像他正站在攝影師身旁。然而，在某些情況下，相機呈現出來的反而是我們人眼無法覺察的現實，天文攝影和微距攝影自然是兩個最明顯的例子。

動作攝影也可以歸類於此。所謂動作攝影，就是以運動項目為主體，使用超廣角鏡頭，將過程中的一瞬凝結成一格畫面。精準度（姑且不論這個名詞究竟所指為何）漸漸不再是大家企求的目標，大家轉而追求「**視覺震撼**」，讓觀賞者覺得自己不只是旁觀者，而是有身在其中的臨場感！

動作影像並不像臨床紀錄，只是分析運動員的體態；動作影像應該和觀賞者產生深刻的連結，訴說照片中的精彩故事與當下的情感。動作影像應該讓人看得腸胃都糾結在一塊，讓他們了解，原來攀爬一條冰柱、或是表演一項完美的足球特技，是這樣膽戰心驚。

要達到這種效果有很多作法，大致上都是使用超高速快門來凝住動作瞬間，有時甚至是捕捉半空中的動作，來呈現出速度感和移動感。要拍到「不可能的畫面」，端賴你觀察細不細心——畢竟一般來說，除非拍攝主體的姿勢一看就是違反物理定律，不然腦袋不會自動認為這個動作是轉瞬即逝的難得鏡頭。高速連拍模式固然是好幫手，但還是比不上淵博的運動知識和敏銳的直覺，能夠掌握按下快門的瞬間。

另一方面，若拍攝主體比較是以直線方式移動，那麼使用慢速快門和穩定的搖攝技巧可以在照片中展現速度感。

大多動作攝影還會強調另一個重要元素，那就是焦距。超長焦鏡頭可以壓縮空間透視感，拉近觀賞者距離。除此之外，若遇到限制出入的問題，比如說像是無法進入體育館的時候，長焦鏡頭也常是唯一的解決之道。

與長焦鏡頭天差地別的是超廣角鏡頭。超廣角鏡頭能創造出寬廣的景深，帶出臨場感與動態感，更是能讓觀賞者身臨其境的最佳工具。廣角鏡頭會造成影像邊緣變形，這也許是個缺陷，但如果應用得宜，則能強化極限動作的張力。

一如其他類型的影像攝製，想拍出完美的動作照也沒有必勝秘訣——隨便找個拍滑板動作的單眼相機攝影師問問就知道。也一如其他的藝術形式，想確保你的創作能和（一些）人有所共鳴，只有一個方法：勇於嘗試，不怕失敗，用心投注在每一張影像之中。

——亞歷山德烈・布易斯（Alexandre Buisse）

渺小的我

先聲明，拍這種照片對噴火人、對你、或是對周遭環境都可能會造成危險！所以請和了解噴火特技的人合作！

拍攝第一步：找到噴火人。如果你正好人在巴黎，很簡單，每週六晚上在東京宮當代藝術中心（鄰近艾菲爾鐵塔和托卡德羅廣場）都會有噴火特技表演。一到夜晚，他們就會現身。

再來，相機設定是最重要的一步，如果沒設定好，也別想要後製了吧。ISO值設得越低越好，因為影像在後製時會出現雜訊，所以一開始能避免多少雜訊就算多少。

也請記得這點，每個噴火人的噴火方式都有所不同，有的會快速噴放燃油，產生非常強大的火焰，有的則會慢慢來，那產生的火焰也相對較小。所以你最好先測試一下相機設定拍出來的效果，不過應該只需要微調一點點而已。火焰大致會維持個一、兩秒，少數可能撐到三秒。而且火焰還會製造出大量的光。

使用手動對焦與短時間曝光（才能瞬間凝結火焰畫面）。

檢視拍攝成果時，要把握兩個重點：一是有沒有捕捉到火焰的質感；二是過曝區域有沒有降到最小。焦點要對在火焰上，而不是背景，背景在後製過程處理即可。還有，務必要拍成RAW檔！

法蘭巴
（FrankBa）

我是攝影師，住在法國布洛涅一比揚古。

我不會鉅細靡遺把每個參數都說出來，只會大概說明處理步驟。

整體來說，我們要使用兩份RAW檔——一份處理火焰，另一份處理背景。只要是能處理RAW檔的工具都可以用，像是Capture NX、Camera RAW等等。

這張照片我用的是HDR軟體（我用Oloneo，但你也可以用其他HDR軟體）。

準備好兩張圖檔（一張是對的背景，一張是對的火焰），基本上就快完工了。接下來只要把對的背景和火焰合併成一張影像就行了。

我使用Photoshop的圖層和圖層遮色片來遮住不想要的地方。背景那張，我想遮住的是過曝區域（也就是火焰部分），把筆刷工具調到50%左右，就可以修得不著痕跡，修完以後把兩張圖層合併。

之後就是例行步驟了：調整色階、曲線、銳利度、飽和度等等。

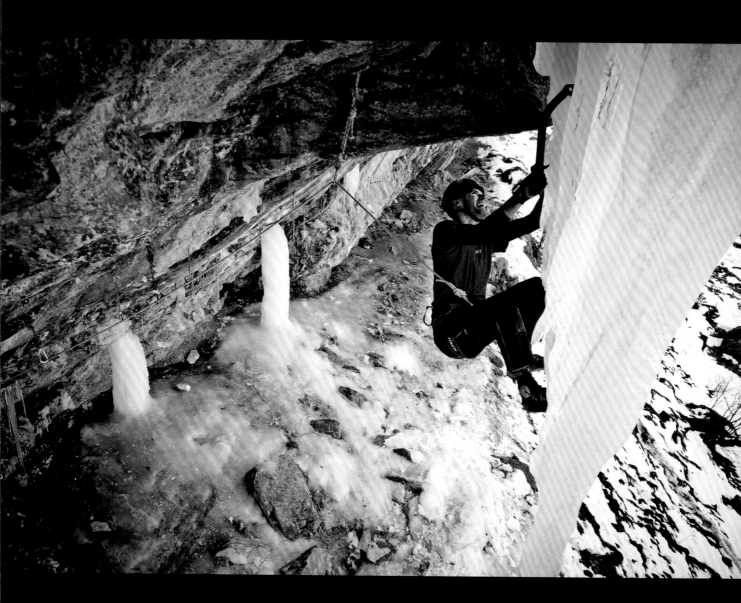

Nikon D90・Nikkor VR 16-35mm f/4鏡頭・f/8・1/60秒・ISO 400・RAW

勇登粉紅豹

這趟瑞士之旅，也就是這張照片的由來，是由克里斯多佛·西拉斯發起的，他是個登山家，也是我的朋友。他此行到瑞士，是要攀登冰、雪、岩混合地形，但因為混合攀登相對小眾，加上他的登山經費都來自他人贊助，所以他不僅需要一群熱情的登山夥伴，還需要一名攝影師跟拍，以證明給贊助人看。於是我安排了一個禮拜的行程，和登山團綁在一塊，除了在他們上方拍照攝影外，也想親自攀爬看看。

那時，我看見西班牙的登山高手拉蒙·馬林，即將成功登上有「粉紅豹」之稱的經典路線（級數M9+）。當時我所在的角度正好，可以完美拍下他從岩壁移到懸冰的畫面，而且只要抓準時機，捕捉到他的臉部表情，還能讓觀眾了解這條攀登路線到底有多難爬。

這張照片是以單拍模式拍攝，其餘還有約莫20張，拍下他奮力想停歇在這段路線的魔鬼關卡上。因為我的視角很棒，所以我寧可等待耐人尋味的畫面出現，也不想使用相機的連拍模式不斷拍攝，再從中挑選佳作。

我所使用的相機是Nikon D90和Nikkor 16-35mm f/4 VR防震機種，後者因為重量較輕、畫質優美，已成為我愛用的廣角相機。我不用任何濾鏡或其他配件；拍攝山景，簡單為佳。

我選擇光圈優先模式，將光圈設定為f/8，ISO值400，因此我是以1/60秒的慢速快門進行拍攝。由於拍攝主題相對比較靜態，這樣的快門速度還可接受，不過也可以調高ISO值，以彌補進光量的不足。

要取得好的登山畫面，往往得先取得好的視角，意思就是，攝影師最好一樣繫上攀岩繩，跟著登山者一同攀升。那天，我就得跟著沿壁而行，尋找穩固的樹木，建立固定點，然後繞繩下降。此外，由於我全程都懸在半空中（畢竟這裡是懸崖峭壁），我也得使用幾根冰樁當作支點，自己才不致一直晃來晃去。

如同大多登山攝影技巧，此張照片的震撼效果來自驚心動魄的全景透視，這種全景視角常常是從上方以廣角拍攝而成。從照片中的垂冰也能看出這個地方是如此廣大，顯示這群人是如此瘋狂，居然想要登此高峰。

人們看到照片的反應，跟我預期的一樣，既是佩服，又是納悶，怎麼會選這樣一個地方。我想，他們的心底多半認為，像拉蒙這樣的人真的是絕無僅有，可謂是真正的探險家。

亞歷山德烈·布易斯
(Alexandre Buisse)

專業（算吧）探險攝影師，偶爾擔任製片。大多拍攝攀岩登山活動，也拍攝山形地景與各種極限運動項目。剛出版一本登山攝影專著 *Remote Exposure*。

這張影像幾乎沒有後製，使用的軟體是Adobe Photoshop Lightroom。將影像轉成Camera Standard profile檔後，微調明暗度、清晰度、自然飽和度，最後添加一點點邊暈，完工。從頭到尾，時間不超過一分鐘。

1. 等待最棒時機。我拍了很多張拉蒙攀登的照片，但只有少數幾張能傳達出強大的張力或故事性。

2. 尋找最佳視角。努力為想拍的照片找出最好的拍攝角度，視角好壞遠比配備好壞來得重要。

3. 安全第一。拍這類照片很容易受傷，我現在隨便想就有五、六種狀況，所以攝影時要非常小心，以保護自身安全為重。我在另一起事件中學到，有時候寧可放棄絕佳的拍攝機會，也不要將自己或夥伴置於不必要的風險之中。

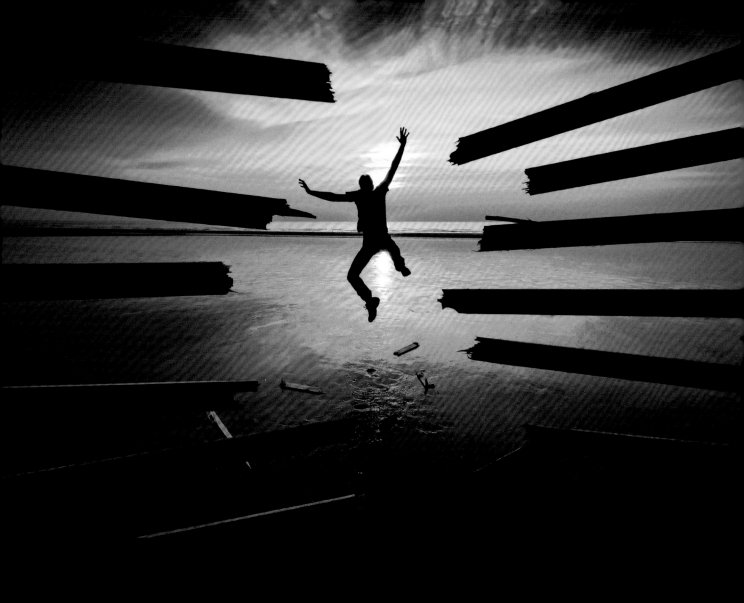

Canon 5D Mark II．Canon TS-E 17mm f/4L 移軸鏡頭．f/20．1/320秒．ISO 640．無閃光，全自然光

自由

這張照片是一個挑戰賽的參賽作品，訂定的拍攝主體是「柵欄」。我那時搔破了頭，想要以創意的方式呈現柵欄。柵欄顯然給人「監禁」的感覺，所以「自由」的意象很快就浮現腦海。由此發想，我草草寫下幾個方案，最後覺得這個畫面的效果不錯。

　　我想要在前景凸顯柵欄和模特兒（也就是在下我）的剪影，背景要有一片燦爛的夕照，與倒影相互輝映。於是我開始不斷瀏覽本地網站，尋找潮汐和沙灘的資料，最後終於找到一處，那天太陽方位、日落時間和退潮時間全都對在一塊。

　　我添購完所有「布景」材料（木板、鐵釘、鐵槌）後，便開車上路。一到該地，我便動手將木板敲斷，用鐵釘釘在一起，埋進沙灘中。接著我只消等太陽西下、跳個幾次，便大功告成。

　　這張照片以單拍模式拍攝，我使用的是Canon 5D mkII單眼機種，加裝一顆移軸鏡頭（Canon TS-E 17mm f/4L），移軸鏡頭的特性是可以製造出廣大的景深：木板在前景，主體則得距離木板遠一點。詳細的拍攝設定如下：17mm、ISO 640、快門速度1/320秒、f/20。沒有閃光燈，全採自然光。

　　相機架在腳架上，我太太拿著遙控快門，在我躍向空中時按下快門。

　　好多人跟我說，我看起來好像是往海裡跳，但實際上這裡是退潮中的沙灘（只是當時海水還沒全退，所以才有倒影）。

　　這張照片的主旨顯而易見：人想要獲得自由，就得付出血汗（在此即「衝破柵欄」的這個象徵）。

　　我個人挺滿意這個成果的，不過我並沒預期其他觀賞者會有如此熱烈的迴響。照片後來贏得當週挑戰賽優勝（成績也是我在網站最高的一次），不僅在1x.com網站上展示，甚至還登上了網站首頁的主要看板！我做夢也沒有想過會有這樣的機會，真的是相當受寵若驚。

克里斯多福・齊夏克（Christophe Kiciak）

我從2009年6月開始接觸攝影。我是個一板一眼的科學家，也是個藝術創作家，當時的我正在找尋可以同時表達這兩種身分的管道。很難有什麼嗜好可以將兩者結合，所以我接觸到攝影的時候，真的很興奮。現在，我全部的休閒時間都拿來研究各式各樣的拍攝技巧，欣賞他人的傑作，當然，還有攝製照片。

後製分作兩個步驟：先用Lightroom 3將RAW檔轉檔，其次用Photoshop CS5進行細部處理。

處理RAW檔時，我新增幾個顏色濾鏡（主要是橙色和紫色）以營造溫暖的感覺。原影像色調偏黃和深藍，我認為色調太冷。

我主要用Photoshop來去除雜訊（用的是Topaz Denoise增效模組），還有用仿製印章工具修掉沙灘上的瑕疵（小石子）。

拍攝這類照片，事前準備至關重要，像是：構圖、相機設定、天氣、漲退潮時間、地點等等。現在的網路神通廣大，什麼資料都查得到，所以要善加利用啊！

後製影像時，腦中要有明確的目標。不要看到什麼就想加什麼（「加一點邊暈好了，效果滿不錯的；噢，飽和度總是讓照片更讚！」之類的），通常沒什麼實質幫助。後製必須支持整個概念。你要能合理說明每一個步驟最後要達到怎樣的效果。

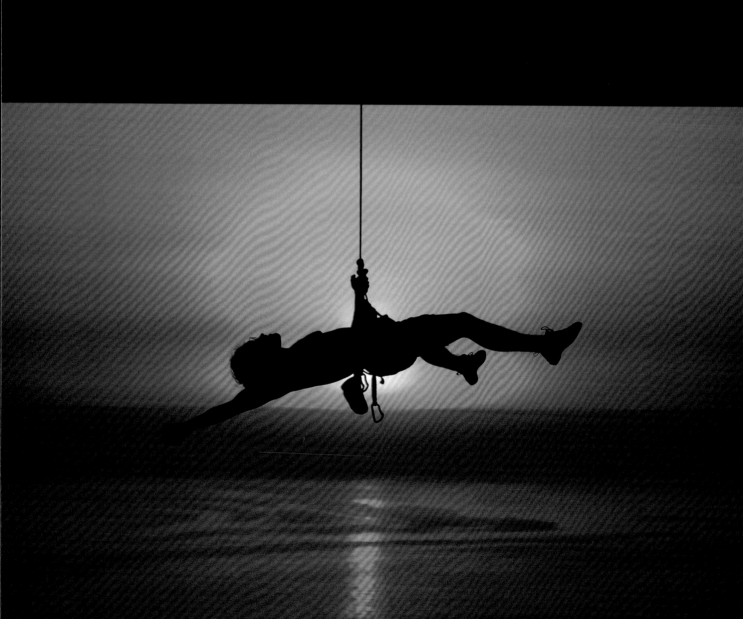

句點

這張照片是我在2007年的登山之旅中拍的，地點是一座鄰近土耳其海岸的希臘島嶼——卡林諾斯島。我在那之前就曾去過一次，見識了似乎天天上演的日落美景。第二次光臨此地，我知道臨走之前一定要拍一張照片，將登山和日落的精神一齊捕捉入鏡。

我想在影像中呈現當下之美，並傳達登山時心中湧起的情感與想法。美好的一天進入尾聲，登山者努力不懈，終於達成目標；他的登山任務隨著那一天畫下「句點」。

我預先構思了想要捕捉的畫面——一個攀岩者的剪影，身後襯著一個絕美的夕景。〈句點〉是在旅程的第一個傍晚拍的，那天早已安排登山計畫，我們預計攀爬的懸崖整天都受陽光照耀，直到日落。一如既往，我隨身攜帶我的相機。

幸而那天我的朋友布魯斯一派從容，不急不忙。他緩緩從倒懸的崖壁凌空往下垂落，所有的元素在那刻一次到位。夕陽恰好在地平線之上，天空染成一片橙紅。他一面落向地平線，我一面拍照，他一和夕陽平行，我便已經就定位。我想拍他往後仰的姿態，這是我當時的構想，成果如你所見，半是計畫，半是運氣。

對我來說，這張照片正好體現了「物盡其用」的道理：你手邊有什麼配備，就要好好發揮其功用。這也證明不管擁有怎樣的配備，熟不熟悉才是關鍵。在這種光線變化迅速的情況下，要臨場拍出照片，必須相當了解相機的能力與限制，你沒辦法花時間慢慢思考。

我很幸運，當下天時地利人和都很完美。原先拍出他後仰的姿勢，只是想讓構圖平衡一點，想不到這個姿勢居然為畫面增添了不少戲劇感。

你可以事先構思畫面，但也要懂得隨機應變。想拍出品質一致的系列作品，這句箴言請銘記在心。

不要總是等到犯了錯才學得教訓，如果有張照片拍「成功」了，就該好好花時間檢視該影像，回想成功的訣竅在哪。

史都華‧麥尼爾
（Stuart McNeil）

在攝影之外，我的專業是土木工程——這就是為什麼我有大量的建築攝影作品。我覺得工作之餘，有攝影作為消遣是很好的調劑。我可以隨意拍自己想要的影像，而不會有外在壓力。

我使用Adobe Photoshop CS來編輯照片，步驟如下：

1.微微旋轉影像，將地平線的角度調正（只要沒拍好就很明顯，尤其是影像中還有海浪）。

2.裁切成3x2的格式（因為上一步轉了角度，所以一定要重切外框），盡量保留原來畫面的內容。

這張照片不需其他修改。色彩都跟實景一致，不過在相機的影像最佳化設定中，我選了「鮮豔」選項，鮮豔度可能有略微提升。除此之外，因為快門速度夠快，所以剪影夠暗（我一般會使用色階選項來調校暗部，但這次不需要這道手續）。

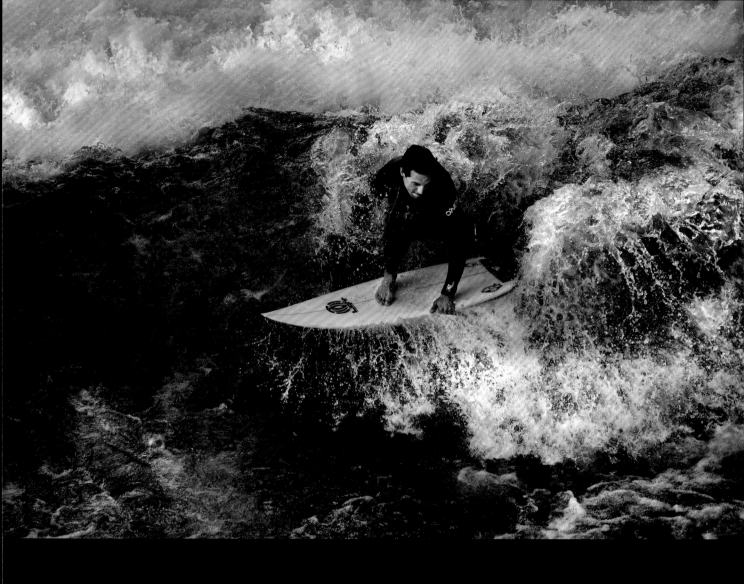

Nikon D3．Nikkor AF-S 70-200mm f/2.8鏡頭@70mm．f/4．1/2000秒．ISO 1250．RAW
曝光補償 −0.67

乘風破浪

德國慕尼黑有一個地方，伊薩河流經此地時，水道變窄，河水因此高漲，湧起陣陣大浪。有些勇猛的衝浪手便在那裡大膽練習，不顧河堤的危險性。從一處跨河大橋上就能看見這個場景。

動作照的拍攝背景啊，該怎麼說呢？那機運是可遇而不可求的。重要的是能捕捉到當下的動態感，那爆發的力量、那瞬間的驚奇。一直以來，我的攝影理念就是要呈現環境動盪不定、驚險刺激的一面，還有人們專注的神情與「勇往直前」的態度。

如今我等待的機運終於來到。照片中的光線主要來自右方或後方，經河岸邊的樹木反射而來。我仔細研究拍攝地點，決定最佳拍攝時機應該會是接近傍晚的時候，因為屆時自背後灑下的光線會顯得比較溫暖，卻依舊在高動態範圍內。

動態攝影很重要的一點是曝光時間要短。因此我選用具高感光性能與高速鏡頭的相機，這樣才能將快門速度拉到最大，還能同時保持畫質清晰。

一切準備就緒後，便是尋找適當的拍攝視角，然後等待時機來臨。我要從正面拍攝衝浪手的身姿，讓他位於畫面中心。我立刻就發現這幅影像的感覺最好。這位衝浪手的身姿、光線、景況等等全都合而為一，訴說著這個衝浪小子與浪搏鬥、與浪共舞的艱鉅挑戰。

我喜愛用鏡頭捕捉移動中的物體和生物，像是小鳥，或是微距鏡頭下的飛蟲。我討厭用噴冰槍等等「小技倆」做出來的壯景。我深信，我們身為攝影師，應該對自己拍攝的畫面負責，所以我認為攝影師應該具備三種要素：時間、耐心，還有容量超大的記憶卡。最最重要的，是要「做中學」。做，做，做，不斷地做。不要一味相信相機，我平常都是親手調整設定——對焦也是自己來。我用的相機是Nikon D3，這是我所知數一數二好用的機種，優點是感光度高、能自動對焦，但自動對焦的速度不夠快，無法用於任何動作場景。捕捉動作或野生動物需要的是最自然的設定，如此才能呈現寫實、強大的震撼效果。

瑪芮
（Marei）

我現在32歲，是優秀攝影師克里斯多福的妻子。我熱愛用鏡頭捕捉大自然，拍攝戶外的一景一物。目前就讀社工學系，空閒時間就拿來攝影。如果你喜歡我的作品，歡迎造訪我的個人頁面：http://marei.1x.com。

我使用Photoshop CS5後製，不過RAW檔是以Adobe Camera Raw處理。

我用Camera Raw稍微調高清晰度，減少一點點雜訊（強度只設為10%）。

接著我用Photoshop開啟影像。首先把影像的右方和上方裁切掉一點，然後使用Nik Color Efex Pro增加對比，這麼做是為了在轉換成黑白影像後能有更多的亮點和細節。黑白照片就這樣完成了。接下來，我用Alien Skin增效模組和Tri-X 400的預設集，略微加強黑白對比和暗部深度，此外我也加強了色階和曲線的對比。我只針對部分影像進行修正，所以我先點選套索工具，將邊緣羽化，再選取想要修正的部分。

建築攝影

建築攝影的第一步，是尋找適合的地點。要如何獲得資訊呢？詢問其他攝影師的意見，使用網路搜尋市鎮、商業區（如Google地圖）或攝影網站（論壇），都是不錯的方法。提供一個不錯的網站：http://www.mimoa.eu，裡頭詳列許多（歐洲）城市裡各種有趣的建築物。但要注意，有些商業區或建築環境是私人財產，屆時可能會有保全突然冒出來，問你在這裡幹嘛。

就建築攝影而言，最有趣的鏡頭莫過於（超）廣角鏡頭了。廣角鏡頭能讓你的構圖變得生動起來。變焦鏡頭的優勢在於可以靈活調整焦長，讓你能依據構圖需求選擇最佳鏡頭。用魚眼鏡頭拍攝有弧度的建築結構，更是趣味十足。

使用長焦距鏡頭捕捉建築細節時效果很有趣，或者也可以突顯構圖元素的律動感。

拍攝建築時請避免強光，早晨或傍晚的光線（白光）最為理想，能捕捉建築物的結構性與塑性，還能創造景深。不過，有時難免事與願違，可能是行程安排沒考慮周詳，也可能是光線突然改變，我們不見得能碰到光線良好的情況。那麼接下來的挑戰就是，如何在現有的光線下，思考出可行的構圖。甚至雨天也可以是有趣的元素（可以試試看加入倒影會有什麼效果）。偏光鏡能幫助消除不要的倒影，並增加飽和度。

建築攝影是急不來的。拿起相機之前，先從不同角度觀察建築吧。在四周繞繞，找找是否有其他有趣視角和光影，尤其是「沒看過」的景色。構圖多下點功夫，照片才會有強大的震撼力。多半時候，謹記「簡而美」這條黃金法則便是。構圖簡單乾淨，方為上策。另外也要特別尋找有趣的形狀與線條，以及光線打在上面的效果。畫面上的線條往往能創造出動態感。有時候反差大的元素也能帶來強烈的構圖；有時候建築上對稱的線條和圖樣則能呈現律動之美。記

住，天空也可以在構圖中擔任重要角色。各式各樣的元素，就靠你去挖掘了。

但最最重要的是，讓你拍出的影像不同凡響。你的目標不該只是如實呈現建築樣貌，而是要放入你的個人觀點。很多地標已是常見的攝影主體，要拍出新意，就要看攝影師的品味了。

在某些影像中，色彩是構圖的主要元素。不過有時候可以把彩色影像轉成黑白影像看看，也別有一番趣味。有些影像，比如像是光影線條分明的構圖，轉為黑白影像的效果可能更佳。去除掉寫實色彩，更能突顯出建築的本色、線條和形狀。將影像轉為黑白的方式很多，我很推薦Nik Silver Efex Pro這個軟體，它能個別調整亮部、中間色和暗部的色調，讓你自由選擇想達到的最佳效果。你還可以強調某一色調區塊的結構和細節、模擬黑白底片效果、上色……不勝枚舉。

但不要一下子就對成果滿意囉。大多影像需要經過一些基本的後製（從色階、色彩調整，到裁切、銳利化等等）。這些編輯模式不會損壞影像，因此你可以多方嘗試，只要不滿意就能隨時更改（像是Photoshop的調整圖層、智慧型濾鏡等功能）。更進階的，還可以使用變形工具，加強構圖的視覺震撼。

鏡頭扭曲的問題一定要校正，對於建築攝影來說更是如此。這可以使用Photoshop處理，能用DXO Pro這類專業軟體當然就更好了。

——杰夫・范德胡（Jef Van den Houte）

建築攝影

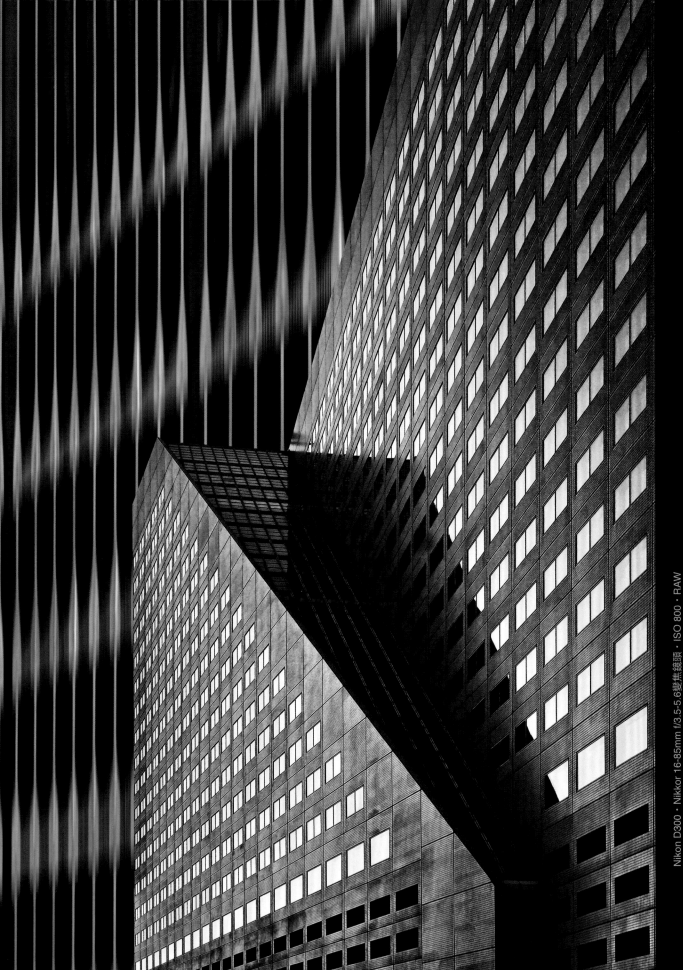

Nikon D300．Nikkor 16-85mm f/3.5-5.6變焦鏡頭．ISO 800．RAW
影像（一）：（窗戶）34mm．f/7.1．1/1250秒
影像（二）：（背景）42mm．f/7.1．1/2000秒

片片銀光

在我的建築攝影作品中，所要呈現的是光影勾勒出來的形狀和線條，城市建築和工業園區是我最愛選取的攝影主題，其中之一便是荷蘭的鹿特丹。鹿特丹在二戰時被蹂躪殆盡，如今已重建完畢。慶幸的是，當地人並未回歸傳統，築起一排同一個模樣的摩登大樓，許多地區都已革新面貌，矗立著知名建築師操刀的創意建築。〈片片銀光〉這張影像是在三月初一個晴天拍的，當時光線柔美，非常適合拍攝建築。

這張影像是由兩張照片合成，兩張照片皆是手持拍攝，使用相機為Nikon D300，操作設定是自動白平衡、光圈先決、中央重點測光模式。

第一張照片（窗戶）以焦距34mm、光圈f/7.1、快門1/1250秒拍攝。第二張（背景）以焦距42mm、光圈f/7.1、快門1/2000秒拍攝。

最終成果令我很滿意，我覺得我完美實現了自己想要的構圖效果。

我拍攝建築的目的並不是要製作紀實影像，我想要呈現的是我眼中所見的建築——藉此表達我個人對線條、形狀和光線的看法。

建築攝影是急不來的。拿起相機之前，先從不同角度觀察建築，看看四周是否有其他有趣視角。多嘗試用不同焦距拍照。廣角鏡頭會帶來意想不到的趣味。

也可以嘗試把彩色影像轉成黑白影像。黑白建築照往往看起來更出色，因為去除掉寫實色彩後，便能突顯出建築的本色、線條和形狀。現代建築尤其如此。

不要一下子就對成品滿意了。基本的後製功能也能創造出其他可能性，為你的影像錦上添花。所以多多利用無損影像的編輯模式吧（例如調整圖層、智慧型濾鏡等等功能）。

杰夫・范德胡
（Jef Van den Houte）

現居於比利時安特衛普市附近。自70年代末，開始從事業餘攝影，至今熱情不減。各種攝影類型不拘，但最感興趣的仍是建築攝影。

我用DXO Optics Pro 6.0開啟第一張影像（窗戶），校正鏡頭扭曲、色散和邊暈等瑕疵。接著我用Camera Raw開啟影像，調整曝光度、恢復、補光、黑色等參數，讓色階最佳化。我把清晰度滑桿推到40%，以增加中間調的對比度。

接下來換到Photoshop作業，我使用傾斜工具調正影像角度，使建築左側邊的邊線呈垂直線。然後我突然有個想法，想在「窗戶」建築後面添加另一棟建築。後來我找到一棟全是垂直結構的混凝土建築，挺有意思的。

這張圖片的處理和第一張差不多，一樣用DXO軟體校正鏡頭效果，用Camera Raw調整色調。

我用魔術棒工具選取並刪除第一張的天空部分，然後把第二張照片加進圖層浮動視窗，貼在「窗戶」建築後面，並選取垂直動態模糊濾鏡，讓背景建築的線條柔化一些。

接著使用Photoshop中的Nik Silver Efex Pro 2增效模組，把影像轉為黑白。最後一道步驟，是將影像局部加亮與加深，為此我新增一個圖層，轉成50%灰階，在覆蓋模式下作業。最後的最後，我稍微減少影像雜訊，並提升影像銳利度，完成。

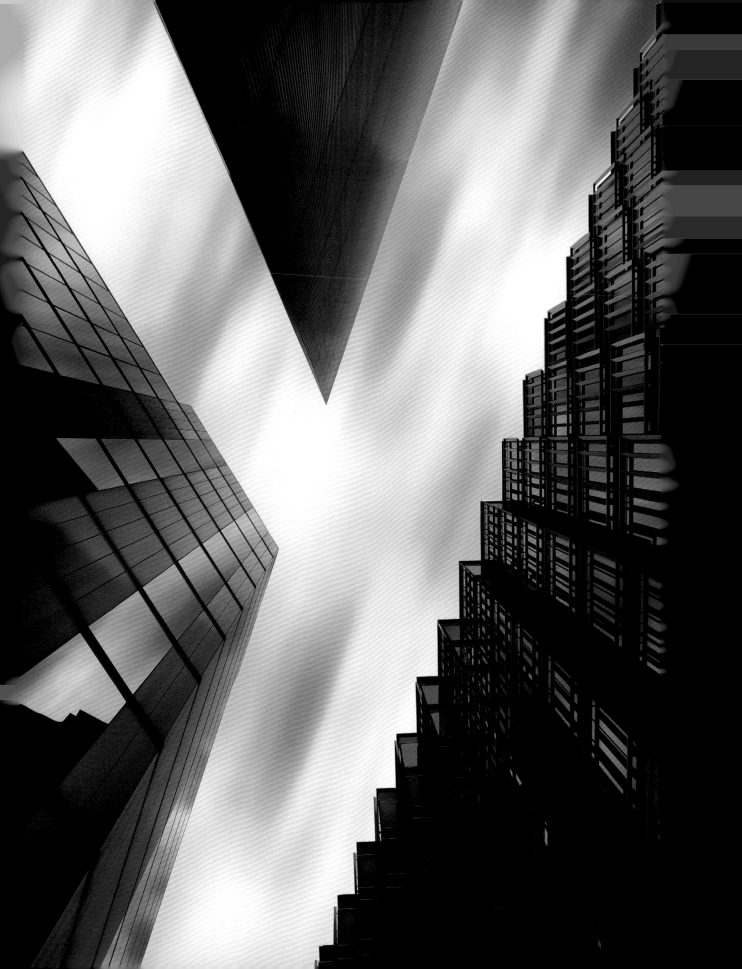

「Y」

這照片是我最近一次出遊照的。我和我太太到倫敦玩幾天,有天碰巧行經位於泰晤士河西南岸的More London開發區,對建築攝影很有興趣的我,不禁注意到該區矗立著各異其趣的大樓。隔天早上,我便返回該地,四處逛逛。之前班機中途停留在香港時,我才剛買了一個Canon直角觀景器,現在正可以拿來測試一下。

照片是在從大倫敦市政廳走向圖利街的街角拍的,這裡也是個熱門拍攝勝地。這棟建築是我意外發現的。原先吸引我的是街角一端的PWC會計師事務所,這棟建築正面呈一格格的梯狀,讓我聯想到階梯,於是我使用橫拍方向拍攝,讓畫面中的階梯由左往右上升。

我有多次抬頭拍攝上方照片的經驗,所以我能由衷體會直角觀景器的好處。有了直角觀景器,你不再需要抬高脖子,緊繃頸部肌肉,才能取景,因此你可以把錢投資在相機和鏡頭配備上,而不是付給按摩師和整骨師。

回家整理照片時,我發現其中一張照片中,三棟建築各據一方,形成相當平衡的畫面。

我這才想起1x.com的會員曾給我一個點子:把照片旋轉或翻轉看看,可能會帶來更強的視覺震撼。我把這張照片轉個角度,發現這三棟建築的位置剛好形成字母「y」,便決定用這張作為我構圖的基礎。

拍攝建築物時,建議花一點時間在建築四周繞繞、嘗試不同的角度。我的意思不是隨意按按快門而已;有時,更棒的透視角度或主體可能就在下一個轉角處。

此外,你也可以利用1x.com社群聽聽別人的意見,詢問朋友或是直接上傳照片請他人指教,如此便可得知別人對你的作品有何評價。

即便是小小的變動也會大大影響別人對照片的想法,因此不能忽視照片中的各種細節。

好的照片通常是構圖簡潔——以這張來說,如果去掉「礙眼」的雲和色彩,會讓建築物的線條和形狀更為突出。

谷多・布蘭特
(Guido Brandt)

現年43歲,住在澳洲墨爾本,現在在一家產品研發公司擔任專案經理。雖然我的工作也非常需要創意,但我還是很想做些有藝術性的事,所以攝影很完美地補了這個心中的空缺。九個月前加入1x.com之後,從此成為「認真」的業餘攝影師。

這張照片經過Photoshop CS5處理。我把原影像的左右邊裁切掉,讓兩旁的建築邊緣可以剛好切進畫面的左下角和右上角。我拿了另一張藍天白雲的照片,新增一個圖層到原照片下方,套用動態模糊效果(間距調大),轉為智慧型濾鏡。接著我用多邊形套索工具把原照片的天空框起來遮住,拷貝模糊的天空圖層,轉換為智慧型物件,並在建築物的窗玻璃上建立遮色片。接著我在窗玻璃遮色片上新增亮度/對比調整圖層,把窗戶中反射的天空調暗,讓它看起來寫實一點。我另外建立一個加深圖層,讓照片右下角更暗沉。下一步,我把高斯模糊效果加進已有動態模糊效果的天空圖層,並將動態模糊的方向和建築邊緣平行對齊。針對左側建築不同區塊的窗戶反射,我把動態模糊分作三個圖層,分別把流動方向調成39度、15度和-6度。最後,我再新增一個動態模糊圖層,處理右側建築的反射,然後把整個照片轉成黑白影像。

Nikon D90・Sigma 10-20mm f/4-5 6G鏡頭@10mm・f/14・1/20秒・ISO 800・RAW

未來工作

我住在米蘭，這個城市裡有好幾座博物館。甫成立的二十世紀博物館位在一座古老宮殿的正中央，它最吸引人的特色便是螺旋走道，從一樓一路迴旋到四樓，帶領遊客通往各樓層。因此我想拍下這個迷人的走道——未來風格的現代結構與古代建築的交會。

我愛死建築了。這次的拍攝理念，是想展現螺旋走道的雄偉形貌，為達到這個目的，我選用廣角變焦鏡頭。我在走道上上下下，尋找獨特的視角，還要找到定點可以讓我拍下一整圈走道，凸顯出整個結構的層次感，環境光影的平衡也得一併考慮進來。螺旋走道有半面是由玻璃牆圍繞，透進大把日光。我是在下午2點照的，強烈的日光下，光影揉合成淡藍的色調（這是走道的顏色）。另一方面，為了讓場景增加一點動感，還有對照出結構的實際大小，我等待有人搭上電梯，從走道的中央竄出。

我手持相機，以單拍模式拍下這張照片，照片格式是RAW檔，這樣才能完全掌握影像細節，以便後製處理。我把ISO值設到800，是因為走道的光量少，我又沒用腳架固定，為了拍出好的景深，光圈也開得很小，所以必須調這麼高。不過我有使用光圈先決設定，以控制景深。

拍攝建築物之前，我一般會先尋找不同的視角，以拍出前所未見的畫面。廣角變焦鏡頭多半是你的最佳選擇。我使用光圈先決設定來控制景深，並使用RGB曲線調整圖層來展現畫面立體感。

馬可·維果
（Marco Vigorne）

業餘攝影師，41歲，住在米蘭。電機碩士。熱愛建築和風景攝影。

所有後製都在Photoshop CS5作業，共有五個步驟。

第一步：使用HDR功能，製成高反差影像，加強陰影和強光部分的細節。

第二步：新增對比圖層，強調亮部和暗部細節。

第三步：新增RGB曲線調整圖層。這一步驟中，我分別調整紅、綠、藍圖層，以便提高暗部的綠色和淡藍色調（螺旋走道是藍色的），而不會增加任何色調的飽和度。

第四步：把影像左邊天花板的吸頂燈裁切掉。

第五步：選擇濾鏡中的減少雜訊，參數設定如下——強度：10，保留細節：0%，減少色彩雜訊：100%，銳利化細節：100%。並勾選「移除JEPG不自然感」。

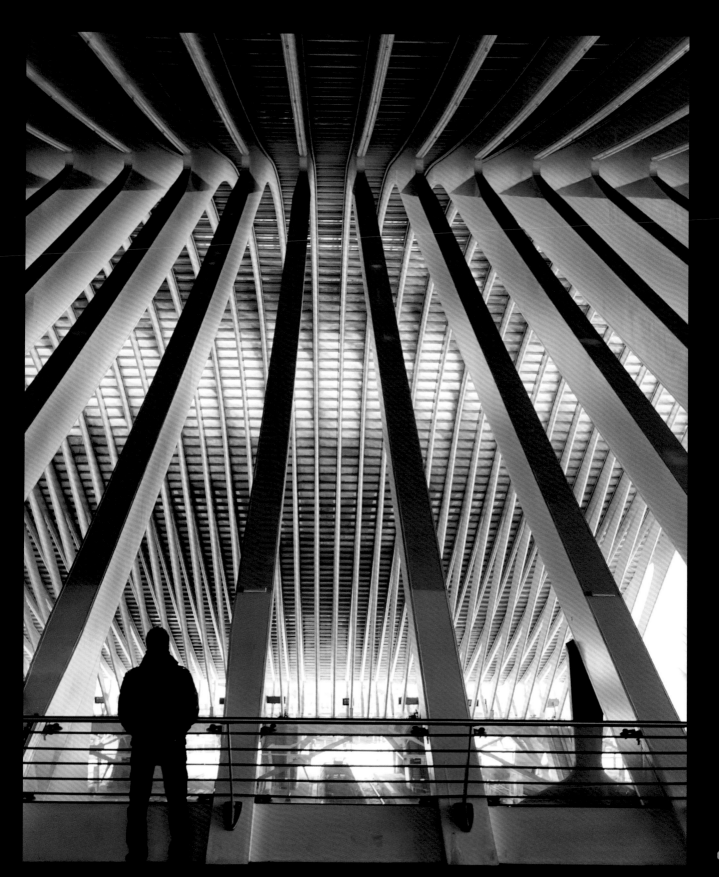

等待果陀

標題來自山謬‧貝克特於1948-49年創作的荒謬戲劇，劇中兩個主角無止盡地等待著一個叫做果陀的人前來，但一切只是枉然。

列日市位於比利時東部，列日火車站是該地重要的交通樞紐，也是布魯塞爾到德國科隆高鐵線的其中一站。

列日車站由西班牙建築師卡拉特拉瓦（Santiago Calatrava）設計，於2009年正式啟用。車站最大的特色是籠罩整個月台的弧狀穹頂，玻璃鋼筋架構，左右總長共180公尺，獨具代表性。

照片是從軌道上方的天橋拍攝。我對穹頂的玻璃鋼筋結構相當有興趣，要拍出這樣的結構，使用廣角鏡頭較為適合。拍攝時間是2010年12月27日，下午1點23分。由於那時正逢聖誕節和新年假期，所以往來的乘客並不多。平常這裡都是光線明亮，但我那天去的時候，穹頂蓋滿了雪，所以透進來的光稀稀疏疏的。

突然，我看到這個人站在天橋上，俯瞰下方的擾攘，顯然是在等人。我發現他的背影在這個景象中有了定錨作用，他的身形顯現了車站之大，簡直為整個畫面寫下完美的註腳。唯一礙眼的，就是他身後的白色購物袋。

這是原本的影像：http://1x.com/mview.php?p=418157。

以下大略提供一些拍攝這張影像的秘訣：

- 在建築影像中加入人的元素，比較容易看出實際比例大小。
- 轉成黑白影像，常常能吸引大家注意建築的線條和結構。
- 不要害怕移除某些礙眼的元素，不然會模糊觀賞者的焦點。有時候，即使是小細節也會對整體造成很大的影響。
- 廣角鏡頭確實能增加景深的視覺感，這張照片的穹頂屋樑就表現出距離感。
- 幾何校正和透式校正的用處比你想像的還多。屋樑的端點只要歪掉一點，看起來就很礙眼。

帕帕弗雷佐
（Papafrezzo）

今年42歲，已婚，住在挪威卑爾根。應用物理學博士。

我使用的軟體是Lightroom 3和Photoshop CS5。

先用Lightroom輸入影像檔案，用Adobe Raw Converter（ARC）處理一些基本校正，接下來的作業流程就都在Photoshop進行：

幾何校正（並修正桶狀畸變）。

垂直透視修正（把原影像中的螢幕兩邊和垂直線對齊），並用水平透視修正將屋樑連結處全部調成一水平線。

使用Nik Silver Efex Pro增效模組將影像轉換成黑白，並將色調轉為硒調色，這種色調很適合用來表現現代建築。

去除購物袋，方法是在背影上塗色（顏色要一致），並把欄杆的一部分複製過來。

最後再利用Lightroom裁切、輸出照片。

Sony Alpha 700・Sony SAL-1118 f/4.5-5.6 11-18mm DT鏡頭@10mm・f/10・1/10秒和1/80秒（包圍曝光）・ISO 100・RAW

螺旋梯

那天是一個炎熱的夏日，我一時興起，決定驅車到瑞士的巴賽爾去，展開一場攝影之旅。幾個小時後，我繞著一棟建築而行，然後看到一座非常特殊的螺旋梯。它是鋼製的，並漆成黑色。我的心開始快速跳動。辛苦終於有了代價，我找到我的拍攝主體了。

我繞著階梯尋找有趣的視角，立刻便發現，從底部往上看的角度是最好的。所以我就拿出我的Sony Alpha 700相機來準備了。這個角度顯然需要用非常短的焦距來拍，所以我在相機上裝上Sony SAL 1118超廣角變焦鏡頭（f/4.5-5.6，11-18mm）。此外，相機必須整個放在地上拍，這裡是柏油路，又粗又硬，我只好拿一塊軟布墊著相機。接著我把遙控快門線插上相機，然後只消找到好的位置和角度就行了。我大概需要先拍個10張，才知道哪個位置最能把整個螺旋梯拍進來。另外，因為這裡明暗反差很大（天空很亮，階梯很暗），我決定使用包圍式曝光，連拍5張不同曝光值的照片（-0.3 / +0.3 / +1 / +1.7 / +2.3）。整個過程中，從旁經過的路人都以饒富興味的表情看我在幹嘛。但我沒理他們，我和這座壯觀螺旋梯很忙的。

我的構想是創作出具有「圖像美感」的照片，但不用色彩加以渲染。我把照片上傳到1x.com展示，廣受好評，算是成功之作。螺旋階梯很多人拍，但我這張的風格真的很特別，視角奇異，很難不多看兩眼。

創作這個影像，首先需要的是毅力。這些拍攝主體，沒有毅力去發掘是很難找到的。其次，你也需要一顆超廣角鏡頭：以我來看，一台非全片幅單眼相機至少需要10mm的鏡頭才夠。最後，你的相機需要有包圍式曝光模式。

高見
（Takami）

我擅長拍攝現代建築，你們可以到1x.com觀賞我的作品集，或是到我的個人網頁www.lieberh.de。我的職業是機械工程師，也許是因為如此，我很熱愛幾何圖形和圖像設計。

我使用Photomatrix Pro軟體來計算合成HDR影像，這個軟體的好處就是能夠直接載入RAW檔，不需要轉換成JPEG檔。順便呼籲一下：想要製作出最佳畫質，RAW檔永遠是你的最佳選擇。我選擇Photomatrix的標準設定，沒有使用特殊調整選項，然後另存影像為JEPG檔，再以Photoshop CS4 Extended開啟。我先把中間調的色階提高，然後因為我對細節的對比不甚滿意，我使用色調對比濾鏡，這是Photoshop另行安裝的增效模組，Nik Color Efex Pro 3的工具中也找得到。濾鏡使用標準設定，效果看起來很棒。下一步是把金屬梯級上一些醜陋的凹痕抹除。最後一步，新增黑白調整圖層，並把照片存為灰階JEPG檔。

兒童攝影

小孩子是最可愛也最受歡迎的攝影主體。很多人都覺得，小孩子最好拍了——這簡直是大錯特錯。

兒童照很難拍得有趣、有原創性、又能捕捉到難得一見的珍貴時刻。影像要獨一無二、出類拔萃，並忠實反映出當下的情緒，我們得先有耐心。

替兒童拍照可以有無數個理由，但最主要的原因是因為他們一轉眼就長大了，因此照片能為他們的孩提時光作見證，紀念每一個獨特的回憶。

自然行為。替兒童拍照時，首先應該捕捉的是他們自然真誠的情感。我們不鼓勵孩子擺姿勢，不鼓勵孩子裝出什麼樣子，而是應該專注於觀察孩子在相機前會有怎樣的自然行為。我們應該讓孩子在日常生活中習慣相機的存在，讓他們忘記有人在拍攝。

視角。透過誰的角度來拍兒童？當然，我們應該從兒童的角度來拍照，盡量不要以「高人一等」的角度看待他們。有時候故意使用不同視角拍出的照片可以別有意涵，但在這裡此原則不適用。

情緒值得一拍。拍攝小孩子時，不要只限於拍攝他們笑的樣子。學會欣賞孩子豐富的臉部表情，不要害怕呈現兒童的悲傷、沉思、疏離和鬱悶。孩子的情緒世界是個寶島，用我們的照片去證明吧。

哪裡最適合幫兒童拍照？答案很簡單——哪裡都適合。家裡、遊樂場、花園、公園，不論在何處，我們都能拿起相機鏡頭，觀察孩子的行徑，拍成照片。家長心中最理想的拍照時刻，便是帶孩子出去散步的時候，我們可以帶他們到上相的地方，像是公園、草地、黃土路、綠蔭大道等，然後拍下有趣、優美、自然的影像。讓大自然成為我們的靈感吧，看孩子們在草原上摘花、在麥田中恣意奔跑、在開滿花的綠蔭道上漫步、在池塘裡抓青蛙、在花園中和蝸牛對話；看孩子們如何化身為年幼的探險家，慢慢認識、發掘這個世界，再由我們捕捉進相片中。

寵物是我們的好夥伴。讓孩子們和寵物相處也是很值得拍攝的題材。拍下孩子和寵物玩耍的畫面，看看他展露關愛的表情。

人像攝影與相館攝影。在日常環境裡（如家中、學校、路上、遊樂場），孩子能夠自由活動，攝影師可以全心專注在鏡頭上。但在相館中便會有些限制。

第一，相館不是孩子熟悉的場所。所以我們可以稍微布置一下相館，讓小朋友可以放鬆一些，像是讓他們手上有個玩具（球、積木、絨毛玩具、洋娃娃等）可以把玩，就會很有幫助。當然玩具除了能吸引小朋友以外，也能作為拍攝的道具，為兒童照增色，營造適當的氣氛。道具不一定要是玩具，各種物體都可以：貝殼、枯葉、緞帶、花朵、澆水壺、逗趣的帽子、太陽眼鏡、圍巾……等。

兒童攝影藝術繼續談下去，就要花上一整本書的篇幅了。總結一句，兒童真的是很棒很棒的拍攝主體；攝影師需要的呢，就是正確的態度。無論是何種攝影類型，照片要成功，取決於我們的耐心、獨創性與運氣。

——瑪格達‧博尼（Magda Berny）

兒童攝影

Pentax K7 DSLR・50mm定焦鏡頭・f/4.5・ISO 100・1/180秒
相機左側設置離機遙控閃光燈，外罩Lumiquest LTP可攜式柔光罩，閃光強度設在1/4

秋顏

那是進入秋天的第一個月——就是我們南半球的三月天——我想替我女兒拍一張創作照，展現當季和女兒本身的風采。拍攝前一個禮拜，我便在心中勾勒好我要的色彩與創意效果。這一類型的照片看多了，所以我想增加一點東西，那就是我們時常感覺到，卻看不到的元素——風。

這張照片是我「製造」出來的，我大部分的作品皆是如此。我也利用這次機會，試試我幾個禮拜前買的柔光罩。我一開始便決定要拍攝彩色照，所以服裝顏色不難挑選，我們都撿現成衣物：我太太的酒紅色圍巾，女兒的紅色毛帽和灰色上衣。枯葉是開拍前幾分鐘，我們在屋外草坪上收集來的。我想拍戶外照，所以我們到後院去，以斑駁的灰籬笆當作背景，我用低曝光拍攝籬笆，色彩搭配得還不錯。因為我要使用小型離機閃光燈，所以我得等到晚上降臨，等到周遭的日光都不見，這樣電池式閃光燈才能發揮作用。

照片中的風是用釣魚線創造出來的錯覺。我用一、兩枚安全別針把一段乾淨的釣魚線別在圍巾的一端，站在畫面外的助手（也就是我太太）把釣魚線拉起來揮動，讓圍巾水平飛舞，就像是有風吹一樣。然後再把枯葉一把把扔進空中，就可以開始了。

我大概拍了20張左右的影像。每拍一張，就要扔一次枯葉。

這幅肖像照原本是想描繪出女兒的容顏，不過現在想來，這張照片或許呈現了兩種容顏——我女兒的容顏，以及季節的容顏。

製作完畢的照片看起來很成功，空中翻飛的枯葉為照片帶來近乎3D立體視覺的美感。

比爾・吉卡斯
（Bill Gekas）

我生長於澳洲墨爾本，90年代中開始自學攝影，使用35mm底片單眼相機，2005年才改用數位相機，至今仍不斷練習攝影藝術，精進拍攝品味。

我一向拍攝RAW檔，使用Adobe Photoshop進行後製。我把檔案打開後，先將影像銳利化，稍微裁切畫面，並將角度調正。這時我得把圍巾上的安全別針還有所有看得見的釣魚線都去掉，只要使用修復筆刷工具，兩三下就清潔溜溜。我注意到有幾片枯葉離光源較近，因此有些過亮，我使用修補工具把亮部調暗一些。如此照片已經差不多完工了，只需要加入一些亮點。我把整張照片的飽和度調高，並使用加亮、加深工具，減少掉一些枯葉。最後幾個微調：曲線調整、邊暈效果、高反差銳利化，照片便大功告成。

1.事先計畫。先思考你想要怎樣的照片，在腦中勾勒畫面，然後計畫實行，最後的拍攝很快，一下子就結束了。

2.在布置的環境下拍攝孩童，請盡可能在前15分鐘拍完，不然小孩子通常很快就失去興致了。

3.助手能讓拍攝過程更輕鬆。

全世界最棒的老爸：七月四日

我計畫要拍這張照片的時候，我知道我必須遵守三條基本安全措施：一、嬰兒勿近火源；二、嬰兒勿近煙火；三、煙火勿近火源。為遵守這三條規定，我知道這張攝影成品必須以三張不同的影像合成。

影像（一）：桌前的父親與煙火

因為最後的合成照中，有兩張影像要拍攝同一張桌子，所以我先用腳架固定相機，以確保兩張照片的桌子有辦法對在一起。

我用三個光源來照亮場景。主要光源來自場景左側的白色反射傘，以45度角面對人物主體，桌子上方3呎處。第二光源是場景右側的閃光燈，外罩小型柔光罩，高度與桌面等高，以45度角面對煙火堆的位置。第三光源位於正後方，面對我坐的椅子右側，約莫桌面上方5呎處。

設定完照明器材，調整好相機角度後，我把煙火堆擺到桌上。然後我移動到椅子上，設定分段定時器，自動拍攝25張，確保我的視線是看向之後嬰兒坐下的位置。

影像（二）：嬰兒與未燃的火柴

成功拍出第一張影像後，我把所有的煙火都搬離桌子，其他東西（腳架上的相機、閃光燈）都維持原樣。

然後我們把小蜜蜂愛麗絲（我女兒，也就是照片的模特兒）抱到桌上，給她一盒掏空的仙女棒和一支未燃的長火柴。我們拍了幾張不同的照，我其實還滿幸運的，有一張她剛好視線看著右邊，嘴裡咬著「TNT」仙女棒盒，手上的火柴也指向右方——而且是在我們這位七個月大的模特兒開始鬧脾氣之前捕捉到的。

影像（三）：點燃的火柴

跟前兩張影像相比，拍攝第三張有如春風過境，輕鬆寫意。我們把愛麗絲抱下桌子，她獲得的獎勵是一只奶瓶和一頓午覺，以犒賞她的辛苦。之後，我太太將火柴點燃舉起，角度大略和小蜜蜂愛麗絲拍照時舉起的角度相同。我立即按下快門，在火柴燒盡之前拍了幾張，相機依舊架在腳架上，閃光燈的位置也維持不變。

大衛・安葛多
（Dave Engledow）

雖然我有新聞攝影記者的學位，但我從來沒做過攝影相關的工作，只辦了幾場攝影展，出版幾本零星的攝影著作。會興起購買第一台數位單眼相機的念頭是在一年前，我得知太太有了第一胎的消息。我去年所拍攝、編輯的影像，大大超過我過去十年來的總合。

我先從三組影像中各自揀選出最好的一張，然後用Photoshop CS5開啟檔案。

從影像（一）開始，我選取整個版面並拷貝一個圖層，把圖層直接貼在影像（二）上。我使用橡皮擦工具，擦掉嬰兒所在的那部分桌面。我在影像（三）上使用快速選取工具，粗略地把火柴頭和燃燒的火焰框起來，貼在主要影像上。我把這個火柴頭移到小蜜蜂愛麗絲手中未燃的火柴上，然後把貼上的火柴部分擦掉，只留下火焰。

接著，我複製圖層，使用Topaz Adjust增效模組來加強一些細部細節，以及顯化一點暗部細節。我再複製第二個圖層，這次使用Topaz Clean增效模組，讓部分皮膚色調看起來均勻一點。最後，我調整色彩平衡、飽和度和自然飽和度。

Nikon D300・Nikkor 85mm f/1.8鏡頭・f/1.8・1/800秒・ISO 160・RAW

秋日已至

瑪格達的兒童攝影作品，靈感大多來自色彩、周遭世界之美、與當下光影變化。孩子和自然互動的畫面是她常見的拍攝主體。〈秋日已至〉便是這麼一張照片。

這張照片，是瑪格達和女兒在外散步時拍的。她選擇一條栗樹大道作為理想的拍攝地點。地點的選擇不可馬虎，因為這張照片想呈現的是秋天的色彩層次，黃中帶著暖綠，褐中透著橙橘。

對瑪格達來說，兒童照最重要的是「自然」。她總是精心為影像挑選合適的服裝和道具，這張照片中，她挑選了一件顏色和環境相近的洋裝，還有一個小竹籃，裡頭裝著女孩——她女兒——所收集的栗子。

瑪格達也相當講究拍攝的時間點。這張照片是在下午5點左右拍的，太陽低垂，斜照的光線特別柔和溫暖。

找到適合地點後，瑪格達請女兒把竹籃放在地上，偎著竹籃而坐。太陽位在相機右前方。反射罩位在女孩左方兩、三公尺的遠處。照片是向陽拍攝，以製造點點閃爍的美麗散景效果。微風輕輕吹起髮絲，陽光照在髮絲上，彷彿形成一圈光暈。

拍攝這種背光場景時，一定要在模特兒身上補光，瑪格達便使用柔光罩來補光。此外，瑪格達也希望背景能有一種模糊感，以襯托前景的模特兒，因此她選擇使用最大的鏡頭光圈。

這張照片是單張拍攝，純粹手持，沒有使用腳架，也沒使用鏡頭濾鏡。為主角打光使用的是直徑1公尺的圓形反射罩。

瑪格達的兒童照之所以特別，主要在於拍攝的瞬間。這張照片尤其明顯。瑪格達決定按下快門的時刻，是她看見女兒望進竹籃，左手略為遲疑的樣子，彷彿想要伸進竹籃拿裡頭的東西。這個故事不只是描述秋天的溫暖、秋天的美，更描述了孩子們的小世界——滿是寶藏和祕密的世界。竹籃裡到底有什麼呢？可能是一顆栗子，可能是一片枯葉。觀賞者得自己想出問題的答案。

瑪格達・博尼
（Magda Berny）

兒童攝影師，現年35歲，居於波蘭。

本影像先以Photoshop Lightroom做基礎調整，再用Photoshop CS3與Nik Color Efex Pro增效模組來完成成品。

在Lightroom中：

以短邊為準，將影像裁切成8x10格式大小，保留原影像短邊內容。修正白平衡。在某些陰暗、曝光不足的部分使用補光工具，凸顯細節。

在Photoshop中：

影像背景有些過度曝光的部分，以仿製印章工具來校正。接著，在不同圖層使用Nik Color Efex Pro模組的三種濾鏡：用加深／加亮中心點濾鏡來提高模特兒的亮度，用天光濾鏡調整色彩飽和度，用光暈濾鏡（Glamour Glow filter）稍微柔化散景。

之後再選取橡皮擦工具，把最後一張光暈濾鏡圖層模特兒身上的效果擦掉，然後合併圖層。選取曲線選項做最後的色調修正，並使用「遮色片銳利化調整」來加強影像清晰度。

Nikon D80 · Sigma 24-60 f/2.8鏡頭@32mm · f/8 · 1/80秒 · ISP 200

想像力的延伸

這張照片是去年夏天拍的。當時我們正在整修房子，房間都還空無一物。雖然房間看起來並不舒適，但我一直想要在這樣的環境中拍照。房間窗戶旁有個空蕩蕩的水族箱，有天我瞥過一眼，突然有個想法，是一個小女孩玩紙船的題材。所以我在水族箱中加了水，做了幾艘紙船，接著就等女兒瑪雅對這個小場景產生興趣。一會兒，她走進房間，一下子就玩得無法自拔。我於是拿起相機，拍下幾張照。

這張是以單拍模式拍攝，使用一顆閃光燈加柔光罩。

我想呈現的主題是一個小孩的世界，她獨自一人，編織自己的夢想與幻想。另一方面，我也想呈現孩子只要有一點點東西，就能夠自得其樂。

我希望觀賞者看著這幅影像時，能產生同樣的情緒，體會我的感受。我覺得自己又回到5歲，那時候的世界是如此單純、安全，什麼事都有可能發生。

照片發表到網站上後，廣受好評，我真的非常高興，這對我來說意義重大。

讓你的想像力奔馳，尋找好點子吧。用開闊的雙眼觀察周遭的世界。

嘗試創作脫俗不凡的作品。

不要只是隨意拍照，而是要用照片表達自己的想法，等到時機對了，再按下快門吧。

莫妮可
（Monique）

1979年生，居於波蘭，育有兩子，是業餘攝影師。

我都直接以JEPG檔格式拍照。我使用的後製軟體是Corel PaintShop Pro。

首先我裁切影像，並使用仿製印章工具把女兒身後礙眼的插座清除掉。

然後我選擇去飽和度，把影像轉換成黑白。接著將對比、色調曲線進一步優化。

我新增一張圖層，添加一些紋理效果，然後點選柔光混合模式，將圖層和原照片混合，不透明度調降至30%。我把女兒身上的紋理效果和其他效果清除掉，讓她看起來更自然。

最後稍微降低褐色紋理的飽和度，形成現在看到照片裡的淡褐色澤。

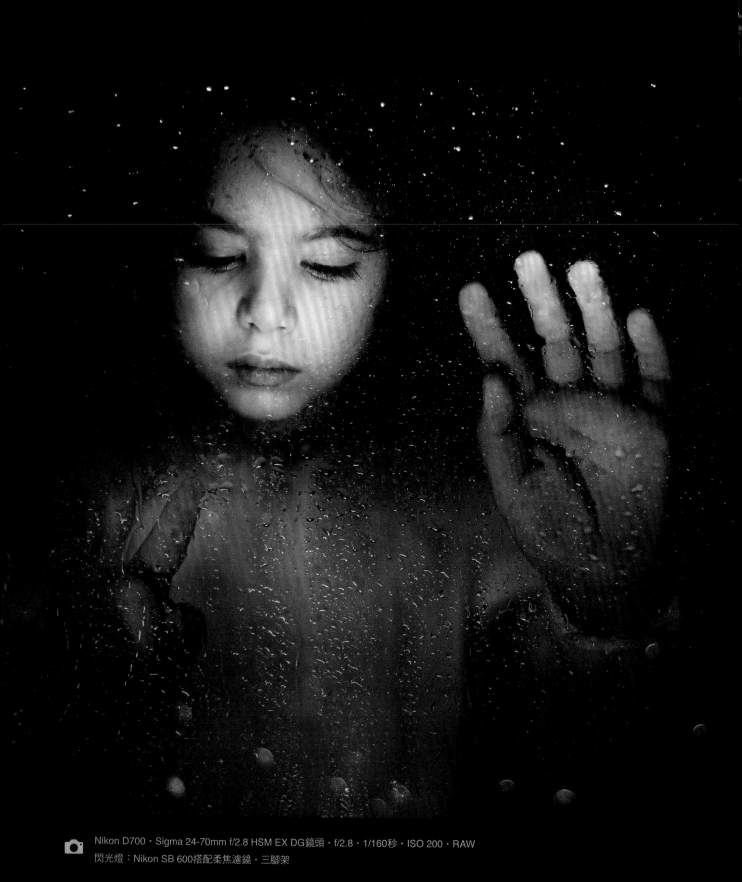

Nikon D700・Sigma 24-70mm f/2.8 HSM EX DG鏡頭・f/2.8・1/160秒・ISO 200・RAW
閃光燈：Nikon SB 600搭配柔焦濾鏡・三腳架

以雨作畫

長久以來，我一直對液體攝影很感興趣，不斷實驗水滴的可能性。相機角度和光源帶給我不同趣味的效果。我主要是以微距攝影來做實驗。這張照片是我第一次嘗試在人像中加入液體攝影技術。

我主要把注意力放在水滴的照明上，這是照片的重心所在，另外水滴也勾勒出模特兒的臉型。起初的照明設置並不是很成功，雖然閃光燈能讓濕濕的玻璃顯露出來，卻使得水滴模糊不清。

這張照片是第二階段的成品，光源配置有所變更：

相機架在腳架上，正對主體，高度與模特兒的雙眼位置切齊。模特兒位在玻璃後面，玻璃以SB600閃光燈從下方照射，閃光燈是以Nikon CLS系統遙控觸發。

照片中的模特兒是我漂亮的6歲女兒。她已經習慣我拿著相機在她身邊繞，但其實她不會刻意為了拍照而擺姿勢。我喜歡看起來自然的人物照。像在這個場景中，她就完全沉迷於水滴遊戲之中。因此重新調整閃光燈變成我最大的挑戰，因為我得在不干擾她的情況下，數次移動閃光燈位置，調整閃光燈亮度。所幸我在那邊胡搞照明沒有干擾到她，我想我把她的情緒控制得很好。

這張照片的主光源是設於玻璃下方的閃光燈。我使用相機的內置閃光燈搭配柔光罩來打亮女兒的臉。日光和其他光源照不進這個房間，不過牆面是漆成白色的。

我常常拍攝女兒的照片，不過這張是在她6歲生日前幾天拍的，我再度驚覺她長得好快，捕捉她每個人生歷程顯得如此重要。孩子的活力為照片添增了魔法。

絲拉薇奈
（Slavinai）

我來自保加利亞，有4年業餘攝影經驗。

我的攝影作品請上：http://www.flickr.com/photos/slavinai/。

我的照片是RAW檔格式。格式轉換和後製都使用Photoshop CS5處理。我只有裁切影像，增加對比、飽和度，在對焦區域使用遮色片增加清晰度。我的作品很少會使用正方格式，但這張照片我特別為了特殊效果而選定這個格式。

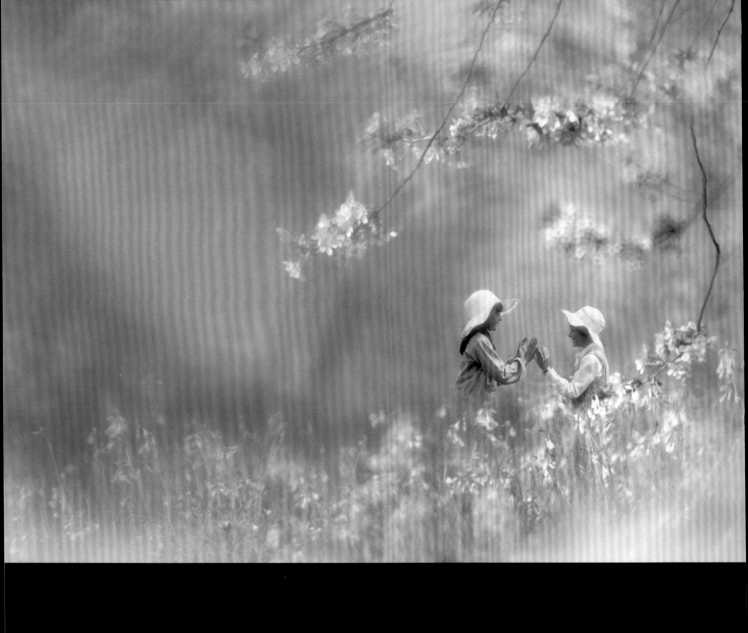

一同歌唱

我非常喜歡這個畫面。像是大自然的詩，充滿夢想。這就是我想用影像來傳達的感受。我們周遭盡是美景，只是要撥時間好好去欣賞、去享受。

這幅影像得來不易，這是由兩張照片組合而成的。這兩張照片原是彩色幻燈片，後來掃描成數位檔案。風景照是1991年某個春日拍的，景深非常淺，使用的是500mm f/8.0固定光圈反射鏡頭。我當時站在地平面，鏡頭穿過春花錦簇的低垂樹枝，捕捉到這個景象。曝光時間2秒，因此有些部分模模糊糊，仿造出印象畫派的筆觸，我眼中的大自然便是呈現這般的美感。除此之外，照片中的藍色區域（天空）也邀你進入影像一同遨遊。我樂於拍攝這一類的影像，收藏在資料夾裡，作為日後的靈感來源。

第二張照片也源自1991年：兩個少女（其中一位是我的大女兒）的歡欣歌唱。

有次我腦筋一動，何不將兩張影像結合在一起，把兩個女生放到風景照的藍色區塊中呢？於是就這麼做了。結果我很喜歡，但好像還是少了些什麼。我想將少女的歡樂延伸到周圍的風景中。所以我在風景中創造出這種漩渦狀的效果，繞著女孩打轉。

成果讓我無限滿意，我覺得這幅影像完美表達出年輕人在自我世界中享受人生的樣貌，無拘無束，快樂無限。我希望大家看到這張照片也會有同樣的感受。

永遠要做自己，這是最重要的一點。拍你喜歡的照片，用你喜歡的方式去拍。不要企圖模仿他人，也不要只想取悅評審委員。加油，加油，加油。讓自己築夢，也讓觀賞者築夢吧。

斐南・希克
（Fernand Hick）

我是非常注重自我也深具原創性的比利時攝影師，我透過影片分享我在拍攝當下體會的感受。我主要是拍攝風景的意境，我想將這張照片分享給所有觀賞我作品的人。

個人網站：http://www.fhick.be/

後製都用Photoshop CS處理。首先我將兩個少女選取起來，拷貝並貼在風景照上。接著我在少女圖層上使用變形工具，創造出對的空間透視感與層次感。我在該圖層上新增遮色片，用筆刷工具做最後修飾，讓兩位少女和風景得以融為一體。

要製造出風景的動態效果，首先是拷貝圖層，將一部分選取起來，使用高強度羽化效果。然後點選放射性模糊效果中的迴轉模式，記得要讓女孩位在漩渦的中心。

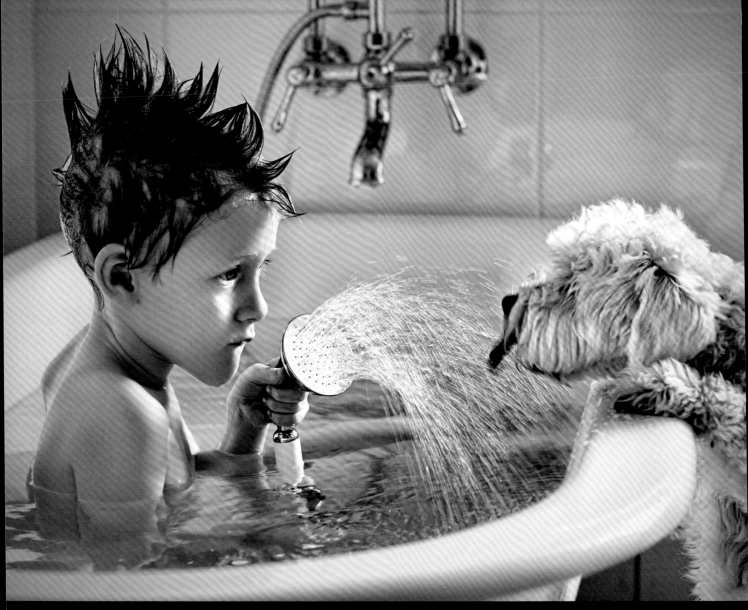

洗澡囉

一天晚上，我兒子泡在浴缸裡，我拿著蓮蓬頭幫他洗頭髮。只要有任何活動，我們家的狗狗是不會錯過的，所以牠這時也想參一腳。我看著兒子跟狗狗玩樂的樣子，心中暗忖，這可以成為一張很棒的照片呢。

我抓起相機和閃光燈開始拍攝，但不太成功，打出來的光就是不太對。我接著拿腳架來，結果還是不行。

隔天，大概中午時分，我在浴缸放滿水，叫兒子跳進去，想要重拍一次。狗狗當然是樂意之至，只要能吸引大家注意都好！這次的光線非常完美，從窗戶照進來的自然光在浴室的牆上和地板上打出漂亮的光。我坐在地板上，和我的攝影主體位在同一平面，這樣觀賞者也能看見背景的水龍頭。我切換至點測光模式，將測光點對準兒子的臉，對焦在他的眼睛上，感謝我家的狗狗沒讓我等太久，立即就上前伸出舌頭，舔著蓮蓬頭噴出的水。

這張照片我很喜歡，看了就不住微笑。我喜愛兒子和狗狗之間的互動，而且當時的光線真的太完美了。我給大家的建議就是，拍攝孩子或寵物一定要有耐心。好在我們現在有數位技術，只要不斷按下快門就行了。如果你是使用手動模式，只要測出來的光線正確，在光線改變之前，你都可以不停拍攝。

妮可・戈金斯
（Niccole Goggins）

現在在澳洲昆士蘭州的布里斯本「攝影之旅」教民眾拍照技巧，另外也偶爾接案，拍攝全家福照。我的家人一直是我的靈感來源。

這張照片是用Photoshop CS3來後製處理的。我只簡單調整一下色階，把色階分佈圖右邊的游標移到邊緣，接著將圖層合併，拷貝一張圖層，使用Topaz的「曝光校正」濾鏡來修正曝光度。在Topaz圖層中，我把不透明度降回至80%，然後複製圖層，選取高反差銳利化濾鏡，設成柔光混合模式，並且去背。下一步，我使用加亮加深工具，調整水上和蓮蓬頭上的亮暗部。最後添加一點柔和的邊暈效果，吸引大家的目光。

紀實攝影

紀實，便是要記錄現實，試圖描繪出人、地、事的真實樣貌。然而，一旦介入了現實世界，勢必會有矛盾，因為要重現現實，必定要建構出某種敘事，但這種敘事中有部分卻可能是虛擬出來的。同理可證，任何經過編輯的影像自然不會是全然真實的，而是攝影師選擇呈現的結果。後製階段的每個決定，都代表所謂的現實是被編輯過的、被重組的、被人工裱框起來的。製作紀錄的人普遍先決定主題，才開始組織他們想要記錄的內容，記錄的過程可以只是他們想法的體現。若引用安伯托·艾可的話（我故意錯誤解讀），或許照片的客觀性並非針對來源而言，而是針對目的而言？

紀實攝影有種種目的，可以是單純記錄大小事件（一張快照或是未經編輯的假日錄影），也可以是意圖傳達某套思想的辯論性文本（如《科倫拜校園事件》）。觀者必須及早判斷出其目的，才不會純把紀實攝影當作虛擬敘事來解讀。

紀錄不僅僅是呈現現實，它也是藝術。紀錄有不同模式，如「詩意模式」、「闡述模式」、「觀察模式」、「參與模式」、「自省模式」、「表現模式」。

攝影師，亦即藝術家，總是和場景互動，而不是場景的創造者。進入他人的人生，甚或半體驗他們的生命經驗，才能製作出好的紀錄片。不管在哪種情況下，攝影師都必須尊重他人，專注於將現實化為藝術呈現。

理論的部分就先講到這裡，但之後實際操作的部分仍會應用到某些理論。

攝影的起點，當然就是先找到大家會有興趣的主題。關於這點，我只能說要有「耐心」了。先弄清楚你想要記錄的是什麼，把基本的想法組織起來，愈精準、愈清晰越好。如果不知道自己為什麼想要拍攝這一系列紀實攝影，不知道主題為何、故事又能帶來什麼啟發，那這可能就不是很好的發想。

如果你先前沒有拍過紀實攝影，建議你可以先從別人的作品中尋找靈感，之後再慢慢轉換成自己的美學觀念和拍攝方式。

思考一下自己偏好哪種靈感來源，是電視紀錄片節目，還是電影式的紀錄片？若你比較不傾向電視紀錄片，那麼你可以到圖書館或是攝影展去尋找靈感。

蒐集一些紀錄作品，看看它們的品質和主題。透過觀察，你便能更清楚自己想要記錄的東西，以及如何建立起架構。

對題材有了想法之後，你需要尋找適合的地點，並確實了解該文化或該地區的資訊。觀察那裡的光影情形，人們的生活方式及習慣。你可以找一個當地伴遊，幫助你了解該地風情。

攝影器材也有其角色：它們就是你的雙眼。相機的角度和移動方式都代表你看出去的觀點，你對紀錄中的人，是尊重、是同情，抑或是反感。拍攝前請再三確認，你是否同意遵守某些相機操作的規定（這點尤其重要，若你沒事就拿相機拍來拍去，並不會增加對方對你的信任感）。

有個好方法是，先寫下你的相機設定、藝術拍攝指導原則，來提醒自己哪些該做、哪些不該做。永遠不要刻意引起場景，也不要自行創造場景，如果你不得不這麼做，請盡量讓一切看起來自然不造作。

鏡頭也很重要。50mm或24mm定焦鏡頭是最好的選擇。

最後，你需要的就是好運降臨了！

——羅伯特·穆勒（Robert G. Mueller）

紀實攝影

我在何方？

這張照片是在侯賽因悼念日所拍的。侯賽因是伊斯蘭歷史偉人，西元680年於一場戰爭中身亡。有些伊斯蘭團體視他為殉教烈士而崇拜他，每年，這些信徒都會聚集起來，為他舉行悼念儀式。

這樣的儀式也在我的家鄉土耳其舉行。2010年，我首次參與這個活動。我打算拍下一些紀錄作品，便在人群中尋找大略的場景與細節。活動雖約長3、4個小時，但攝影師可以拍照的時間只有1小時，想要在照片中創作故事，就得加緊腳步尋覓，希望能捕捉到很棒的感性時刻。這是我那年決定回家鄉的原因。在儀式中，所有的女性都面向同一個方向，我期待有個女人會在這時往後看。忽然，我就看見了這位少女，她轉過頭來，似乎在尋找某人，我趕緊尋找位置，希望可以拍下她的臉，沒想到她便突然盯著我看了幾秒。我下意識以連拍模式拍了2、3張。

這張照片將會是攝影系列的一部分，和其他照片一同訴說記錄下來的真實故事。這，也是我那年回家的原因。這一幅影像的意義不言自明，亦讓整個故事的震撼力更為強大。

要拍出這類影像的重點是：耐心、觀察，與運氣。

亞夫斯・薩里以狄斯
（Yavuz Sariyildiz）

之前在土耳其一家頂尖金融公司擔任執行長25年後退休，多出來的時間用來重拾我對攝影的熱情。現在我的時間全獻給攝影，攝影，不再只是個嗜好而已了。

這幅影像只需要少許處理。基本色調調校之外，我只稍微裁切大小，讓女性的背景填滿畫面。而右邊那個也面向過來的女性，我使用加深工具，把她的臉弄暗，讓焦點維持在正中央的少女臉上。所有的後製都在Photoshop CS3上進行。

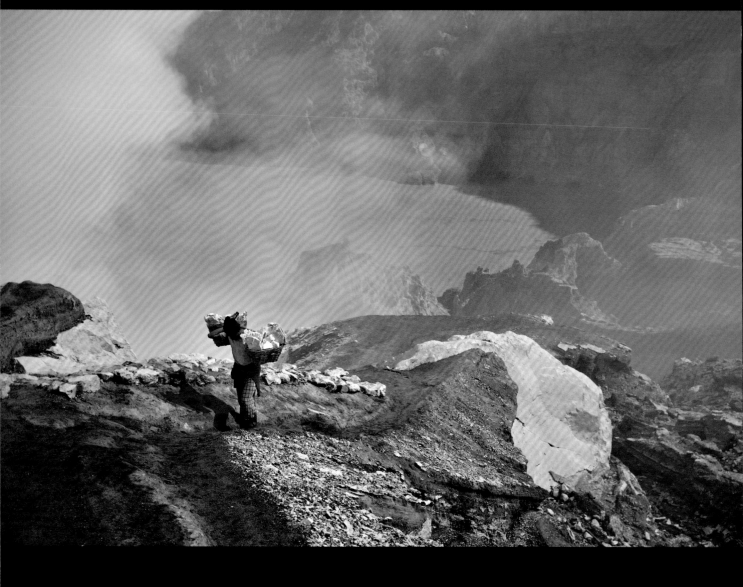

Nikon D700・Nikon 17-35mm f/2.8鏡頭@25mm・f/6.3・1/250秒・ISO 250

男人與硫磺

我只要有空，就會到其他國家旅行，見識不同的世界、不同的社會、不同的地景與民情。這張照片是我到印尼旅行時拍的，印尼那邊有很多相關照片與紀錄，但最令我震懾的影像是卡瓦依真（Kawah Ijen）這座活火山上的硫磺礦，於是我決定到爪哇一遊，親自探索卡瓦依真之美。果不其然，這地方令我興致盎然。

這張照片的拍攝日期是2010年8月，我已經到了爪哇一個禮拜，過去幾天，我都早早起床捕捉晨光，每晚大概只睡4個小時，所以那天真的很累。而且我還發了燒。那天，我凌晨3點起床，驅車2個小時，攀爬1個小時，終於登上了卡瓦依真的山峰（身體都要虛脫了）。我到山頂只有一個理由：我想爬進火山口。但現在的問題是：「我有足夠的體力爬下去嗎？硫磺氣會燒得我喉頭和雙眼灼痛，之後還得再爬出火山口，沿原路爬下卡瓦依真耶。」幾分鐘後，我決心一去，畢竟這本來就是我這趟旅遊的初衷。所以我去了。頗驚奇的是，在攀爬過程中，我完全退燒了。

我想拍出強烈的畫面，前景以酸性湖為中心，由周圍景物襯托，硫磺煙四處瀰漫。終於我找到適當的拍攝點，有湖、有煙，俯角下望，頗能感受到工作之艱鉅，環境之惡劣。前景相當清晰，觀者的雙眼能順著邊界直達拍攝主體。男人背後的道路，顯現他坎坷的路途。

找到適當地點後，就等著適當的人扛著籃籃硫磺而來。卡瓦依真上的工人負責採集硫磺塊。硫磺塊經處理後，主要可用來漂白糖或製成肥料。照片裡的人選擇在這樣艱鉅的環境下工作，這裡的薪水，是爪哇均薪的5倍。卡瓦依真山下，到處都是咖啡豆種植場，工薪卻低多了。硫磺工告訴我，他們肩頭上約扛有70到80公斤的重量，每天大概要爬進火山口4次。

RomImage

我現年30歲，攝影經驗超過5年。拍攝主題大多是旅遊攝影。成為攝影師之前，我本身就很常旅行，我喜歡發掘新地方，了解新知與新人生之道。攝影就像是個濾鏡，我透過攝影觀察更多事物，透過攝影和各地人民溝通。我的工作也是我的熱情所在——我做數學研究，時常覺得科學和攝影其實有著同樣的思考（探索）模式。

我向來都是拍攝RAW檔，後製處理也做得少，不需花超過10分鐘。我使用的軟體是Nikon Capture NX 2，調整主體本身和周圍的局部對比、明度、飽和度。最後將整體影像銳利化。

所有事前準備中，最重要的是要先思考你想拍怎樣的照片。一到達拍攝現場，必須清楚自己期待看到什麼、找到什麼。這是一張紀實照——照片必須呈現出環境的艱辛、工作的勞苦、故事的背景。若你什麼概念也沒有就直接拍攝，可能只會換得一頭空。所以我認為，先好好構想照片與它所訴說的故事，有好的開始，才能拍出好的作品。

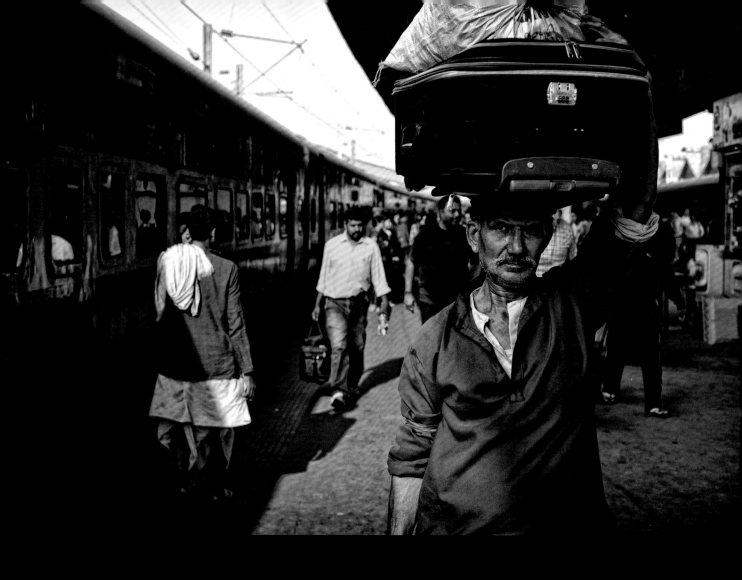

行李搬運工

有次看了一場印度攝影展，其中有張照片，場景在孟買的火車站，主角是一個行李搬運工，我看了這張照片，就有了想拍攝加爾各答豪拉火車站的想法。我想呈現的只是普通的車站一景：一個扛著行李的普通人。

我起初只是到處晃晃，隨意拍攝，之後再來看有沒有有趣的畫面，由此發展出我想表達的概念。最後我找到最佳的採光角度和拍攝地點。這個火車站是終點站，車軌形成一個彎道，因此我很慶幸不必煩惱構圖問題。我需要的元素是：一台駛進月台的火車，速度不快，以及一個行李搬運工。好幾個星期日過去，我終於得到我想要的畫面——至少接近了。一如往常，想拍到這樣的街景，我的動作要快，也要有點運氣才行。

我一樣隨身攜帶我最愛的鏡頭和相機：Nikon全片幅相機，只要搭個50mm鏡頭，光線就能抓得很漂亮。我照常先設定好相機，光圈5.6，ISO值400。我的相機都設成許多不同的拍攝模式，比如我右肩上第二台全片幅相機是80-200mm f/2.8，左肩上那台是27-70mm f/2.8。拍攝當天是一大清早6點，所以我決定使用50mm這台。我站在月台上，看著火車時刻表。火車到達後我便開始不斷按快門、四處移動，直到我拍到最棒的景深。收工！

要拍出這種照片，有一點挺重要的，就是附近的人需要習慣相機的存在。這種情境也需要有好時機和好運氣。想自行安排場景也是可行，但這樣一來照片就不真了。我把照片轉為黑白，因為我覺得不用色彩，可以表達更多的意涵。這種照片需要大量的耐心和熱情。僅是隨便找個地方拍是不可能拍出令人讚嘆之作的，當然有時候是運氣好，但如果你有了概念，腦中有了想法，那麼你只需要落實那些想法，便一拍即就。

融入環境，不要猶豫，還有多聽當地人的意見！

羅伯特・穆勒
（Robert G. Mueller）

我是羅伯特，41歲，就是個普通德國老百姓。我到世界各地建造鋼鐵工廠，很喜歡周遭的所有人。三年前搬到印度居住。我的最愛是人像攝影、環境攝影與建築攝影，對外國文化也很感興趣。我愛到一般旅客不去的地方走走。

我用Nikon Capture NX2來處理影像，調整完色階後，我將影像存為畫質百分百的JPEG檔。

之後我用Photoshop CS4開啟檔案，玩玩不同的色調感覺，然後將整體色彩對比調高。我都會先輸出黑白影像，感覺一下最後成品應該要有怎樣的對比，再決定是否調高對比。然後我使用Nik SilverEfex Pro黑白濾鏡效果做最後調校。在這之後，我稍微裁切影像。結束。總共花了10分鐘左右。我大部份的處理時間都不會比這長，因為我一向認為，要是照片要花很多時間處理，表示原始影像本身就不優。

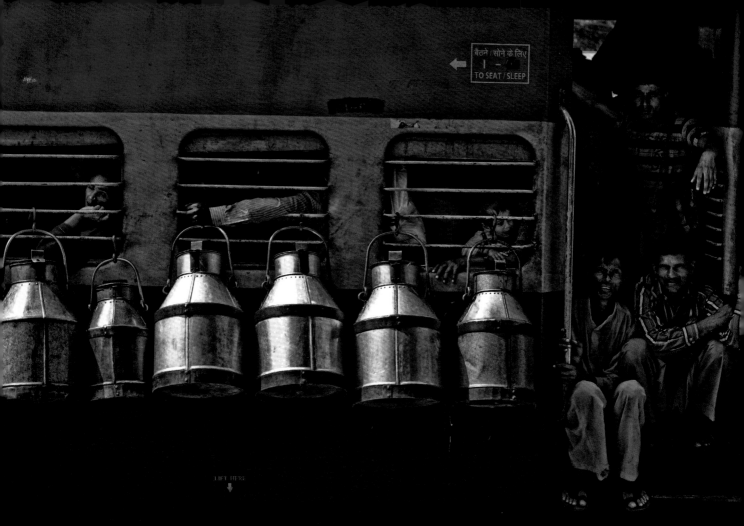

बैठने / सोने के लिए
← TO SEAT / SLEEP

LIFT HERE

Nikon D700 · Nikon 24-70mm f/2.8鏡頭

火車

火車在月台停了好一會兒,可能有半個小時吧,人們開始覺得無聊、不耐煩。火車上也有些通勤的乘客,準備載著牛奶上城市去賣。照片裡這些傢伙索性把大大的牛奶壺掛在車廂外面。

那是大壺節慶的最後一天,大壺節每12年舉辦一次,舉辦地點在印度四聖城之一——這次是在哈里瓦。哈里瓦是個小城鎮,約80萬人口,但在2010年4月14日這天,鎮裡聚集了超過160萬人,沐浴在恆河之中。

我的攝影主題多半與印度人民的生命、試煉與苦難有關,所以這次,我不只是拍照而已,親身體驗這個大事件,對我來說也是非常重要的。

印度雖然人口稠密,但我沒預料到會有這麼龐大的人口湧進。拍完人們沐浴的畫面後,我來到哈里瓦的火車站。這景觀真是不可思議,到處都人山人海。月台上、車廂內、火車頂,人滿為患,還有很多人正跟司機爭鬥,要他讓他們直接坐進駕駛艙。

我不斷按著快門。好多表情可以捕捉,好多片刻可以擷取,好多場景可以保留。構圖與內涵都靠直覺決定。我還得小心高反差的光線。那時正值下午最熱的時刻,太陽很刺眼,但火車內卻又很暗,所以拍攝有些困難。我通常是純手動拍攝,這張照片,我是以光圈1、過度曝光的方式拍的。那時我看到這節車廂,就知道這會是個好畫面,只是那些牛奶壺是個大挑戰,因為壺面會反光,干擾我的曝光設定,但是我覺得車廂裡人們的表情比較重要,所以我還是使用過度曝光模式。

這張照片也有其隱含寓意。它闡述生命是如此單調、容易預期、一成不變。不過,對於置身度外的旁觀者來說,別人眼中的單調也可以構成有趣的畫面。今天拍了這張照片,之後就得再等12年才有機會,這麼看來也是挺諷刺的。

如果你遇到這樣的場合,好好感受一下周遭吧。不要批判,也不要憐憫。只要享受當下,享受難得的機運,盡情地拍攝。這樣的景況隨時都在改變,除非你拍得夠多,不然很難捕捉到精準的片刻、精準的情緒。保持冷靜,用心感受,也要用腦感受。

普拉提・杜比
(Prateek Dubey)

我曾是服裝設計師,現在全心全意追求專業攝影師生涯。更多我的影像作品,詳見:http://prottle.1x.com。

我使用Photoshop Lightroom調整RAW檔的基本色階和色彩處理,將檔案存成TIFF檔,之後轉以Photoshop處理。新增圖層遮色片,以加強部分影像的細節。

再使用高反差濾鏡,增加影像質感(微反差)。

Nikon D300・Tokina 12-24mm f/4鏡頭@12mm・f/4・1/20秒・ISO 2000・RAW

過往回憶

這張照片是在義大利一個叫做曼迪亞迪阿斯亞（Mandia di Ascea）的村落照的，那時正在舉辦一個活動，叫做「古早味盛宴」。我看見這個老婦人獨自在房內，身邊環繞著家具以及各式各樣的古董，恍若置身在不同的時空之中。我請她（伊莉莎貝塔）為我擺姿勢，看著桌上其中一張老照片，她很好心地照做了。

我一連拍了三張，純以手持相機拍攝（為捕捉這樣的「片刻」，我多以手持）。

我只利用環境光拍攝（沒用閃光燈），這樣房間裡的光線比較自然。

這幅影像的理念是想召回過去的記憶以及生活景況。我將影像轉為黑白，覺得這樣能強化我想傳達的訊息。很多人的反應都很正面，我於是更確信影像的確將同樣的心情轉達給觀賞者了。

以下是我的一些建議：

拍ＲＡＷ檔影像。到了後製階段，ＲＡＷ檔可以帶來更豐富的可能性與彈性。

構圖花點心思，需要多少元素就盡量加（但不要過頭），讓影像的訊息更強烈。

這類影像，你可以多拍幾張（至少三張），以確保拍出好的照片。

安東尼歐・葛藍波涅
（Antonio Grambone）

我現年45歲，居於羅馬，在軍事機關工作。

攝影既是消遣，也是愛好，讓我得以觀察周遭的世界與長年的變化。

更多作品請上我的個人網頁：http://www.antoniogrambone.it。

首先我在Adobe Camera RAW中優化影像中的黑白點（基本設定標籤）。然後用Photoshop開啟影像，拷貝背景圖層，再新增色相／飽和度調整圖層，去除影像飽和度，轉成黑白色階。下一步是開啟色階調整圖層，優化暗部的色階，再另增一個色階調整圖層，優化亮部的色階。接著我將「黑階」圖層移到所有圖層最上方，開啟圖層遮色片，使用柔軟筆刷，秀出底下圖層的亮部。之後，把所有圖層合併，做最後一次的色階調整。

接下來是將影像銳利化、依網頁需求裁剪大小，共分為兩階段。首先，使用遮色片銳利化調整濾鏡（總量100%，強度0.6），而後將影像降低至50%。接著，進行第二次銳利化處理（總量60%，強度0.4），最後將影像大小依網頁規格裁切，後製處理便告一段落。

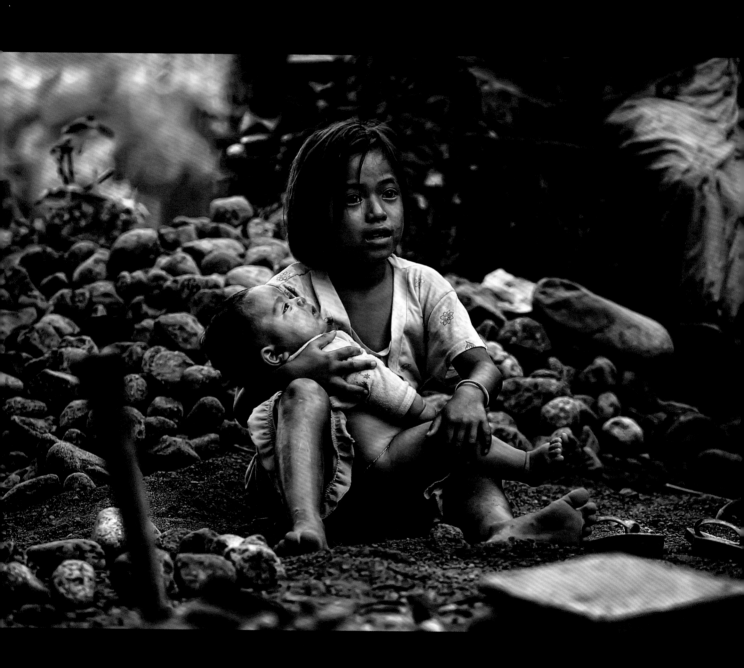

Canon EOS 5D Mark II・Canon EF 70-200mm f/4 L USM鏡頭@109mm・f/4・1/60秒・ISO 400

大姊姊

這張照片，是我和友人騎單車環山期間所拍的。我們是一日遊，穿梭在村落和鄉野之間。我出遊、散步時都會隨身攜帶相機，只要看到美景，或是碰見有趣的人物，就會拿起相機拍下來。

單車之旅的最末，是要穿過一條河，我們的車在河的另一邊。不過我們先在河岸停了一會兒。

河邊聚集了幾位當地村落的居民——大多是婦女兒童，拿著鐵鎚、籃子、水桶，馬不停蹄地敲落石塊、收集石塊，拿來作為建材。我們一面休息，一面和他們攀談。臨走之際，我看見一個女孩抱著小弟弟，坐到媽媽旁邊，一臉疲倦的樣子，衣服和身子都髒了。

我馬上打開背袋，抓起相機。我的時間不多，因為兩個孩子很快就走了，我根本不知道自己有沒有拍下一張好照片。

我一到家，便開起相機瀏覽照片。我很滿意、很開心，同時也很感動。

這幅影像是以單拍模式拍成。我距離他們約有4.6公尺，當時下午的天氣轉陰，因此光線不足，不過那裡剛好有些朦朧的光反射過來，幫了我一些忙。

我希望這張照片能讓很多人看到，提醒大家世上還有很多貧困的家庭，需要受到關注。這個小女孩應該去上學、去玩耍，而她卻只能把這些時間拿來照顧她親愛的弟弟，因為她的父母必須鎮日工作以養家餬口。

我希望這些照片能感動更多人，讓大家懂得彼此愛護、關照、協助、尊重，讓生命更加美好。

雅迪・普拉尤嘉
（Adhi Prayoga）

1971年2月22日，生於印尼馬塔蘭。和Devy Darlota Salean婚後育有三女。開了一家機車行，負責零件交易及山葉機車維修。

我很喜歡攝影，現在還只是業餘性質。我9個月前開始攝影，希望能為家裡帶來額外收入，也希望我的作品能讓許多人喜歡。這張照片獻給我的家人。

照片是以Photoshop CS5後製。我處理的部分有，將照片轉為黑白、色階調整、曲線調整、對比和亮度調整。我也稍微將影像加深、加亮，最後一步是使用遮色片銳利化調整濾鏡。

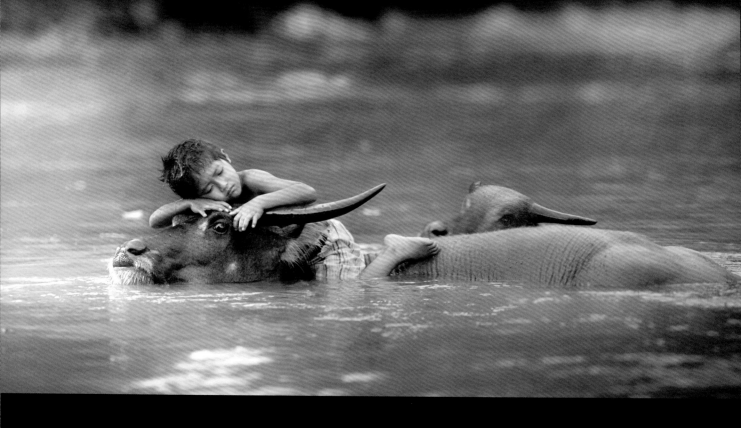

Canon EOS 50D・Canon EF USM 135mm f/2鏡頭・f/2・1/800秒・ISO 250・閃光燈

睡美人

印尼西爪哇有個小巧的河畔村落，這張照片就是在那拍的。我本來是去尋找婚禮場地，轉頭便看到兩隻水牛和一個孩子在河中玩耍。後來，那孩子趴在水牛頭上休息，構成一幅美麗的畫面，孩子和水牛之間洋溢著溫馴、安詳的氣氛。

我專門拍攝人物照片。日常生活的各種場景，都是我樂於捕捉的畫面。看見小孩玩遊戲時所綻放的天真、自在性情，我都為之心動。

之所以對人物攝影有這般熱情，跟我的童年有很大的關係。我生長在爪哇中部的山間，雖然只是一個小小的村落，卻保有濃厚的爪哇傳統與文化。那段甜蜜的時光令我難以忘懷，每次拍攝人物照，我腦中都會浮現以前的回憶。〈睡美人〉是我最喜歡的作品之一，因為我能感覺到自己對這張照片有無法自拔的情懷。它讓我憶起我的童年，那時的我也常和我自己的水牛在河裡玩耍。

未遭破壞的大自然和人之間，是可以如此和諧相處，希望生活在城裡的觀賞者，也能為這樣的情景觸動。

我大多喜歡在日頭方出時拍照。我會把相機背在肩頭，漫步於街坊之中，尋找有趣的主體。那時，人們才剛開始活動，精力正旺，精神昂揚。

我們該多多留心周遭正在發生的事。我們容易忽略許多尋常小事，不過一旦找到對的時間、對的角度，就可能成為下一張引人注目的焦點照片。

我喜愛即興拍攝，隨性擺弄視角、運用現場採光。背光、側光比起正面光源，都能打出更多的層次感。不同的拍攝角度則會為照片營造出不同的情緒。

拍照前，我會和拍攝對象攀談，試圖讓他們放鬆些。要讓照片訴說其背後的故事，人物自然的表情是重點所在。

A・木納西
（A. Munasit）

自由攝影師，本業是銀行員，居住在印尼雅加達市郊。

後製都是在Photoshop CS3上完成的。我首先拷貝背景，選取混合模式，設定為柔光。接著我選擇濾鏡、演算上色、光源效果，來調整影像中的晨光。下一步，新增五個調整圖層，個別設定選項如下：

1.選取紅色（青色+50）。

2.選取黃色（青色+60）。

3.選取綠色（青色+30），再進一步用青色濾鏡調整影像。

4.亮度／對比（亮度10%，對比20%）。

5.色相／飽和度（飽和度-15）。

影像編輯

影像編輯是大部分照片的必經過程，多多少少是如此，像是調整基本的對比和色彩、轉換成黑白影像、多重曝光等。不過，「蒙太奇」藝術照的創作，更是將編輯技術發揮得淋漓盡致。

有些人拍攝照片，有些人則是製作照片，利用不同的影像，創造出創意十足的構圖。

其實這也不是什麼新花樣了。很多業餘攝影師，以及曼雷、傑利·尤斯曼等知名頂尖攝影師，多年以前就在暗房裡玩過同樣的把戲。

攝影表達是個廣闊的世界，不同的攝影元素經過組合，就能創造出新的概念，或是用以表達創作者的想法。以我之見，影像編輯可說是讓這樣的世界又往外拓展了一步。

暗房時代和現代影像編輯的差別，在於現代的編輯軟體能賦予更豐富的可能性，與更靈活的創造力。作業起來也比在暗房來得輕鬆。所以，越來越多的攝影師深受誘惑，開始製作蒙太奇來表達他們的創意。有些專業或商業攝影師甚至還因此賺得大把鈔票，托馬斯·赫伯里奇便是一例。

要製作、編輯合成影像時，需要考量以下幾項要點：

從影像中擷取不同元素時，要盡量做到完美無缺。你可以使用筆型工具、橡皮擦工具，或是MaskPro、Vertus等增效模組來操作。在影像中，線條分明的物件乾淨俐落，邊緣剛硬；反之，柔軟物體的輪廓就比較柔和，不會看起來像是剪下貼上的。Photoshop中的模糊工具（筆觸大小5）是很有用的工具，可以幫助你從照片中擷取物件。

另外重要的一點是，影像中所有元素的光源應來自同一個方向，貼上的物件色彩也應融入背景的色彩。

把元素擷取完畢，貼上新的圖層後，要小心處理暗部，陰影越寫實越好。自然的陰影勢必要順著光線的方向產生，因此其空間透視感和色調都要調得很精準。Photoshop有個增效模組，Alien Skin的Eye Candy Impact（5或6皆可），其中的Perspective Shadow最適合用來製造陰影了。

當然，想全然掌控所有的元素，你最需要的是知識和經驗。但Adobe與其他軟體供應商所發明的軟體系統，都讓操作變得容易許多。正是因為如此，Adobe才得以取代過去響叮噹的廠牌——Kodak和Agfa，成為今日的市場霸主。

——班·古森斯（Ben Goossens）

影像編輯

Canon 7D · Tamron 17-50 VC鏡頭 · 兩顆Canon 430 EXII閃光燈

跑者的動作

我每個禮拜都會去慢跑,保持身體強壯,也和朋友聚聚。我因此有了個點子,想做一張匠心獨具的跑者照片。

這張照片所準備的器材有:Canon 7D相機、Tamron 17-50 VC鏡頭、兩顆 Canon 430EX II閃光燈加自製束光筒、無線電觸發器、腳架、很多很多支線香,最後是做為背景的黑色厚紙板,用來減少陰影產生。

我一共拍攝了16張RAW檔,其中包括後製效果用的模糊照。最後選了14張:頭照、軀幹照、腳照,以及模糊動態照。我使用f/5.6、f/7.1和f/9.0三種光圈,手動設定拍攝,以控制線香煙的景深。一邊吹線香煙一邊拍照是最難的部分。我用嘴巴、也用風扇之類的道具吹,藉此掌握煙的形狀。

照明配置方面,我使用兩顆閃光燈,一顆在左,一顆在右。燈上罩有自製的束光罩,以平衡兩個光源的聚光量。拍攝主體線香置於正中央。每張照片的閃光燈出力大小都不同,光圈f/5.6配閃光燈1/64,f/7.1配1/32,f/9.0配1/16。兩顆閃光燈都以手持無線電觸發器操控。我一共花了5個小時拍攝這張照片,全靠我一人執行。

我都盡量以簡單的器材來完成抽象照,像在這張照片中,我便是使用線香來製造煙。許多出色的照片都是以煙霧做為主體,煙霧可以逼迫我使盡渾身解數,完成一張出色的照片。

煙霧照糊掉不見得是壞事,我們可以化模糊為神奇。

我們的想像力就是最大的資源。如果你有什麼想法,就寫下來好好發揮吧。

煙霧不是容易拍攝的東西。為了控制煙霧的流向,我自己搭了個簡陋的迷你工作室。

我先讓煙隨意飄飛,再試著用相機把煙凝住。接著我把煙重新塑型。我不再讓煙隨意流動,而是像個巫師一樣,將它玩弄在股掌之間。風扇、吹風機或其他類似的送風器具都很方便使用,可以幫助你穩定煙流。多加練習,很快便能駕輕就熟。

東尼・遼當多
(Tonny Liautanto)

2009年,我的鄰居帶我進入攝影的殿堂,此後攝影成為我的嗜好,至今仍不斷學習。一週辛苦工作六天後,我最愛的休閒活動便是攝影。

我使用Photoshop CS3進行所有後製。我先將所有選定的照片轉成黑白。這14張照片中,2張是頭的部分,2張是手部,兩張是主軀幹,3張是腳部,其他則是模糊照,用來創造出奔跑的動作感。

接著,我將所有選定的照片合成在一起。此工作流程如下:複製腿部照片,剪去不要的部分,新增遮色片,點選動態模糊濾鏡,營造更有張力的奔跑效果。最後修飾的部分,我使用高反差濾鏡(設為100像素)將細節銳利化,並再次新增遮色片,加強模糊和動態效果。你問,為何高反差濾鏡的強度要調到100?這個嘛,煙霧是很特別的東西,需要這麼大的強度才能讓它看起來清晰俐落。強度大小端賴你想要達到的效果。數字的多寡並沒有絕對。這次後製花了我整整48小時,如果你有更容易的方法,請不吝跟我分享。

Canon 5D Mark II・Canon 24-105mm鏡頭@24mm・f/4・1/5秒・ISO 800・三腳架

我、我、還有我

這張照片的發想就是「好玩」，所以你首先要做的就是找到有趣的地點，擬出有趣的構圖。接下來，畫面中的人物能有多少互動，就取決於你有怎樣的後製能力囉。

決定好地點和構圖後，就可以開始擺設腳架了。整個拍攝過程中，**千萬不要動到腳架**，知道嗎！相機固定到腳架上後，下一步是對焦。記得要把自動對焦調成手動對焦。跟腳架位置一樣，焦點設好了就不要變，整個過程都是。

我這張是把焦點對在拿吉他的傢伙（也就是我自己）身上，因為他是這個場景的重點所在。如果你要拿自己當模特兒，對焦可能就有點麻煩。我是把吉他放在我頭大概會在的位置上，然後用吉他來對焦。

好，腳架放好了，焦點對好了，現在就可以來拍攝多重影像囉。我先從吉他手拍起。我使用相機的自拍器來倒數——10秒鐘就夠我走到每張照片的定點了。如果你覺得自拍器設定的秒數不夠（通常是預設10秒），需要更多時間移動的話，那就使用無線遙控觸發器吧。

每拍完一張，我就會在相機的液晶螢幕上檢視影像，這樣才知道我下一張要走到哪個位置。另外，我每一張都換一件衣服，這樣最後的影像看起來比較真實——就像是我真的有這麼多分身同時現身一樣。在檢視影像還有換衣服的時候，記得要小心一點，不要碰到腳架或相機！視角只要有一點點改變，就會破壞最後的成果。

像這樣的作品，在室內使用人工照明拍攝比較容易——自然光隨時在改變，大晴天也一樣（陰影位置會移動），所以每張照片很有可能拍出不同的光線／色彩，結果寫實感就泡湯了。

最後再說一句：好點子和好構圖比較重要，不是只要拍很多模特兒就好了！

史蒂芬·巴貝
（Stefan Babel）

我是攝影師，住在英國牛津。

所有影像都拍完後，就可以打開Photoshop之類的編輯軟體，把它們拼在一起囉。

為了不要讓狀況太複雜，我們一次處理兩張影像就好。我先處理的是吉他手和拿手機拍照的傢伙。兩張影像開啟後，我將吉他手拖移到上層，以下我就把相機男稱作下圖層，吉他手稱作上圖層，OK？接著我在上圖層新增圖層遮色片，使用黑色筆刷塗抹相機男的所在地。上圖層中相機男的位置塗掉以後（這樣他就從下圖層冒出來了），我把兩個圖層合併成一個圖層，所以相機男和吉他手的合成影像就完成了。

接著，我打開坐在相機男左邊的那個傢伙的影像，他和鏡頭的距離最遠——就叫他B先生好了——然後又是同一套步驟啦：我把吉他手和相機男的影像拖移到B先生的影像上層，在上圖層（就是相機男和吉他手）新增圖層遮色片，把B先生所在區域塗掉，最後三個人就出現在同一個影像中了。然後我再將兩個圖層合併，所以三個人就同在一個圖層中了。剩下的影像都用同樣的技巧處理，最後，所有的模特兒都在同個畫面中各就定位啦。

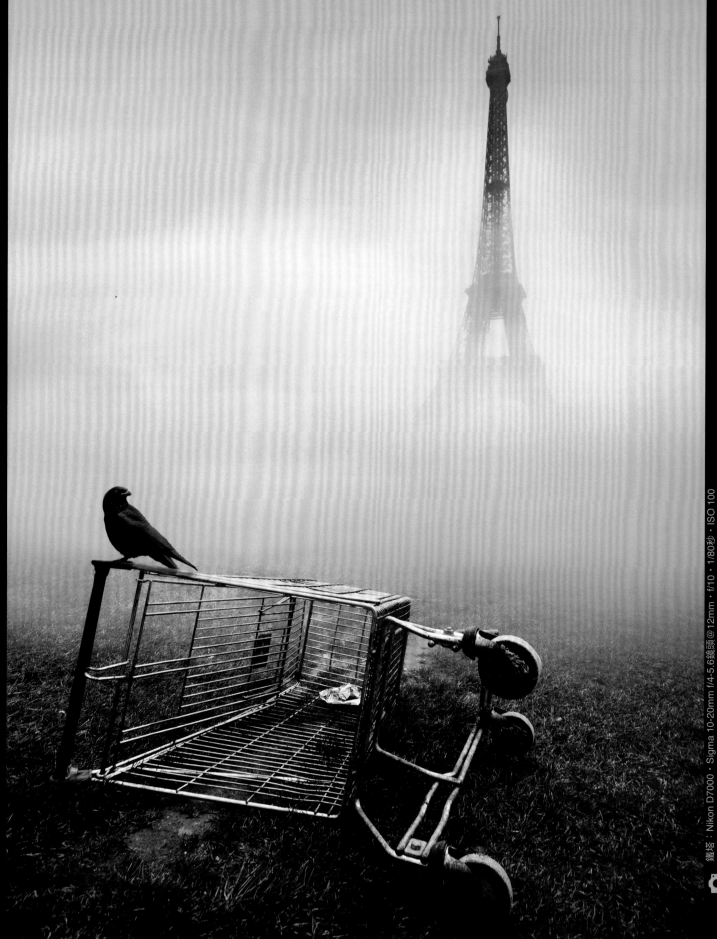

巴黎啊……

我和朋友到巴黎旅行，去參觀艾菲爾鐵塔時，我看見這台購物推車倒在草地上。我本來就想拍張與眾不同的巴黎鐵塔照，而過去已經有很多人以不同方式呈現鐵塔的風姿，所以我當下靈機一動，把這台推車和鐵塔連結在一起。

烏鴉是這幅影像最後加入的元素，我在瀏覽我的旅遊照片時偶然發現烏鴉照片，就決定應用到這幅影像中。我只花了半個小時，這張艾菲爾鐵塔照便大功告成。

這幅影像是由兩張照片合成，都是在巴黎拍的，而且時間相距差不多半個小時。推車照是以Nikon D7000和Sigma 10-20mm f/4-5.6鏡頭拍的。烏鴉照使用的相機相同，不過鏡頭換成Sigma 18-50mm f/2.8型號。

我想要為世界上數一數二的攝影熱點創造出獨特的景觀，也想讓觀賞者感受到現場似乎有什麼大事發生了。

我不曉得觀賞者是否接收到同樣的理念，不過聽到他們的迴響後，我想我的做法成功了。

要拍這種類型的照片，我的建議是，先構思出獨樹一格的點子，然後再試著將特殊的感覺傳達給觀賞者。

後製是這類影像的關鍵要素。讓觀賞者不禁想靠近點觀察，分辨何者為真、何者為假。

米可‧拉葛斯戴
（Mikko Lagerstedt）

我是自學的攝影師和平面設計師，芬蘭人。2008年12月首次接觸攝影，立刻就愛上了。

聯絡方式：

www.mikkolagerstedt.com/photography.html

www.redbubble.com/people/latyrx

我用Lightroom 3.1和Photoshop CS4來做影像後製。

首先我在Lightroom 3.1開啟鐵塔影像，增加陰影的色調。我點選調整筆刷，強化草地區塊的色彩對比。接著我將影像移至Photoshop CS4，做後續處理。

開啟檔案後，我將鐵塔面前無趣的物件移除，把天空某些部分拷貝貼上，營造出煙霧迷濛之感。

當時我靈光乍現，想把烏鴉放到拖車上，添增影像的戲劇效果，所以我開啟烏鴉圖檔，把影像裁切成適當的大小，然後使用路徑選取工具框住烏鴉，將它複製到鐵塔照上，貼在購物車的上頭，並增加陰影，宛若烏鴉真的站在拖車之上。

接著我新增黑白調整圖層，將影像轉成黑白。之後，我選取曲線選項，強化影像對比，並增加藍色和綠色色調。

Canon EOS 5D Mark II・Canon 28-135mm鏡頭@40mm・f/7・1/40秒・ISO 400・RAW
光源：簡單的熱燈、白色反光板，以及環繞式室內照明。

季節的魔法

我發現我常受到古老繪畫和經典老片的啟發，這幅影像的靈感，我想應該是來自偉大的畫家阿爾欽博托和維拉斯奎茲吧。

事情是這樣子的。有天，我朋友向我展示她設計的洋裝，布料特殊，設計新奇，我看了很是喜歡。我的作品常會出現人與自然共處的主題，她這件洋裝激發了我的靈感。於是我和一位髮型設計師兼美妝師約了拍攝時間，並開始製作各種小配件，材料是塑膠水果和枯枝落葉，枝葉是清掃住家周圍時蒐集而來的。

我想應用攝影技術，拍出枯葉和蘋果凌空的畫面，不想使用Photoshop後製。有許多枯葉其實是以看不見的線串起來，因此能在半空中「飛舞」，至於蘋果嘛，則是用一根貼在牆上的棍子固定。攝影地點在友人的公寓。事前準備花了我們大半的時間，不過我們玩得很開心，也很高興能合作。對我來說，比起專業攝影棚，在居家地點拍攝比較舒適，也比較能激發靈感。

這幅影像是以數張照片合成的。我先拍攝模特兒、蘋果和飛舞的枯葉。

在我的想像畫面裡，影像中散佈著點點光暈，因此我在黑紙上灑了些水晶鑽，拍下幾張失焦的影像，製造光暈效果。我準備的背景照是一張失焦的樹林影像。

我沒什麼特別理念，單純希望大家會喜歡我的作品。我將腦中想像的世界創造出來，若有人因為看了我的創作而感到愉悅，我也會非常得意。

我不太喜歡仰賴Photoshop來創作超現實影像。雖然我最終仍會使用PS合成影像，但攝影最最重要的精髓，不就是按下快門那一瞬所捕捉的畫面嗎？

最後，我認為多接觸富有創意的人群、多結交朋友是很重要的一件事。你可以和他們分享你的想法，成為彼此的靈感，互相給予支持。

村上清
（Kiyo Murakami）

自由攝影師兼設計師，居於東京。自藝術學校畢業後，開始多方涉獵，嘗試各種藝術形式，如插圖、設計、音樂等等，後來發現，我最能以攝影表達自我。我諸多作品拍的對象都是我自己，藉此探索自我、了解自我，有時也能產生自我療癒的效果呢。

我使用的是Photoshop CS5。我沒使用任何增效模組，圖層倒是用了不少。

我先把模特兒的原始RAW檔轉成4張曝光程度不同的JPEG影像，接著我載入檔案，便是最終成品的基礎圖層。接下來的作法是在每個圖層上新增遮色片，處理要露出或遮蓋的區塊，然後將圖層混合。

我另外增加中間色圖層，用來調整色調，幫模特兒的皮膚「化妝」，也增加幾個圖層遮色片，調整整體色階的飽和度和色彩平衡。

深淵

這是「黑洞」系列作的第一張影像，也是我個人目前最喜歡的一張。完成有好一陣子了，當時想法和感覺一直變來變去，歷經多次更改，最後決定做成一個系列（尚未完成）。此創作是深夜的一時興起之作。

照片以蒙太奇手法製成，由不同影像拼貼成最後的構圖。場景顯然非現實場景，只存在於我腦海中。

我使用兩種相機拍攝每張影像，一台是Pentax K10D，一台是Pentax Optio。我要擔任構圖中的模特兒，因此也使用腳架。

我想用整個系列來表達我的想法，而不是只用一張特定的影像。不過我也企圖在這影像中營造神祕的感覺——一種未知。

於我，這個地洞空無一物，但，雖然洞裡沒魚，釣竿卻彎了起來，像是有道力量在拉扯，像是地心引力把釣竿往裡面拉——你看不見、摸不著，卻存在的東西。

背景影像的靈感來自尼采的一句話：「若你久視深淵，深淵也會回望你。」畫面中的飄浮物是個隱喻，代表等待與企盼，雖經長年等待，化作石頭，但仍久存不滅。

我製作此影像時，一邊聽著英國毀滅金屬樂團Esoteric的歌 *The Blood of the Eyes*。這首歌極抑鬱寡歡，既悲傷滿腹，又尊貴不凡。我當時和音樂起了共鳴。不斷追尋已然找尋不回的事物，它卻在你心頭久久縈繞不去。人頭離開頸上，往下潛入虛無之中，卻因為久待深淵，以至自己也成為虛無之物。

我在影像下方寫上尼采引言，也把歌曲連結放上去，讓訊息更為鮮明，但至今還沒有人針對我所引用的詞曲給予回應。

我在1x.com網站，瀏覽次數最多也最受歡迎的莫過於這幅影像。我仍期待觀賞者能詢問我影像的意義與訊息。

三點訣竅：
製作這類作品需要的是
思考、感覺、創意
思考、感覺、創意
思考、感覺、創意

韋・H・荒原狼
（Kaveh H. Steppenwolf）

我的本名是克韋・胡賽尼，荒原狼是我很久以前就有的綽號（很多人以為我真的姓荒原狼）。現年29歲，生於伊朗，在德國住了快10年了。

影像中的地面來自一處草地的全景照，天空則是烏雲照。我在地面圖層上增加圖層遮色片，使用漸層工具（選擇黑色），將剛硬的地平線柔化，製造朦朧感，接著使用Photoshop中的彎曲工具，扭曲地面形狀。然後我用黑色筆刷，不透明度調低，在天空和地面之間的區域塗抹，讓這塊色調更陰暗。

地洞是使用橢圓選取畫面工具，畫出一個橢圓形，加上牆面紋理以增加地洞深度。地洞周圍的草，是在地洞圖層上增加圖層遮色片，再用黑色筆刷畫出來的。

畫面左邊的漂浮物是一個石像，在公園裡拍下的。石像的陰影使用複製圖層，以黑色填滿，將角落稍微模糊化。

模特兒是我本人，裝出拿釣竿釣魚的樣子。影像選取方式同上。我增加圖層遮色片，以黑色筆刷把人頭塗掉。

之後我調整色階，將影像轉成黑白，再選取大筆觸筆刷，不透明度降低，把邊緣部分畫暗一些。

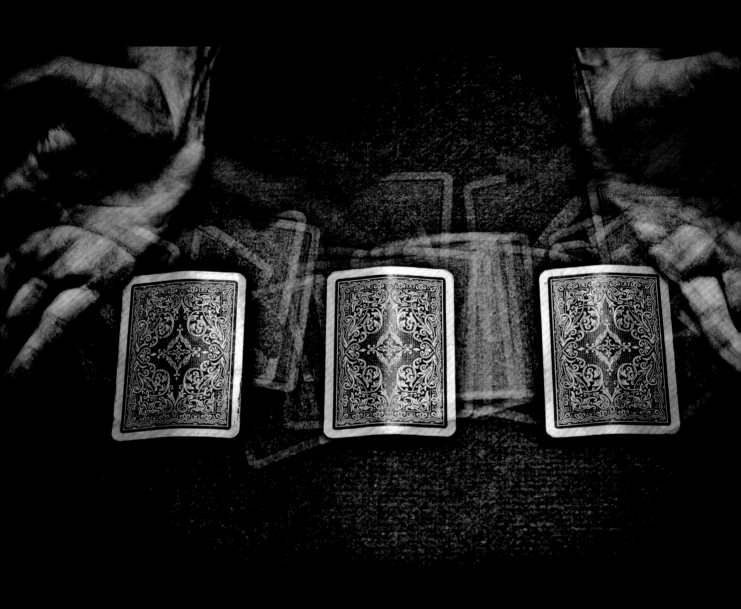

Nikon D90・50mm f/1.4鏡頭・f/5.6・1/250秒（拍攝手部），8秒（拍攝撲克牌移動）・ISO 200

選擇你的命運

我一直都很喜歡撲克牌。令我神迷的還有技術高超的魔術師和兜售撲克牌的攤販，他們全靠神乎其技的牌技來維生。因此當我準備練習控光技巧時，自然就想從一項屢見不鮮的主題著手：賭博。

我這張照片想重現發牌者洗牌的瞬間，此刻，什麼事都有可能發生，你必須抉擇你要抽哪張牌——也就是你的命運。

因此我需要照兩張影像——一張是雙手和三張凝結不動的牌，另一張是其他牌正在移動的狀態。

第一張很直截了當。我把相機同步速度設成最高，閃光燈置於雙手上方，以一張紙做為柔光罩。我將房間裡的燈關掉，並輔以極短的快門速度，減少環境光量。

第二張要呈現出撲克牌的移動感，我有兩種選擇：純用環境光源，或使用頻閃光燈連續打光。我選擇後者，因為頻閃的凝結能力，能在展現移動感的同時，讓撲克牌張張分明（而不會糊成一團紅色的光）。這張照片照了8秒，閃光燈每0.5秒閃一次，所以總共打了16次光。我重拍了好幾張，直到結果令我滿意為止。

我的構想是想邀請觀賞者加入這場牌局，「輪到你抽牌了，選牌吧，選擇你的命運！」上方的雙手和下方的邊暈效果框住整個畫面，因此注意力會集中在影像的正中央。

這張照片，你需要明白照明的重要性，包括連續光和頻閃光的效果、曝光時間、光圈和閃光燈出力的關係，還有長曝光下的閃光燈增值效果。

一再實驗就是了。這一系列我失敗了好幾次，但失敗也是很重要的過程。

這張照片是我剛買相機的第一個月做的，跟現在的攝影風格沒多大關聯，但我那時學會了很多使用跳燈打光技巧，讓我現在拍攝人像時不會提心吊膽，或是在設計構圖更有創意（不然至少對技術知識了解更多了）。

哈維・米格雷斯
（Javier Miqueleiz）

我是肖像攝影師，為音樂推廣與專訪人物拍照，定居於中國廣州。

我使用PhaseOne Capture One Pro來處理兩張RAW檔，先調整兩張影像的整體亮度，並修正色差和色階分佈圖。接著我用Photoshop CS4開啟照片，使用圖層混合模式（選取色彩增值或柔光）將圖層混合，然後合併圖層。此時的影像缺乏明暗對比，因此我套用曲線調整圖層來修正。由於混合模式的設定是正常，所以照片的明度和色彩都會受到影響。

下一步是增加撲克牌的對比，強化牌上的紋理——灰塵、刮痕和圖案。我再新增一個曲線調整圖層，只保留三張主要的牌，其餘部分遮起來。我希望圖片色彩暖一點，所以我新增兩個漸層對應調整圖層（並設為圓形），第一個套用在中間部，填上暖色系的紅／褐色（撲克牌）和綠色（桌布），遮蓋住雙手，以避免染上綠色的色相。第二個圖層則填上橘／黃色，增加雙手的色彩。

接著，我套用自然飽和度調整圖層來增加照片的自然飽和度。最後一步是套用色相／飽和度調整圖層，讓照片看起來再暖一點。撲克牌上的紅色色相也稍做調整，讓色彩不要那麼濃烈。

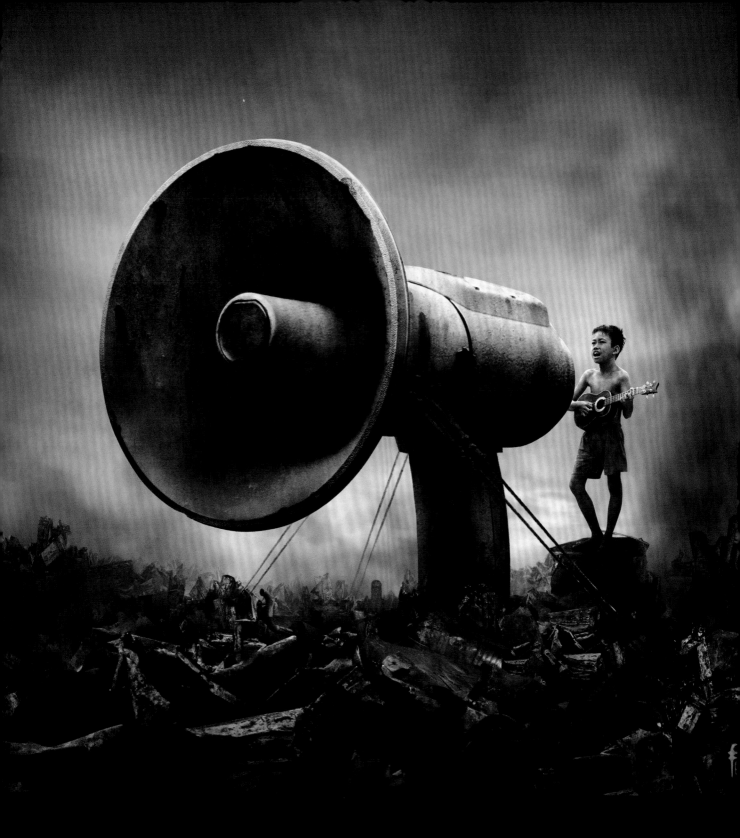

沉默之歌

這是來自社會邊緣的聲音。邊緣人常被貪婪的文明社會排擠在外，聲音無人聽見。他們住在強者丟棄的垃圾堆中，這些強者是全球環境最大的威脅。不管邊緣人如何嘶吼、如何高歌，永遠都不會被聽見。唯一發出聲響的是逐日壯大的破壞之聲，脅迫著大眾生活。

我看見眼前的現實，想像力不禁開始運轉，便產生了這張照片。首先我將腦中的主題畫成草稿圖，然後開始為攝影做準備——從挑模特兒、道具，到訂定色調等事項。最後我選擇用一個小孩當模特兒，象徵新生的生命卻威脅著自己的未來。大型擴音器代表想要被聽見的渴求。廢棄金屬和垃圾則凸顯了對文明的反諷：文明向前發展，但回首來時路，留下的卻是毀滅。

所有景物都是以現有光拍攝。小孩的影像是在一個梯地上拍攝，擴音器來自辦公室，滿地的廢金屬取景於垃圾場，至於天空和灰霧則來自我以前製作的備用圖庫。

我花了大約一個禮拜創作〈沉默之歌〉這張影像，純利用空閒時間工作。這個作品是為自己所做的，所以我不會限制創作時間或是訂定死線，我求的是能讓自己全心滿意的成果。

最終盡頭
（Final Toto）

來自印尼雅加達的攝影師。

所有影像元素都拍攝完畢後，我開始挑選候選照片。之後我使用 Photoshop 的路徑選取工具，一張一張把照片中的元素裁剪下來。剪好後，我將每個元素按草稿的構圖排列。

在排版之前，我先將色調設定好，這樣整個編輯過程中才較好拿捏畫面氛圍，達到預期效果。色調我是使用色彩平衡和加深顏色濾鏡來調整。

排版準備好了以後，我再進行細部微調。有時候我會參考現有照片的光線或景深，讓編輯效果愈精確愈好。最後，我使用曲線選項，設定亮度和對比度。

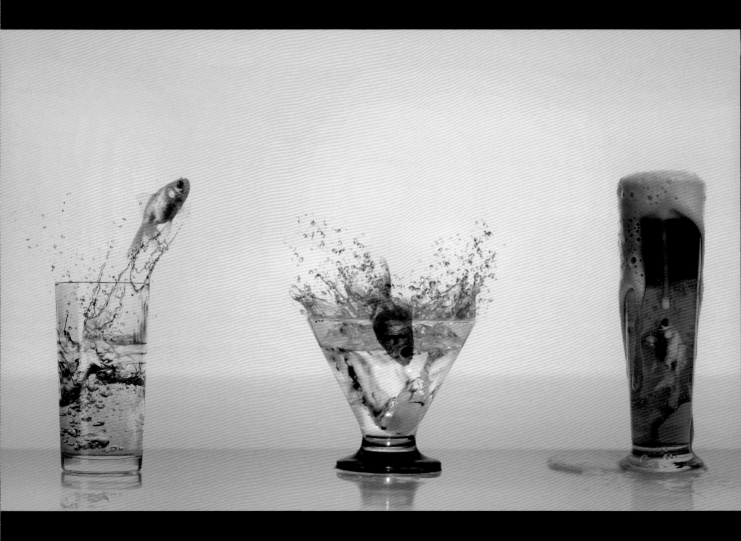

Nikon D90・Nikkor 18-105mm鏡頭・f/6.3・1/60秒・ISO 1000
自然光搭配補光（Nikon SB 600加上柔焦濾鏡）

暢飲嗨翻天

翻閱過去拍攝的照片檔案時，赫然有個「誇張」的點子，想製作一張魚在不同玻璃碗間跳進跳出的影像。我把想要運用的影像蒐集完後，便開始動手。構想基本上是如此，但製作時我嘗試不同的方案，結果又產生了更多點子。

這幅影像是由幾張不同的照片組成，每只玻璃杯都是分別進行拍攝，當然魚也是。

使用的攝影器材是Nikon D90相機，搭配Nikkor 18-105mm變焦鏡頭，所有影像皆以手持拍攝。背景是白中帶銀的壁紙。

我在場景中擺了張桌子，把銀白色壁紙黏在桌後的牆上。接著我把裝水的玻璃杯一個一個放在桌上，分別拍攝。為了製造杯中的泡泡，我丟了一些透明球到水裡，之後再使用Photoshop加強泡泡效果。

創作的過程真的滿有趣的。其實魚要先從哪杯跳進哪杯，是依照我的喜好排列：第一杯是水，接著是馬丁尼，最後是我最愛的啤酒。

這幅影像是我的最愛之一。原因是因為它很容易解讀，也很賞心悅目。再說，這類的影像又不難製作，你只需要有個好點子，會操作Photoshop就行了。

而且我覺得這個成品也為觀賞者帶來了一些樂趣。總之，我收到很多正面評價就是了。很高興這世界有這麼多很棒的攝影師、這麼多的創意。

卡拉斯・尤努
（Caras Ionut）

居於羅馬尼亞的雅西，現年33歲。

比較喜歡拍攝彩色影像（我們周遭的世界也是彩色的啊）。

約莫10年前開始攝影。

我用的是Photoshop CS3，沒有使用增效模組。

首先我把三張玻璃杯照片都打開來，把它們合併成一張照片。因為每張的背景都是銀白色，所以玻璃杯很容易選取出來。之後再使用柔軟筆刷修飾杯緣的線條即可。

下一步是使用選取畫面工具把魚框起來，將此圖層複製後，再套用一個剪裁遮色片。接著不要的部分就可以用筆刷工具清除掉了。

玻璃杯外的水濺效果是用Photoshop的「潑濺」筆觸製造出來的，然後在點選彎曲變形工具，改變玻璃杯外水花四濺的形狀，增加真實感。

調整色彩和色階時，我大多選取圖層樣式，搭配不同的混合模式（變暗、顏色、線性加深模式等），全依我想達到的效果而定。

有時候我會把同樣設定的圖層多拷貝一份，讓特定效果加倍（一樣要搭配適當的混合模式）。

Nikon D300

AF-S Nikkor 16-85mm VRII鏡
頭・f/3.5-5.6

AF-S Nikkor 70-300mm VR II鏡
頭・f/4.5-5.6

Sigma 70mm鏡頭・f/1:2.8 DG
Macro

Panasonic Lumix TZ7

「高」貴的女王殿下歸國

班・古森斯
（Ben Goossens）

每年我都會參與一起歷史紀念場合，站在群眾之間拍照。其中，這個女人／駿馬的背影激發了我的靈感，因此創作了這個影像。

我使用Photoshop軟體後製照片，花了6個小時左右，以下是我的製作方法：

首先，我點選背景橡皮擦工具，擦去背景中的繁雜街道，把女人／駿馬獨立出來。面對馬尾這樣不易去背的部分，可以交給MaskPro 4增效模組處理。剩餘的背景用魔術棒工具刪除掉即可。

接著要來創作背景。我從我40年來所累積的風景圖庫中，挑出一張玉米田照片，點選「編輯」＞「變形」＞「彎曲」選項，改善構圖，製造景深。

我使用快速遮色片工具和漸層工具，讓色彩由下往上漸層，然後套用高斯模糊濾鏡，柔和地平線的線條，讓景深和畫面相符。

接下來，我先貼上一張晴朗的天空，再新增一張綴有白雲的天空圖層，貼在第一張天空上，並用覆蓋混合模式（設為100%）將兩個圖層混合。

在新圖層載入城堡影像，使用明度混合模式，不透明度降低至35%左右，貼到背景上。

接著在小徑上增加一個小小的人影，把高斯模糊濾鏡設成7%，讓人影模糊一些。

載入鳥群翱翔的照片，幫鳥群去背後貼上。使用6%的高斯模糊濾鏡模糊化。

前置作業完畢後，我才把剛儲存好的女人／駿馬影像載入新圖層。

我使用矩形選取工具，把馬匹的四條腿拉長，接著使用低曝光度的加深工具，把腿的下半加深，顏色要夠深才會有「達利風格」。

下一步，我使用毛髮筆刷補強馬尾的毛量。先前因為背景太複雜，擷取得不是很完美。

接下來我選取Alien Skin Eye Candy 5 Impact增效模組中的透視陰影濾鏡，創造小徑上小人和女人／駿馬的影子，再以加深工具稍微修飾，讓影子更完整。

最後，我新增石膏紋理圖層，搭配混合模式的柔光選項（不透明度視紋理的深淺而定）。女人／駿馬圖層在這個圖層之上，所以不會被蓋到。我選取大筆刷，柔軟筆觸、低感壓，在這個圖層上加上一些色彩。

影像就這樣完成了。後續我有調整色彩、光源和對比，但我不太記得詳細的數據了。

我狂愛超現實主義和Photoshop。我有40年的攝影資歷，Photoshop也使用了20年之久，但我每天仍不斷學習新事物。從很久很久以前就開始攝影了，現年65歲。

全世界都稱我作攝影界的馬格利特／達利。超現實風格對我的職業來說的確不可或缺。我之前作為藝術指導，常在很多國際活動的廣告宣傳中，運用Photoshop實現超現實主義的概念。如今我的平日嗜好，自然是接續著先前的職業生涯，繼續製作影像。

靈魂之鏡

這是張特別設計過的蒙太奇照片，算是在攝影棚內照的吧。原始概念是想用一面鏡子來展現一個人不為人知的一面。

我沒使用閃光燈，而是把房間裡每盞燈都打開，結果造成光線不太均勻，這點留到後製時才修正。

我照了好幾個小時，變換不同表情、姿勢、服裝和道具。我總共用了三、四卷底片吧。我用底片照相時，不會一次拍好幾百張照片，因為沖洗底片的開支很大，所以我都會小心規劃用量。這次拍攝的影像，有好幾張我也拿來合成別的蒙太奇作品，有些是一開始就計畫好的，有些是拍攝過程中冒出來的想法，有些則是在後製合成時意外發現的組合。我們把相機固定在腳架上，也很小心不要擋到鏡子，不然到時候在暗房，鏡子的外框會很難割。

照片的構想是展露出商人穩當自持的外在和真實內在的對比。又由於照片是在日本拍的，我也想向日本武士致敬。日本武士曾經是很重要的公僕，直到近代才開始沒落消跡。此外，我很喜歡黑白的對比，黑色代表得體的商人，而白色代表他的夢境，或是他對自我的內在感知。照片做好之後，我才發現兩個人的眼睛沒有對上。問題大了，如果這是真的倒影，他們的姿勢應該要一樣啊。先前特地把鏡子獨立出來拍攝，就是希望倒影和真人只需要微調就好，沒想到過了這麼久才發現瑕疵。原先的理想規畫是指更動一個或一點點東西，像是表情啊、姿勢啊或是服裝等。不過，成果看起來也沒那麼糟啦。鏡中的武士是直視著觀看照片的人，而商人則是望向一側，這意味著武士是真實的人，商人才是個旁觀者。這便是這張照片的意圖。

勞夫‧史戴藍德
（Ralf Stelander）

我是業餘攝影師，玩攝影也有好幾年了。2000年時我住在日本，上了一門攝影課，還獲得學校的攝影獎，多半得感謝這張照片。我和我朋友雅各‧約弗羅是在2007年2月的時候創立1x.com網站。

原本整個編輯過程都是在暗房進行，並沒使用電腦軟體。兩張照片沖洗出來後，用刀片把第一張的鏡子割下來，再把第二張黏上去。鏡子的外框實在很難割得很直啊。結果只好再使用ISO 100的底片重拍，沖洗。這一次，我用底片掃描機把負片掃描起來，在Photoshop中把鏡子選取出來，複製貼到第二張照片上。我另外點選仿製印章工具，把一些電線之類的礙眼物體去掉，也把鏡子的邊框修飾了一下，原先製作的那張真的不好看啊。然後我用加亮加深工具和圖製印章工具，修正地板上和鏡子上緣光線不均的瑕疵。最後我套用顆粒紋理效果，製造原先底片擁有的質感。

風景攝影

風景攝影有百般形式，千種樣貌，可以是沙灘碎石的特寫鏡頭，也可以是廣闊無邊的山巒全景。有時心血來潮，信手拈來，也能成就一幅美景，但要成功創作出一幅賞心悅目的影像，常需經過一番深思熟慮的考量。

一幅好的風景影像，可能在你拿出相機、按下快門之前，就已經是個半成品了。這是所謂的構思階段，你可以在腦海裡描繪出無懈可擊的畫面，想像亟欲捕捉的每處細節；你可以挪移所有物件到最佳平衡位置，幻想光線可以如何烘托場景，甚至夢想最適宜的氣候型態。

構思階段的下一步自然是計畫階段。腦中的影像一旦堅定不移了，接下來便要規劃拍攝的時間、地點與方法。你或許已有首選的海灘或森林，可以直接動手規劃；你或許想先外出探察，決定何時何地最可能出現迷人的光線，或是尋找能符合腦中想像的構圖。

你也可能會發現，腦中的場景在夏季拍攝的效果不見得很好，但在秋季或冬季卻可能富有異趣。隨時注意天氣變動，觀察不同天氣對你正在挑選的主體有何影響。氣候和季節變化是兩大影響因素，影像是平庸抑或非凡，就要看天公賞不賞臉；所以事前算好選定場景的光線和季節狀況，絕對是值得一做。

現在你已經有了影像的骨架，也研擬好計畫了，接著就要大展身手，付諸實踐了。這也是你展露野心和決心的時刻；風景攝影有時候很讓人挫折，就在於天氣和光線不盡如人意，缺東缺西，有一好就沒兩好。你可能得再三重返場景，或是直接改變方案，才有辦法實現你的野望；這時有幾分毅力，就獲得幾分收穫。

總之，待你同時取得好地點、好光線，便可以拿出相機，展現技術，拍下你的夢中影像了。

這時，好的構圖能把景框中的元素加以形塑、揉捏，更能凸顯主體的特色。好的構圖能將你選擇的場景之美發揮到極致，不好的構圖所呈現的影像則會殘缺不全，導致你為山九仞，卻功虧一簣。

在攝影現場與後製過程中，當然還有不少面向要時時顧及，諸如對焦點怎麼設，景深怎麼安排，要拍彩色影像還是單色影像，後製技術的取捨等等，以下將一一探討，希望能提供你一些前人的見解與建議。

——約翰・帕敏特（John Parminter）

風景攝影

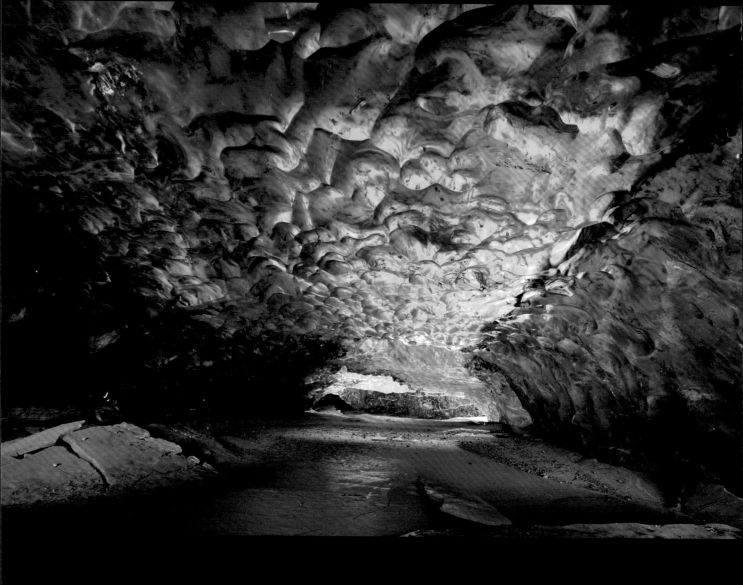

水晶洞窟

老早就計畫好一月要到冰島旅遊,該時節,大地一片冰霜,藍色冰河裸露,正是我渴望捕捉的景致。這趟旅程還有另一個目的,就是要拍攝冰洞。

前進冰洞就像個探險之旅。我們不知會看到什麼,不知冰洞有何樣貌,也不知裡面攝影環境如何。我在學攝影前曾到冰洞裡去過,知道冰洞可能危機四伏,所以進洞前先估量是否有坍方的危險。這裡天氣酷寒,能保持冰晶穩固,減少崩落危機。

一進去冰洞,我們又驚又喜,洞頂的冰壁水藍又透光,美不勝收。然而光線過於流動對整個場景來說也不是件好事。由於影像最亮的部分是在正中央,我決定用包圍曝光法,拍攝3張不同曝光程度的照片(係數各差1),以便捕捉場景中流轉靈動的光線。

這張照片是想告訴觀賞者,冰河的樣貌和大多數人見到的表象有很大的不同。外頭的冰河受到天氣和日照影響,因此顏色變白。但經過千年擠壓的冰河,真正的美全藏在有所損傷的表面之下。在冰洞裡就能看見這樣的冰晶,如這張照片一般。

我知道這是個相當與眾不同的主體,畢竟冰洞很少人拍攝(它位在潟湖之中,而且必須有辦法結凍,所以取材不易)。話雖這麼說,我攝製的照片能否受到眾人喜愛,仍是一道永遠的謎題。

風景攝影要拍得好,在實地走訪前要先認識拍攝地點,了解該地在不同季節、時辰、天氣狀況下會有什麼景致。我在出發前都會先研究地圖、日照角度,看氣象報導,獲取當地最新消息。對的地點和對的時間,是攝影的關鍵。

每個動作都要精確無誤。花了那麼多麻煩前往拍攝地點,回家後打開電腦,卻發現每張影像的景深過淺、構圖歪斜,還有什麼比這點更可怕呢。

要有效率。記得你把每個配備放在哪裡,確定需要時可以輕鬆拿取。一旦花太多時間在相機袋裡摸索藏在深處的濾鏡,眼前霎時的美景可能就一閃而逝了。

歐華‧阿特立‧索給森
(Örvar Atli Þorgeirsson)

青少年時期就是個登山探險家,喜歡用照片記錄我的旅程,記錄冰島和世界各地的層巒疊嶂。漸漸地,我對爬山的喜好轉為攝影,當然山還是我最喜歡攝影的場景。要全職拍攝風景,是很難在一個人口僅30萬的國家糊口的,所以我現在的正職是軟體設計。

我使用Canon的Digital Photo Professional來處理RAW檔,再用Photoshop來編輯影像。

我覺得後製很重要的是,在著手以前,你必須知道自己想要什麼,並在腦中想像後製完的成果,這樣一來後製才會有條理。我在處理RAW檔時,順便調校白平衡、色彩飽和度與對比,之後我將三張影像轉成16-bit TIFF檔,載入Photoshop,開啟為三個圖層,把最亮的那張放到最上層。接著,我使用曝光混合功能合成影像,作法是在每個圖層上新增遮色片,另外,最亮的圖層有一些部分過曝太多,所以我用遮色片把那些部分遮住。

影像中有些區域,比如藍色冰晶的陰影處,看起來有點扁平,因此我調整色階,增加對比度,讓暗部更立體。我的作法是,先點選套索工具。

Canon 5D Mark II · Canon 16-35mm f/2.8L II鏡頭 · f/5.6 · 30秒 · ISO 400
三腳架GT2531EX Gitzo CF6X Explorer 2（BH-55球型雲台）· RC-1 Canon遙控器

月光

2011年4月末，我在紐西蘭庫克山上的塔斯曼冰河，拍下了這張照片。這個地方本身就充滿了各種有趣的主體：零星的岩石、突起的冰山，還有遠方的靄靄山脈，襯著眼前廣闊的冰河。

我們在庫克山上待了2天，但第一天拍攝不太成功，所以隔天再接再厲。隔天早上，抵達時約莫6點40分，月掛樹梢，旭日將升。跟前一天相比，今天的景色幽邃靜美，月亮的倒影暈開在款擺的河水中。我決定拍張直幅的照片，將前景不想要的岩石摒於鏡頭之外。

前景比較陰暗，為了平衡天空和前景之間的光線，我結合了兩種濾鏡：Singh Ray 33 f-stop Reverse GND和Lee 2 f-stop GND柔光漸變鏡，這樣不僅能讓前景的岩石清晰可見，也不會造成天空過曝。

照片是以單拍模式所攝，後製過的成果很讓我滿意。我覺得，當時眼前的一景一物，我都真切捕捉進來了。某程度說來，這幅影像提醒我們，這顆星球上存在著如此神祕而恬靜的所在，是如此值得保存。

我當下沒多少時間拍照；將明未明之際，光影瞬息萬變，我不敢多做嘗試，創作不同構圖。這種情況下，要拍出成功的影像，唯有仰賴個人直覺。對我而言，當時最想展露的主體，便是空中的月與河中的倒映了。

我總認為，要提升構圖的美感，「去蕪存菁」是很重要的關鍵。在到達拍攝場景前，多預習拍攝程序也是一個不錯的做法。

張燕
（Yan Zhang）

住在澳洲雪梨，擔任大學教授，教授人工智慧。於2007年接觸數位攝影，對世界的感知從此改變。現在醉心於風景攝影。

後製其實挺枯燥乏味的。拍照時，我利用雙層漸變鏡提高前景暗石的清晰度，但遠山背景兩側仍然非常陰暗，看不見細節。因此我先用Photoshop CS5中的Camera RAW模組開啟RAW檔，點選補光選項，把滑桿往上移，接著再把檔案載入CS5。在CS5中，我應用了托尼·凱柏（Tony Kuyper）的教學技巧，點選明度遮色片，把暗部參數調高成5倍，利用此遮色片將遠山兩側暗部獨立出來。接著調整曲線，讓暗部變亮，有趣的是，遠山的細節就這麼顯現出來了。

然而，「提高暗部像素」有其副作用，就是會連帶影響影像其他部分，造成整張影像都變亮了。這很好修正。新增圖層遮色片，只用畫筆塗抹遠山的兩側，顯露上一次動作的效果，如此，影像其他部分便不會受到影響了。

Canon 5D Mark II・Canon EF 24-105mm鏡頭@35mm・f/4・1/395秒・ISO 160・曝光補償：-0.7

櫻桃樹

這裡是斯洛維尼亞的洛賈斯卡山谷，我當時凌空飛行，勘查另一張照片〈頂點〉的山景。是時正值復活節，較高的山峰上殘雪未融，氣象預報說，天氣平靜無風，適宜飛行。

這張照片是4月初照的，那時日出方過半小時，我正要下山。孟春時節，洛賈斯卡山谷中，青綠的山毛櫸剛抽新芽，其間的櫻桃樹繁花似錦，這番對比令我讚嘆。

我架好滑翔翼，準備起飛；這天氣非常適合飛行。山坡上的視野美不勝收，活脫是童話故事中的縹緲景致。場景中的細節清晰，紋理分明，色調豐富，恰能讓我捕捉這個早晨的美麗風采，這大好機會怎能錯過呢？

我在空中試拍了幾張，用相機的LCD螢幕檢視影像效果，再微調設定。相機通常是事先就設定完畢了。我用彈性背帶把相機掛在脖子上，以方便移動，並另用扣環固定。我沒使用任何附件。高空照適用快門先決模式，以拍出鮮明的畫面。鏡頭內建影像穩定系統，能夠抵抗相機晃動，不過必須在強光下使用。

照片的拍攝高度約莫在草原上空150公尺處。初升的太陽還很低，從我身側斜照而來，我的鏡頭遮光罩遮不住反光，所以我用手蓋住鏡頭。

我決定飛低些，才注意到幾株隨意散布的櫻桃樹。那時光線仍不佳，不過後來我在向陽坡上找到最好的構圖位置，可以將這幾棵樹捕捉入鏡。

拍攝當下，我以為這張照片只是另一張平庸之作，所以放了很久都沒有處理。有次我決定把它拿出來展示，旋即備受矚目，佳評不斷，令我驚訝。我到現在還是覺得很驚訝。

加許‧凱特
（Matjaz Cater）

我是林務員，在斯洛維尼亞森林研究所從事研究。20年來，滑翔翼飛行比賽一直是生命中不可或缺之事，不過現在我也會和家人、周遭的人分享其他生活樂趣。有樂共享，喜悅也會跟著加乘。

我使用Photoshop CS4軟體後製。

我從左下角裁掉了大約1/4，讓構圖更完美，凸顯從左上向右下斜切的山稜線。照片左下角的樹林部分，和右上部分是分開來處理的。我把亮度降低，並增加對比度至15%左右。

不管你的想法聽起來多瘋狂，想辦法實現吧。絕對值得一試。為了拍出壯麗景觀，而在日出之際飛到空中，這種事很多人是沒有機會體驗的，若不是有那麼一絲瘋狂，可能也找不到其他好藉口吧。

Nikon D300．Nikkor VR 18-200mm鏡頭@80mm．f/16．1秒．ISO 200
Hoya環型偏光鏡．Singh-Ray色彩增效鏡

秋之間奏曲

影像中的一切全是實景拍攝。這個地方應有盡有：獨具特色的雙瀑布，漂亮的石橋橫跨其上，四下樹林環繞，皆披著上好的秋季彩裝。

我愛好自然的所有形態，不論我們走訪何方，不論光影與四季變化。但若是要挑出有潛力能讓人拍出佳作的地方，卻罕有地點能進入我的清單。拿起相機前，得先達到以下要求：拍攝主體搶眼，光線和氣候適宜，完美更佳，採用視角能清楚看到主體、毫無阻礙，有時還要碰到對的季節，才會有恰當的色彩搭配。

一到這裡，我起先衝動地想把所有景物都納進來，所以使用廣角鏡頭，從不同視角試圖捕捉大畫面。但漸漸地，我的注意力轉向一個細節，是位於瀑布中央的一叢金黃葉瓣。忽然間，其他東西都顯得礙眼了，場景中只剩這叢植物是我眼底的重點。

我向前靠近，將焦距拉近到80mm，稍微壓縮景深，讓後面的瀑布更靠近。我使用偏光鏡，以減少水面和葉片的反光和眩光，同時讓色彩更濃豔。我也外加一個增色鏡，讓河水更湛藍，讓黃色更鮮明。這些濾鏡本身便能遮掉一些光線，所以我不必使用減光鏡來柔化水流的波光。此外，我不想讓水流糊成一片，希望能創造出窗簾般的質感，所以我把光圈係數下調成f/16，那一秒曝光時間就能達成我期望的效果了。

我總是很佩服某些攝影師，他們影像中展現的不多，卻訴說了好多。我腦中記得的影像都是拍攝風景一角，著重在形體、對比色調，以及拍攝主體帶來的聯想上，反倒不是斑斕的天空或壯觀的視野。我有次讀到「視覺俳句」這個詞，我覺得形容得非常貼切。我這裡想創造的就是那種景色。我把影像上傳到很多網站，全都獲得廣大迴響，又溫暖、又熱情，很讓我感動。

眾多攝影師都同意「光影決定一切」的說法，意思就是，你應該好好利用那些黃金時刻。多半來說是如此。不過某些特定的主體，反而更適合在陰天拍攝，比方說河流、瀑布、花朵和秋景等等皆然。

瑪莉・凱
（Mary Kay）

本名瑪莉亞・凱瑪齊，希臘人。是老師，也是一輩子的學生，只要有興趣的事物，都會去學習，3年前開始對風景攝影懷有熱情。攝影改變了我一生，在許多我想像不到的面向都是，它開啟了一扇門，通往全新的現實世界，讓我以新的方式觀看、欣賞周遭萬物。

我使用Capture NX2轉換RAW檔，大部分的後製也是在這個軟體中進行。我先稍微調校白平衡，調出我想要的藍色，但又不會失去葉片的金色光澤。我把對比調得很低，因為我想讓整個場景看起來柔和一點。接著我使用Photoshop CS5，在水上套用減少雜訊濾鏡，並新增色彩平衡調整圖層，再次修飾藍色和黃色色澤。最後我使用Silver Efex Pro軟體拷貝一份黑白影像，設定如下：中性，亮度0%，對比度12%，結構21%。之後把黑白影像放在不同圖層，置於彩色圖層之上，設定為明度模式，不透明度調至50%，這樣可以讓水紋的質地更為鮮明。

以下分享兩張我開始專注在小細節之前所拍的廣景：

http://justeline.daportfolio.com/gallery/13630#5

http://justeline.daportfolio.com/gallery/13552#9

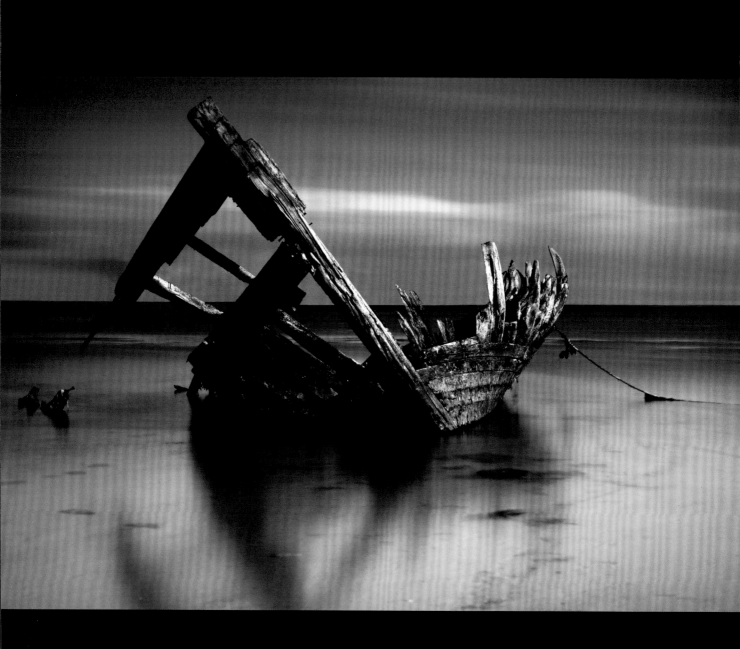

Canon 1ds mk111．Canon 24-70mm鏡頭@65mm．f/16．267秒．ISO 50．濾鏡：Hoya ir 72、Lee 0.9 soft grad

天宮——「戰艦的最終之戰」

馬爾·史邁特
（Mal Smart）

家住英國約克。

2008年6月，我到法國北部遊玩兩週。我們中午左右抵達，到了就尋找場景來拍。很快就找到了可行的題材，但周遭環境不配合，潮早退了，船骸曬在乏味的沙灘上，光線剛硬難看又刺眼。話雖如此，這個場景還是讓我們眼前一亮；我們知道它的潛力無限。

經我們計算，晚上8點45分大概是浪漲到最高的時候，所以預計7點再回來，看看到時情況會怎樣，光線會怎樣。天公果沒讓我們失望。光線好極了，浪潮也重新漲起，吞沒掉半個船身。

我當時第一個靈感不是從這個角度來拍，而是偏右一點，但我拍好一看，結果不是很好，而且不管我怎麼為場景構圖，就是避不開不相干的礙眼元素。後來我明白，船要從正面拍，這樣才像主角氣壓全場，而不是某個小咖。我在心裡已經決定要用極長的曝光時間來拍攝，我想拍出海浪一波波襲來的長長白線，還有白雲延展開來鋪遍天際的畫面。因此我拿出腳架，架在船骸前方四、五公尺處取景。我插入一個Lee 0.9 Soft Grad柔邊漸變鏡，用來減少天上的光線，以及一個Hoya IR72濾鏡。我原本估計需要200秒的曝光長度，但拍了三次後，我決定調成267秒，也就是這張使用的曝光長度。後來發現，其實曝光時間不需要那麼長，也不必用到IR72這麼暗的濾鏡，不過我當時也沒其他選擇就是了。我用快門線（TC80-N3）手動觸發，並把相機設定成B快門模式。

我不太記得拍攝當時有沒有想過要用這張影像表達什麼。標題很久以後才想到，一般人大概會覺得很做作吧，但這對我來說是很深沉的東西。當時場景給了我滿滿的情緒，我後來沉澱過後，試圖用影像將它放大，希望觀賞者也能跟我一樣，從照片中感受到一點「異世界」的氛圍。

在Photoshop CS2開啟RAW檔（因為Hoya IR72濾鏡的緣故，整張影像是一片「滿江紅」），運用「漸層對應」指令轉成黑白影像。用加深加亮工具調整局部需要修正的區域，並移除畫面上的汙點。

我起初想像的是純黑白影像。但我愈看愈覺得加點顏色應該不錯，所以我開始實驗不同的色調。最後我決定的色調，是把紅綠色版的亮部曲線調高，把藍色色版的亮部曲線調低。

1. 事先計畫。如果要你外出攝影（不管時間長短），務必了解一下當地狀況，掌握資訊才是王道。

2. 不要期待哪裡都能馬上拍馬上好。做好等待的心理準備，培養好耐心，等到天時地利對了，再跑一趟吧。

3. 我在觀察地點的時候，常常已經有既定的想法，知道要拍出怎樣的場景。但要記得，腦中的想法要跟著場景隨時改變，而不是要場景跟著你的想法做變化。

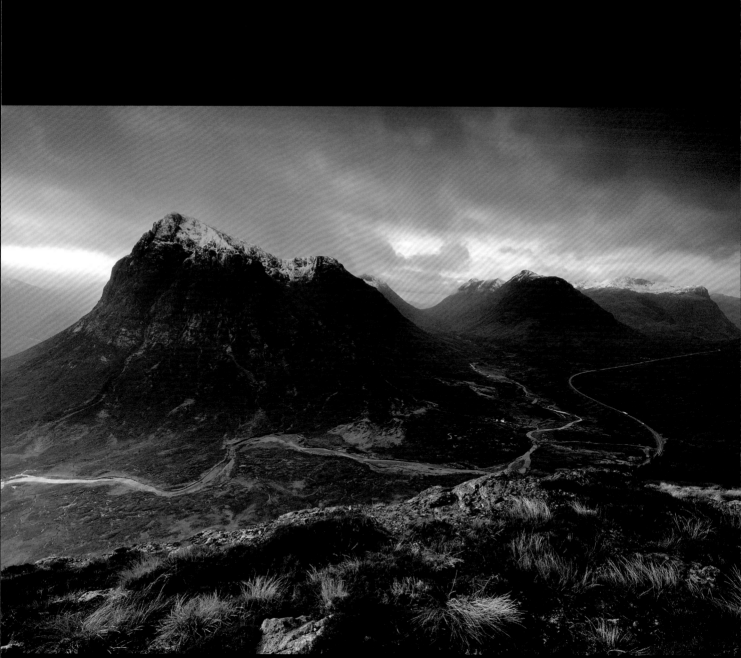

峽谷的守護者

這張山景不只我拍過，前人也拍過數千次了。這裡可說是蘇格蘭最富盛名、最具代表性的山脈，常見於明信片、日曆封面，似乎還名列一般大眾必拍的風景之一。

拍這張影像的一年多前，我就已經決定要走非常規路線，呈現不同的視角，在我的影像中，此山不會是唯我獨尊，而是會和周遭景物融為一氣。

我驅車經過這座山好多次，每次都覺得從較高視角拍攝會是最好的選擇。詳細研究地形和地圖後，我決定從對面一座約600公尺的山丘拍過來。我在峽谷待了一夜，隔天起個大早，查看天氣狀況。我本來希望山頂能有更多殘雪，不過那時天空晴朗無雲，所以我不管天還很黑，就立刻開車上山，想趕在日出前就定位。

我花了二、三十分鐘在山丘的邊緣兜來兜去，努力尋找最佳視角。我想把前景當作影像的定位點，從中景拉出整個地域的大小，剩下的部分就交由主體表現。最後我選擇在懸崖邊的一塊凸岩上拍攝，特別選在這裡，是因為凸岩的邊緣陡然往山谷下切，導致前景和後方景致有了斷層，兩者之前留下一道銳利的切線。而我很喜歡這種涇渭分明的層次。通常我都希望前景要夠醒目，在這裡，我認為前景的色彩相當重要。

我運用穿過峽谷的潺潺河流，盡可能將遼闊的全景涵括進來。我覺得道路也是這張影像的重要元素，只是其中一個轉角不小心被切掉了，讓我有點不高興。

攝影主體應該不用特別說明吧，我此行就是要拍攝這座山，不過我也盡量把另外兩座山脈囊括進來，形成和諧的三嶽主題。

光線其實跟我預想的有所不同。我本來期待日出的方向再偏東一點，這樣山谷照到陽光的部分也會多一點，但這張是在1月拍的，太陽升起的位置較遠，在正面的崖壁後方。雖然我當初站上山丘時有點惱怒，但現在我對成果相當滿意。

約翰·帕敏特
（John Parminter）

我生長於英國湖區，休閒時間多在大自然裡度過，散步、探索、奔跑，大不列顛擁有的高山壯景，我都想走一遭。

影像沒什麼後製，相機拍出來的結果差不多就是這樣了。

我使用Elements 5軟體，以套索工具選取前景，移動色階分佈圖中暗部即亮部的滑桿，增加色彩的自然飽和度和色階對比度。另外也可以把中間色調到90。

接著我選取中景，以同樣的方式增加色階對比度。

天空部分，我用套索工具選取某些區域，稍微改變對比度，增加天空深度。我通常在天空部分花最多時間和心力，因為一張影像的戲劇效果是成功還是失敗，常得看天空的質感如何了。

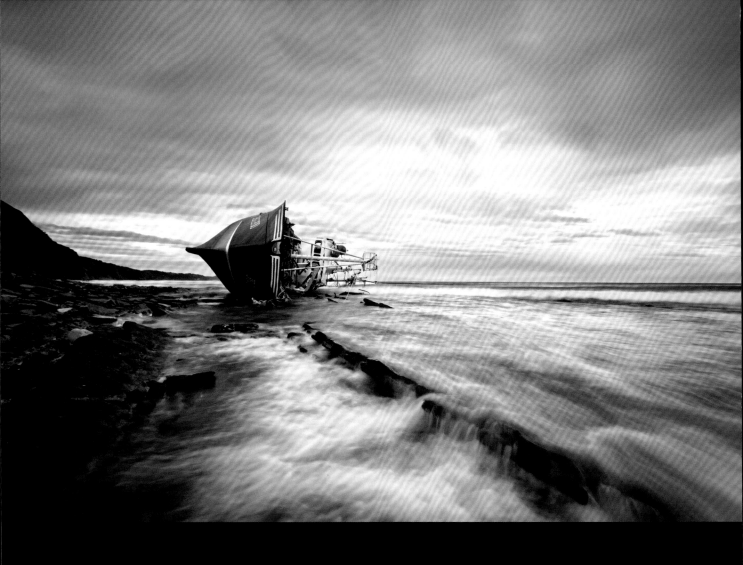

Canon 7D・10-22mm鏡頭・f/11・0.8秒・ISO 200・RAW

海上敗將

這艘船於2010年11月4日沉於西班牙北部的吉普斯誇省海外,蘇瑪伊阿和迪巴兩村落之間的海岸。這段海岸位在地理和考古重要據點,因此聯合國教科文組織宣布將其列為地質公園,以保育地貌。

這張照片攝於正午時分,是日多雲。相機設定是單拍模式,我插入Hoya ND400濾鏡,降低九格光圈曝光量,以便使用慢速快門。此類濾鏡會強制在強光中以慢速快門拍攝。除了Hoya ND濾鏡,我也安插了Lee灰漸變鏡,額外減少影像上半部的兩格光圈。我使用Mandrotto 055xPRO腳架。

結合這些濾鏡後,我的拍攝設定為光圈11,曝光時間0.8秒,ISO值200。我並不想用更慢的速度拍攝(2秒以上),因為我想保留海水的流動性。

我決定將船置於影像中央,利用右下角的礁岩將視線引導到船隻身上。如此一來,大海與船隻就產生了強烈的關聯。

除了上述的技術配件外,那天最重要的裝配或許就是大靴子吧。漲潮時,我站在船前,水深及膝。腳架穩固立於礁岩之間,以避免海浪晃動相機。

我想以此照片捕捉大海的力量。我想傳達這樣的訊息:大海之強悍,人不能敵,人欲進攻海域,終究會由海洋擊退。我希冀所有人類能愈發了解自然的重要,竭盡所能地保護自然。

若想拍出很棒的照片,我認為最基礎的一步是要尋找有趣/醒目的拍攝主體。光線也同樣至關重要。以這張照片來說,我是第三次前來這裡,才碰到適合拍攝的天候與光線狀況。我最後的建議是,如果找到有趣的主體,就值得一去再去,直到天時地利如你所願,不要期待能立即獲得成果。

最後,便宜的投資也很重要,比如說一雙大靴子。

伊倪格·巴蘭迪雅藍
(Iñigo Barandiaran)

1986年生於西班牙的聖塞瓦斯蒂安,是業餘攝影師。6年前開始拍照,從此攝影成為生命中重要的部分。

我先用Camera RAW調整白平衡、曝光度、黑色等參數,將動態範圍最大化。然後在Photoshop CS5中,我新增兩個黑白調整圖層,與圖層遮色片搭配使用,分別在不同區域套用不同參數,將影像轉為黑白。接著我解散圖層群組,為海岸、海洋、船隻和天空建立個別的調整圖層資料夾。我使用曲線調整圖層來增加每個部分的對比。接著選取雙色調轉換,在中間調和亮部加入褐色,在暗部加入綠色。然後點選曲線調整圖層,調整RGB各色版的對比曲線。在這個圖層之上,我新增一個色相/飽和度調整圖層,移動色相滑桿來取得不同的雙色組合。之後,我新增圖層,填入50%灰階,設為柔光模式。我選取柔軟筆刷來加亮/加深某些區域的亮度。最後我選取遮色片銳利化調整濾鏡來增加局部對比,設定參數為總量10到20,強度70到110。接著我再調整圖層不透明度,來增加或減少對比效果。

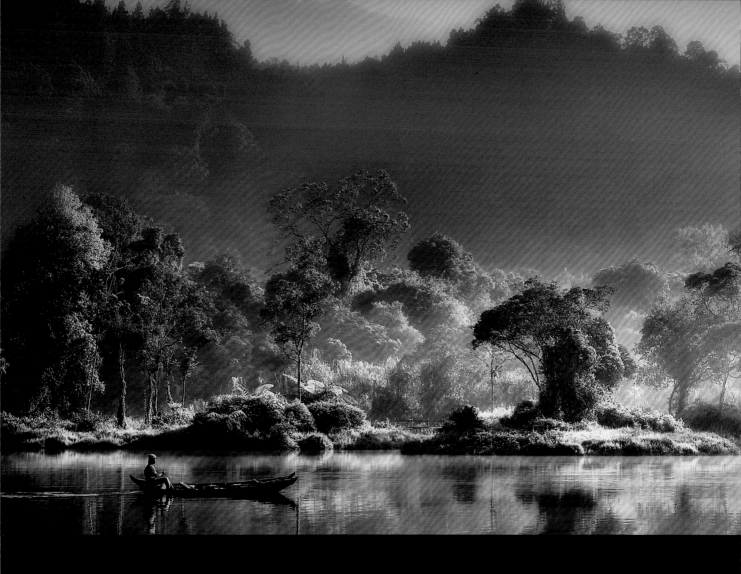

Nikon D3s・Nikon 70-200mm VRII f/2.8鏡頭@70mm・f/4.5・1/125秒・ISO 200・RAW

自然如畫

這張影像是在一個叫作西圖古農的地方拍的。「西圖」在印尼語的意思是湖,「古農」則是山的意思。

我想要拍一些照片呈現印尼風光的美與寧靜,於是我開車到處看看,這個地方似乎就是我尋找的完美地點。

我從其他人那邊聽說,在這裡拍照,早上7點到9點最好,那時日頭剛起,陽光破霧而出,那樣的光線非常美,就像是自然景觀所施的魔法一樣。對我來說,這張影像充分道盡了印尼鄉村的旖旎風光。

這張照片一直到現在都還是我在1x.com網站上最熱門的影像(近200個最愛)。我當然很高興有這麼多人賞識。

要拍出這一類照片,首先要尋找理想的光線。以我為例,這張影像便是清晨的光線「成就」出來的。如果是在比較刺眼的光照下拍攝,照片就不會有這般的魔力了。此外,也要尋找拍攝的最佳時刻,比如出現特別的構圖或景色的時候。拍照要用心去拍,才能捕捉到美與感動的瞬間。

哈迪布底
(Hardibudi)

我住在印尼雅加達,開了一家玻璃藝術公司。

我很熱愛攝影,至今已經5年了。我能透過觀景窗,表達我的所見所感。

我使用的後製軟體是Nikon NX2 Capture和Photoshop CS3,以及Nik Software Color Efex增效模組。

首先我在NX2 Capture開啟RAW檔,將曝光值優化,並調整色調,我一共添加了8個彩色控制點(6個用在背景,讓影像更有立體感,2個用在船上)。

其次我用Photoshop打開檔案,調整曲線。另外選取遮色片銳利化調整濾鏡(設定為20/20),將影像稍稍銳利化。

接下來使用Nik Color Efex增效模組,把影像的色調對比調得更好看,作法是,製作出藍黃雙色漸層濾鏡,在上半部影像套用冷色系,在下半部套用暖色系。然後再把不透明度降為50%,最終的色調配置便完成了。

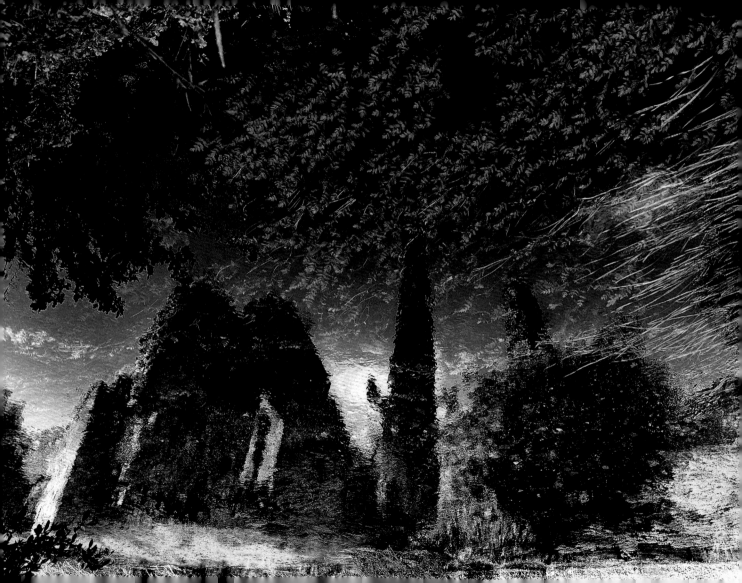

殘垣倒影

這張照片的拍攝地點，是在卡塔尼貴族所擁有的寧法花園。寧法花園的所在地曾轟立著宏偉的中世紀教堂與城堡，如今由世界各處帶來的奇花異草所環繞，創造出截然不同的獨特環境。花園中，一脈清水潺潺流過。

前幾次造訪，澄澈的河流每每吸引著我的目光，但總是沒有適合的光線。然而就在這天下午，整體氛圍都對了，太陽燦亮，照在水面上。在花園盡頭，我便找著這美麗的水中倒影。

我以單拍模式、手持相機拍出幾張類似的照片，只是焦長不同。所有照片都是顛倒的，之後製作會再反轉過來，所以我努力對準水平線，盡可能捕捉可用的最佳畫面。

由於河水透明得幾乎看不見，觀賞者可能會以為影像是用兩張照片合成出來的，我必須小心這點。

因此在後製照片的對比和色彩時，我把河水和倒影的色調融合為一，讓它們看起來協調自然。場景中溫暖的間接光也幫了我一個忙。在最後的成品裡，河水表面清澄如鏡，讓所有的細節如實呈現。

這張影像紛紛獲得網站成員的好評。我也覺得自己成功完成了想要的效果。

製作這類影像，第一個要小心的是，如果照片事後要反轉，水平線一定要對好。避免陽光直射，也許某些畫面會比較灰暗，但在後製過程都能修正過來。還有，在俐落的線條和水流之間，要尋找出它們的和諧感。

弗維歐・佩雷葛里尼
（Fulvio Pellegrini）

我是社會學家，在羅馬大學教授經濟社會學。

攝影是喜好，有時候是工作，永遠不變的是除了寫作以外，攝影亦是我表達自我的方式。

http://fulviopellegrini.1x.com

http://www.fotoblur.com/portfolio/fulviopellegrini

http://www.monocromie.com/fulvio-pellegrini/

所有後製步驟都在Nikon Capture NX進行。

原圖大小幾乎沒變，我只把邊緣裁掉一點點而已。

之後我將色彩和對比度優化，盡可能同時保留倒影的亮度和水面的透明度。一些陰暗區的細節也經過特別處理（比如水中的藻類）。

我沒有後製去掉任何東西，除了一顆紅色果子以外。這顆果子在水中，周遭都是藍色和綠色，它的紅就顯得不太協調。

最後再稍稍將影像銳利化。

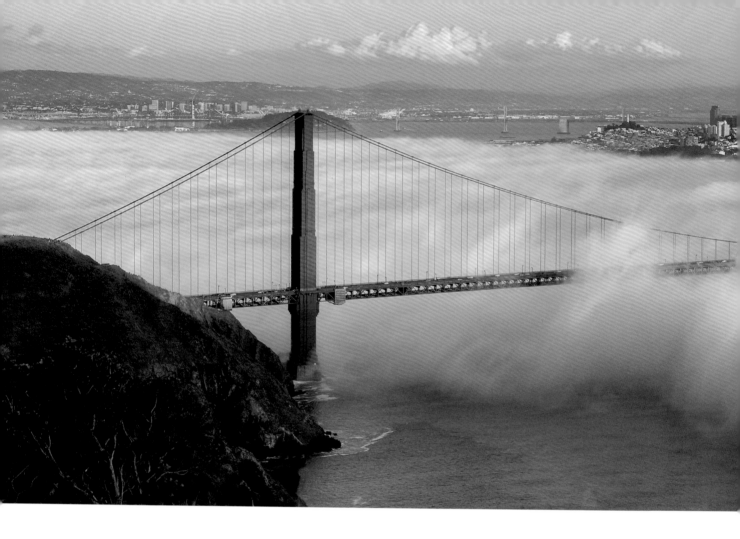

湮沒

當時我在舊金山受訓，所以就想到金門大橋拍攝，我當地的朋友說，我們抵達時差不多就要起霧了，大概拍不到好鏡頭。但我堅持要去。

我們一到山頂，濃霧也即將漫過整個海灣。濃霧的移動速度很慢，高度不高，因此天際線仍沐浴在陽光之中。船隻正在逃離濃霧，往鏡頭方向駛來。

我把相機架在腳架上，用包圍曝光拍了幾張全片幅影像。拍了幾組後，船隻便整個埋沒在霧中，無法辨識。然後我把焦距拉近到100mm（相當於35mm全片幅相機的200mm），左右移動相機，進行橫向搖攝，部分區域重疊沒關係，

因為我之後要把影像貼成一張全景圖。每組鏡頭我都拍了有四、五張影像。

最後我得到的是一張美不勝收、細節精緻的廣角影像。我印了一張36吋寬（1公尺寬）的照片，看起來就像是用巨型相機拍成的。金門大橋是全世界數一數二的攝影熱點，但這張影像的獨特之處，在於其構圖：沐浴在夕暮中的天際線，滾滾湧至的濃霧，還有濃霧中若隱若現的船隻，各個元素都結合得很融洽。

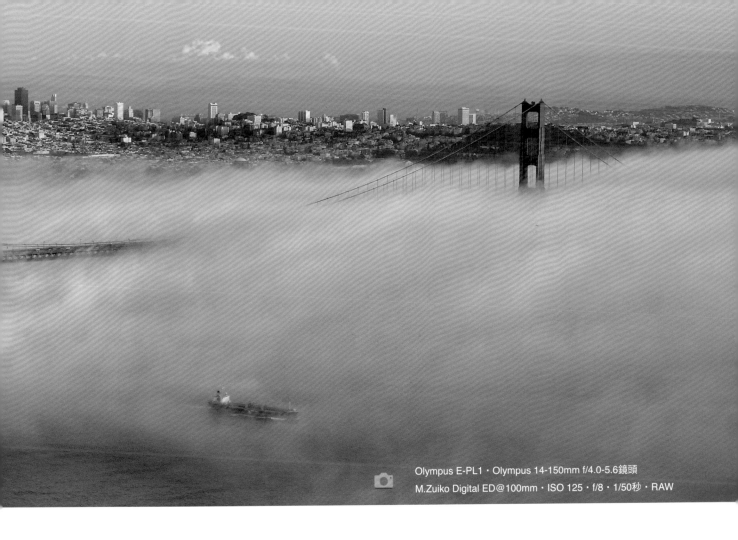

Olympus E-PL1・Olympus 14-150mm f/4.0-5.6鏡頭
M.Zuiko Digital ED@100mm・ISO 125・f/8・1/50秒・RAW

我用Photoshop CS4開啟所有影像，選取「檔案」>「自動」>「寬景攝影拼接工具」，將影像排列成寬景影像。之後再選取「自動排版」功能，把四張影像合併起來。當時拍攝這一系列照的時候，船隻已經不見了，所以我從其中一張全幅影像中拷貝船隻，貼到全景圖的相對位置上。我把船隻的輪廓修飾一下，才能自然融入周遭環境。我花了點時間處理濃霧的顏色。濃霧原本是一片粉紅，我略微調整，保留粉紅色調，但不至於粉得嚇人。背景的白雲白得有點過火，所以我把局部亮部調暗一點。最後再將建築物銳利化。

1.不要不敢拍攝被人拍到爛的景物。你也可能拍出特別的東西。

2.保持機動，場景狀況瞬息萬變，要能有立即設定、立即拍攝的功夫。我們抵達現場時，船隻只出現不到2分鐘。

3.不要不敢把好幾張影像的元素合併在一起，只要沒有違背你的構想就好。有人對於我把船隻貼上這點有意見，我自己是覺得還好，因為我又沒有改變影像的本質。我只是用多張影像捕捉不同區塊，再重組成一張高畫質影像，重現我在現場看到的全景而已。

大衛・斯卡布羅
（David Scarbrough）

我住在德州休士頓，在一家名列財星五百大企業的能源服務公司工作，職業是全球系統設計經理，常常需要全球到處跑。

我的攝影經驗來自新聞攝影記者背景。我曾為《休士頓郵報》、美聯社攝影，也為幾家雜誌和學術期刊攝影過。

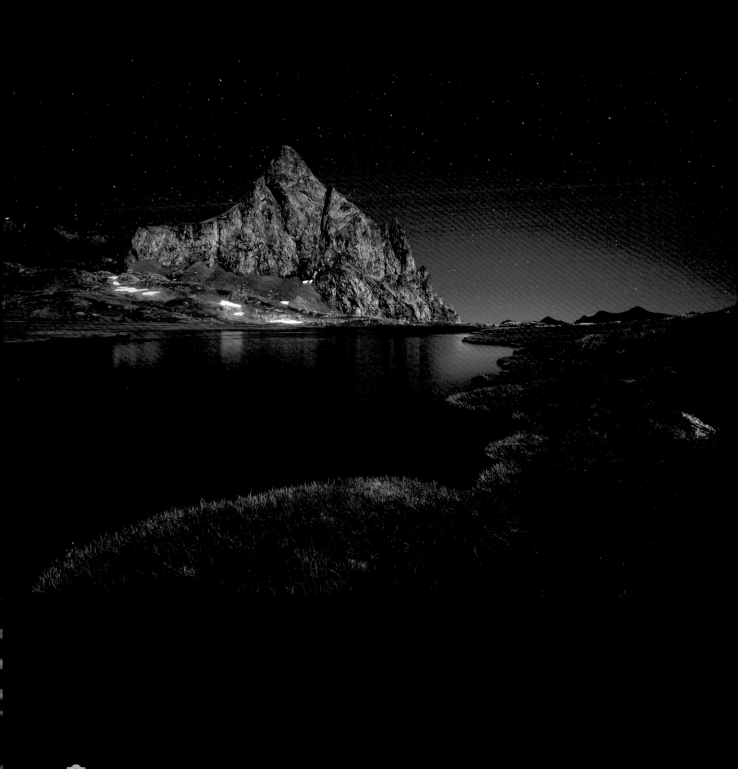

Nikon D700・Nikkor 24mm f/2.8G ED AF-S鏡頭@14mm・f/2.8・30秒・三腳架

阿納耶特冰河

這張照片的拍攝地點在西班牙韋斯卡的阿納耶特冰河，這座山中湖位在亞拉岡庇里牛斯山的高山區，就在福米加滑雪場的山頂。

夜景攝影很特別。一幅景致在夜光下會有怎樣的變化實在很令人好奇。我進行夜間攝影前，都會事先計畫；先了解天氣狀況（雲層高低）、月亮大小與位置、日落與日出時刻。有個程式很好用，叫作The Photographer's Ephemeris （TPE），可以提供以上所有資訊。

夜景攝影一定要用到腳架、遙控線、碼表和好一點的手電筒。

這張照片是在凌晨2點拍的。曝光時間必須計算好，星星才不會糊掉。我的計算公式是，400秒除以使用的焦長，以這次攝影為例就是400/14mm=28.52秒。接著我便以手動模式，調整相機的ISO值和光圈，設定我要的曝光長度。我這次的設定是ISO 1600、f/2.8、30秒。你也可以玩創意，試試不同的白平衡效果。晚上很難對焦，所以我使用超焦距，以手動模式操作。我通常喜歡讓照片過曝，避免ISO 1600所產生的雜訊。

這張影像我非常滿意，此處的夜間生態、自然瑰景，我都盡力呈現了。希望我們大家都可以好好維護這樣的環境。

如前所述，夜間攝影的規劃非常重要，可以的話，白天就先到場取景，確認附近沒有危險。

大衛・馬汀・卡斯坦
（David Martin Castan）
攝影師，居於西班牙薩拉戈薩。

我使用的編輯軟體是Camera RAW和Photoshop CS5。

在Camera RAW中，我調整陸地的曝光度，避免ISO 1600可能產生的雜訊。接著調校暗部，增加動態範圍，然後修正白平衡。

我在CS5中選取天空部分，新增圖層遮色片來提高藍色的飽和度，然後另增S形曲線，調整強度，讓藍天和星星模糊化。接著我反轉選取，在陸地部分新增圖層遮色片，套用相片濾鏡中的暖色濾鏡（85），不透明度設成50%。我將這兩個圖層平面化之後，再新增一圖層，填滿50%灰階，轉成覆蓋模式。我點取加深／加亮工具，將筆刷不透明度調到10%到15%，塗在亮部、中間調和暗部，增加想要的份量和光線。之後另增一個對比度曲線，調整不透明度。

下一步，我新增圖層，使用Noiseware增效模組和圖層遮色片來消除天空的雜訊。影像平面化後，再以智慧型銳利化濾鏡將影像銳利化。接著使用仿製印章工具，設定為變暗模式、低不透明度，將光暈消除。

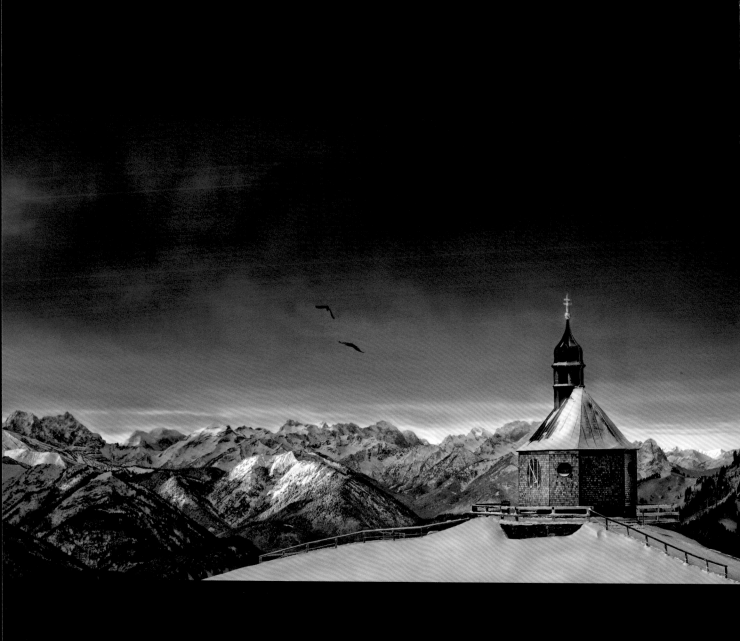

Nikon D700・80-200mm AF-D f/2.8鏡頭@92mm・f/9・1/200秒・ISO 1000・RAW
Lee偏光鏡・Lee NDGrad soft 0.9・Lee NDGrad soft 0.6・三腳架

沃伯格教堂

我第一次到泰根賽旅遊，便興起了拍攝這座教堂的念頭。泰根賽位於德國阿爾卑斯山區，此地有羅塔赫和巴特維塞兩個可愛的村落。那年是2009年，我從700公尺海拔的泰根賽往上爬，攀至海拔1800公尺的沃伯格峰頂。途中，坐落在1700公尺海拔處的，便是這座漂亮的教堂。

我想展現的是教堂的莊嚴，突顯其巍巍之姿。不過教堂顯然需要晨光的烘托，且爬到那樣的高度得花上2個半小時，所以我們必須在凌晨3點半起床。一片黑暗中，我們頭戴照明燈、身揹器材上山，腳下是遍地的綿綿新雪。

我們一抵達，便看到一大群寒鴉此起彼落，我臨時決定改變位置，想把寒鴉拍進來，又不失整體畫面的魄力，我認為寒鴉的元素也能表達我的拍攝理念。

頭幾個鐘頭的光線不是很美。天候大概要花上1個半小時才會慢慢轉暖變亮，所以我們有時間換衣服，調整器材。

我距離教堂50公尺左右，所以景深還有調整的空間。

我一連串拍了好多影像，直到太陽終於突破雲層，鴉群全員就位。是挺費時的，但我這人很有耐心，所以最後拍到了好畫面。

我認為，風景攝影最重要的是組織。我得知道我想展現什麼、為何展現、要如何展現。太陽會在何時何地升起？風向和雲層的狀況又如何？

不過我覺得人不要太死守計畫的好，畢竟狀況隨時在變，像這裡的鳥群就是。人要有彈性，面對自然景致時尤其是，自然中存在太多太多無可改變的因素了。只是先有所準備，我比較不會慌。

另外我覺得也很重要的是，要準備適當的衣物，尤其是人在山中的時候。

克里斯多福·赫索
（Cristoph Hessel）

我現在47歲，是優秀攝影師瑪芮的先生。職業是律師。攝影能讓我發揮創意，心平氣和。歡迎光臨個人網站：http://www.christographics.de。

我使用Photoshop CS5後製，RAW檔則是在Adobe Camera RAW進行處理。

在Camera RAW中，我把白平衡調向偏多雲的氣候，添加一點暖度，稍微去除雜訊並增加清晰度。接著就移到Photoshop繼續作業。

首先我用仿製印章工具把雪中的腳印擦掉。

為了更添景深的魄力，我增加對比度和細節的層次。我的做法是新增高反差圖層，設定成覆蓋混合模式。我將影像轉換成Lab色彩模式，增加色彩對比。然後選取漸層曲線增加對比度，亮度不變。

剩下的只是一些細微的修正。我新增圖層，設為柔光模式，再選取柔性發光筆刷，將不透明度設成10%，把地平線加亮。我以同樣作法修飾教堂上的十字架。

最後我縮小影像大小，選取較亮的部分，執行「遮色片銳利化調整」進行銳利化，總量125%、強度1、臨界值3。

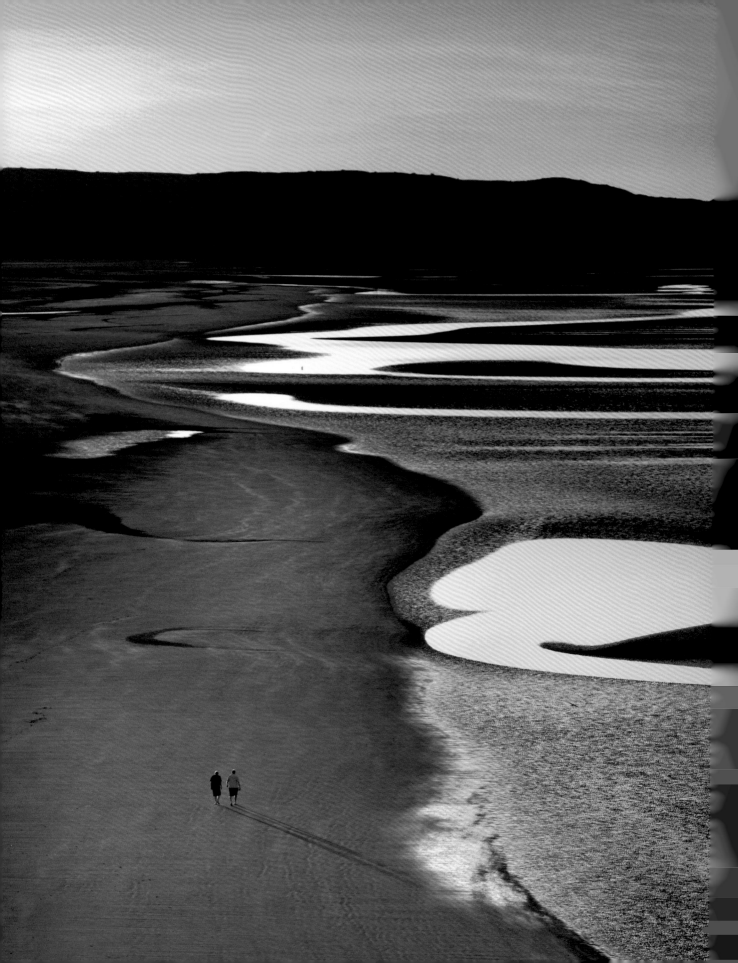

拓墾者

我到澳大利亞的薩姆松角出差一個禮拜，這裡距離以前移居者居住的鬼城哥薩克只有10公里。我6個月前曾到哥薩克晃過，那時就看到這張照片的景色：背光的山丘、紋理分明的沙灘和泥灘、退潮形成的水窪。想當然爾，迫不急待的我這次一定要把這個畫面拍下來。

我滿常騎機車出遊的，器材塞背包，腳架綁背上，就出發了。這次當然也不例外。我騎過最後一個山丘，來到一個籠罩在夕陽之下的地方，我注意到有一對伴侶走在沙灘上。真是連一點思考的時間也不給我。

所以我就走到山丘邊緣設定相機了。白平衡基本上都是設在4850K，中間值嘛，大家都用得開心。相機上的鏡頭是24-105mm，爽，不然根本沒時間換鏡頭。我喜歡使用手動模式，拍爛怪自己遜就好，幹嘛怪相機咧。

場景和構圖鎖定好後，便透過鏡頭進行點測光。第一次的設定有點暗，所以重調一次，就是我列在旁邊的數字啦。我一直都是拍RAW檔格式，尤其是像這種場景，天地之間的曝光度相差那麼大，是一定要拍RAW檔的。我決定把天空的曝光值上調2格，地面的下調2格，反正之後會再合併起來調整，現在必須要趁這兩個人還沒離開之前把他們拍下來。

我對焦在這對情侶身上，但也有留心周遭的取景必須要乾淨俐落。會選擇以直幅拍攝這個景致，是因為我覺得這樣才看得到風景細節。澳大利亞這國家，只要到了西部就是扁的，所以看風景要看的是地形高低，不是地平線。

希望大家觀賞這張影片時，能被裡面的人、還有他們和地景的親密連結所感動，人凸顯了場景的廣大，也凸顯了沙灘的荒涼。好在大家的反應跟我想的差不多，這樣我匆匆忙忙把畫面拍下來的辛勞都值得了！

側光和背光可以讓細節更鮮明，運用斜角光線拍攝則能讓風景充滿生氣。光線是攝影關鍵所在，也是我工作時玩得最開心的地方。

了解器材的能力與底線，也要了解你的RAW檔可以催到什麼程度。你愈了解相機創造影片的方式，就愈能隨心所欲，用不同的方式表達自我。你不一定要有上等的器材，只要知道怎麼運用就行了。

克里斯・密茲基尼斯
（Chris Mitskinis）

我來自澳大利亞布魯姆。以前從事動態影像相關工作，但2011年買了第一台數位單眼後，我馬上頭也不回，辭職不幹。以前，我是用一段影片來說故事、來表達情感，現在只能用一個畫面來說，這種挑戰，我喜歡。

我用的是Photoshop CS3。先把影像銳利化，去除色線條紋。然後在三張不同曝光的圖層上新增圖層遮色片，把曝光過度或曝光不足的部分塗掉。因為天空的曝光值變低了，所以中上部位現在帶有一點綠色。為了把這個顏色去掉，我蓋上新圖層，選取大範圍柔性筆刷，塗上一個大紅點，然後將混合模式設定為柔光，降低不透明度，直到看不見圖層為止。這個作法能讓天空的黃色色調一致。接著，我新增一個色階調整圖層，整個調黑，用來把不要的地方塗掉。這就是我不用加深工具的「加深」法，速度更快，又不用擔心復原次數不夠多，因為這是附加圖層，不會損害影像本身。這一步驟用來加深泥灘、山頂等等部分的細節，加強明暗對比。然後我再另增一個色階調整圖層，把中間調提高，用來塗在亮部。此時我把沙灘加亮，以平衡天空的亮度。我新增最後一張色階調整圖層，調整整體的對比，把暗部調淺，在底部圖層微調暗度與亮度，增加沙灘的細節。

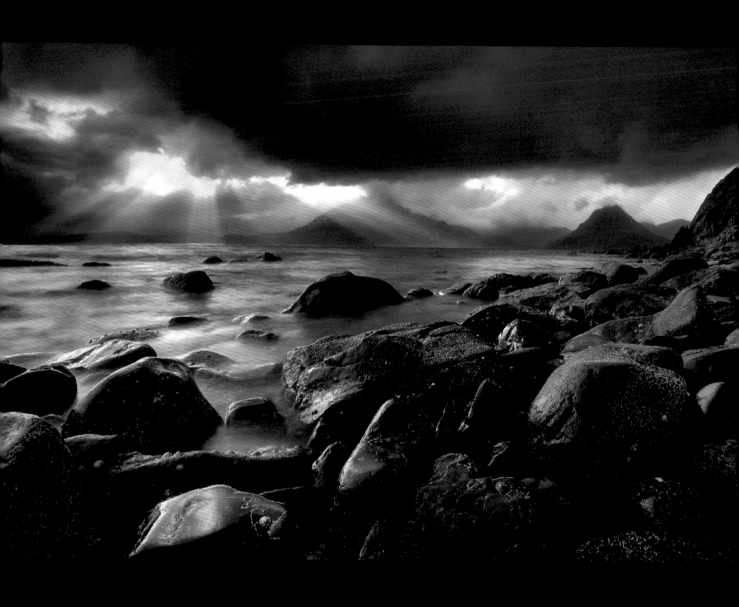

Nikon D700 · 21mm鏡頭 · f/22 · 2.5秒 · ISO 200
Nikon Sb800閃光燈（置於相機頂端）

斯凱島

我和兩個朋友同行，到蘇格蘭展開攝影之旅，這張照片便是那時拍的。大自然很吸引我，尤其是北方的地景。因此我找到斯凱島艾爾果（Elgol）這個景點。

我攝影的時候，都盡量捕捉到最佳風景。我最欣賞充滿野性的大自然，以及能展現地球原始面貌的景致。

旅遊時，通常沒辦法在每個景點待太久，所以事前規劃好要去哪些地點滿重要的。

想在走訪之前先了解一個地方，使用Google Earth是個不錯的方法。你可以查查看，花點時間看看別人拍的照片。Panoramio.com也很好用。我到蘇格蘭艾爾果以前，就是這麼做的。

照片是以單拍模式拍成。我使用SB800閃光燈來補礁岩的光，設成低同步速度。相機則設成手動模式。

首先你要有一個好腳架，重一點更好（不怕風吹），不然把背包掛在腳架上也可以。

想要留住場景的高光，除了拍攝不同曝光度的照片外，你還可以使用鏡頭濾鏡。這張照片我一共用了三張濾鏡：Hoya偏光鏡、Cokin Z ND8減光鏡和Cokin Z ND grad漸變鏡。

偏光鏡和減光鏡是用來營造長曝光效果（讓水流柔和一點）。但對照片來說最重要的是漸變鏡，它能讓整張影像擁有正常一致的曝光感。要選擇何種漸變鏡（淺灰度、中灰度或高灰度），取決於現場光線狀況。若天

地的光線反差太大，你就需要高灰度的漸變鏡。由於數位影像可以隨拍隨看，所以你可以全部都試一次。

耐心是一定要的啊！找到好地點的話，盡可能常去那邊走走。勘查地點，尋找最佳角度，這樣等到氣候良好的時候，你就不用浪費寶貴時間做同樣的事了。

找到好視角後，能拍多少張就拍多少張，每個濾鏡都試試看，換不同角度拍，有什麼器材都用用看吧。這張照片我花了80分鐘才拍出來的耶！

我最後選用廣角鏡頭來捕捉景深，把最近和最遠的元素都拍了進來。我想把重點放在礁岩上，所以我把相機腳架調到大約50公分高。（距離海水很近，所以要小心喔！）

安德烈・奧登布林克（Andrea Auf Dem Brinke）

1982年生。業餘攝影師，2001年開始攝影。從未修習課程，全靠實拍累積經驗。喜歡用照片表達自己的心情。

這幅影像沒什麼後製，拍出來大致就是你看到的樣子，多虧不同濾鏡的協助。我主要調整對比、光線、銳利度，還有消除雜訊。

微距攝影

微距攝影這門藝術，捕捉的是我們周遭的微觀世界。

拍攝微距照有不同的途徑，有景物近攝（放大率從1:3到1:1），也有高放大率微距攝影（放大率1:1到5:1）。所謂的1:1放大率，就是指投射到感光元件上的主體大小等同於實體大小。

風景近攝則展現的是主體在自然環境中的樣貌，取景範圍大，而高放大率則是用來拍出主體的細節，如蟲眼。這兩種途徑需要的鏡頭和配備都有所不同。

微距攝影也有不同的作風和門派。

有的攝影師只採用或主要採用自然光，親自到自然環境拍攝；有的攝影師活用多種照明設備，將攝影棚仿造成自然環境來拍攝。

其他還有像是拍攝主體的微距攝影、水滴撞擊的高速攝影等。

在所有攝影類型中，微距攝影需要對器材有深入的了解，也需要紮實的技巧。大多時候，每項參數都必須手動設定，尤其是對焦。因為微距鏡頭的景深（還有拍攝距離）實在很淺，因此你得決定好焦點要對在哪裡。通常曝光時間也需要手動設定。不過，如果才剛入門，某些時候可使用光圈先決模式，拍出來的成果也還不錯。

光線和背景在微距攝影中都會讓畫面產生急劇的變化。你只要移動5公分，照片中的光線和背景可能就全然不同。這就是為什麼我們一改變視角，就得要不時查看色階分佈圖，改變參數設定了。

不管你喜歡拍什麼照片、喜歡何種類型的攝影，要拍出好的微距照，主要關鍵在於構圖、光線、銳利度與背景（或是叫散景）。

面對你想拍攝的主體，最重要的工作是評估主體位置與光線、最靠近的環境之間的關係，然後決定你要將什麼納進構圖之中。每遇到不一樣的情況，就要進行一次評估。

拍攝時，多拍幾張照，試著改變設定（主要是調整景深）來讓主體更銳利，但要小心不要削弱散景效果。要創造出結構性散景，或是一整片柔和、朦朧的散景，得要拿捏好主體和背景的距離，還要明白自己想要拍出哪種類型的照片。

如果你想採用自然光，晴天的一大清早或傍晚時分是最好的時刻，這時的光線最佳，非常柔美。如果要使用閃光燈，你得熟悉這些器材，多多練習，才有辦法拍出自然的照片。

嗯，大概就是這樣。

結論，我給微距攝影初學者的最後一個建議是：把電腦關掉，到外面去，不停地拍、拍、拍。沒有什麼比勤加練習更有用了。

喔，還有，別忘了享受和大自然的親密接觸。剛開始就算得不到預期的成果，至少在大自然之母的懷抱中，你會感到心情愉快，平靜祥和。這就是大自然教會你的課程：耐心。

——法比恩‧布來汶（Fabien Bravin）

微距攝影

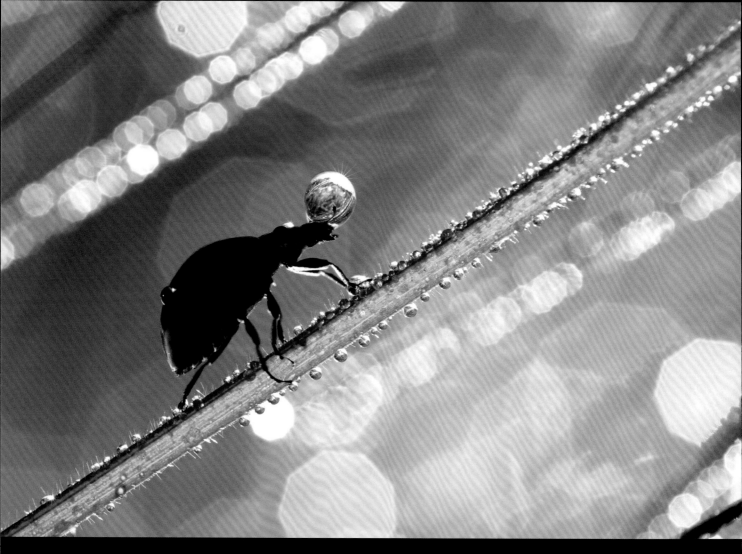

驗光師

3月某日一大清早的攝影時段，我拍下這張照片。我觀察這隻瓢蟲好一會兒了，牠在青草上的露珠間爬行，動個不停，一隻瓢蟲會在這時候出沒滿不尋常的。我坐下來，開始用相機觀景窗追蹤牠的一舉一動。這天晨色優美，尤其是艷陽照在瓢蟲身上，反射出點點金光，那一幕真的很美。牠沿著一根草桿爬上頂端，找到一顆大露珠，用雙腿將露珠抬起，轉了個半圈後，便搬著露珠深入葉片之下，不見蹤影了！

我只是一直拍一直拍這個場景，沒有特別去思考發生了什麼狀況。這一張照片中，瓢蟲正好用頭頂著露珠保持平衡，我很高興能拍到這個畫面。

Canon 7D真的頗為適合捕捉色彩豐富、反差大的高動態範圍。

我沒想過要用這張照片傳達什麼訊息，至少一開始沒有。我很慶幸能剛好在對的時間、對的地點，欣賞到這樣難得一見的場景，雖然我到現在仍然不知道瓢蟲為什麼要搬露珠。

我想牠大概是在取笑我吧，牠向我展示它的水珠放大鏡，跟我的70-300mm長焦鏡頭加Raynox DCR 250微距鏡頭比起來，牠的鏡頭是如此純淨又樸實。

自從我把這張影像放上網，我注意到很多人無法理解這張照片是怎麼一回事。有些人以為我是在雨中等雨滴落下，滴到瓢蟲身上，有些人沒看出這影像是垂直翻轉過來的，但從水珠中的倒影其實可以分辨出來。不過我想觀賞者並不在乎這點，他們只是想在微距照片中看到新鮮有趣的東西罷了。

要拍出這類照片，我的建議是：早起，看看一早會發生哪些不尋常的事情。不要怕把自己或器材弄濕。祝你好運！

阿沃
（Waugh）

30歲，法國人，擔任藝術指導，在一家公司負責平面設計、網站設計、動畫和3D立體設計。

從小我就很喜歡昆蟲。2007年，公司買了一台Canon EOS 400D單眼給我，用來替一項3D設計案子拍攝紋理圖庫。我自然就抓緊機會，用那台相機拍攝昆蟲的照片，自此從未停擺過。

後製是用Adobe Camera Raw和Photoshop。我使用曲線、色階選項微調色彩，並將影像銳利化，接著把影像垂直翻轉，邊緣裁掉5%，讓構圖更精準。

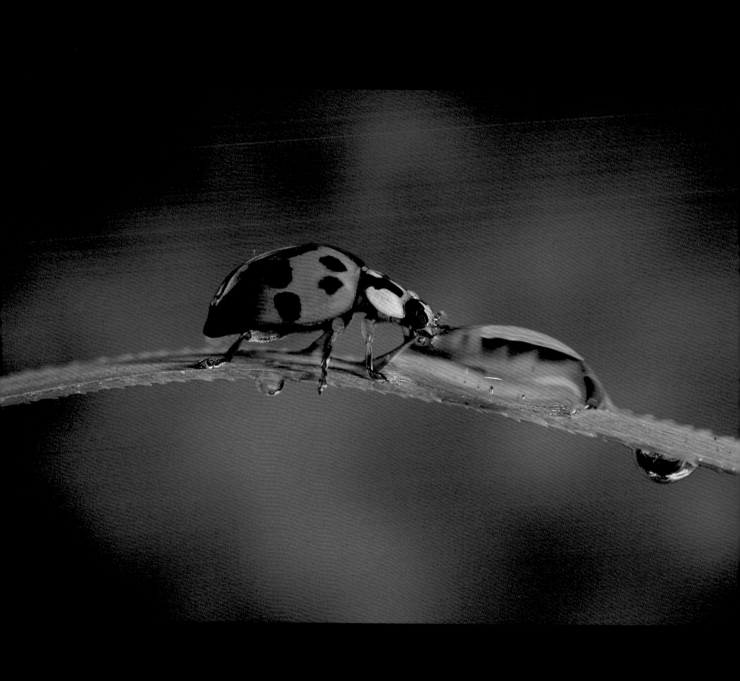

Nikon D70S · Micro Nikkor 60mm f/2.8鏡頭 · f/18 · 1/250秒 · ISO 200
Nikon SB-800閃光燈,離機手持

好渴好渴的瓢蟲

我當時正在拍一片葉子上的水珠，突然間，一隻瓢蟲就這麼走進畫面，停下來啜飲那滴水珠。我那時覺得，瓢蟲和水珠的互動畫面，應該會是個有意思的影像。

瓢蟲不斷來來回回到水珠前啜飲，所以我利用這個機會，趁牠開始喝水時，捕捉了這個畫面。這場景就像迷人的故事般鋪展開來，所以我又多照了幾張，確保我拍出一張佳作。

當時，瓢蟲的動作嚇了我一跳；我從來沒看過瓢蟲接近水珠、從水珠取一瓢飲的情景。我想要是觀賞者當場看到這隻瓢蟲，大多也會有同樣的反應吧，這樣看來，能拍到這樣一個片刻，的確是挺難能可貴的。

關於微距攝影，我覺得最重要的是耐心、穩手和適當曝光。另一個重點是盡可能了解昆蟲的習性。你花越多時間觀察研究昆蟲，累積的寶貴資訊和經驗就越豐富，能幫助你了解牠們的個性，了解牠們喜歡做什麼。

我偏好不用腳架來拍攝昆蟲微距照，因為這樣自己移動較快，拍到速度敏捷的昆蟲的機會也多更多。若使用腳架，很容易就會打擾到昆蟲的周遭環境。可能的話，以自然光拍攝微距影像會比較好看，但如果逼不得已要用閃光燈，我會以手持外閃來拍攝。這張照片我便是用右手拿著外閃打光。然而，我還是盡可能不用閃光燈，因為閃光燈會在反光表面，譬如翅膀和昆蟲外殼上，打出刺眼的亮光。

生存之道（珍奈）
Lifeware (Jeanette)

攝影師，居住於荷蘭亞森。我喜好拍攝微距照、人像／模特兒，還喜歡用Photoshop後製照片或編輯創意影像。

我大約6年前開始拍攝微距影像，那時我根本不知道世上有這麼多不同種類的昆蟲，也不知道牠們的小小世界是如此的有趣與迷人。

我是在Photoshop CS3上後製影像。

我點選色相／飽和度選項，增加色彩飽和度。

我也點選曝光選項，將我先前進行曝光和伽瑪校正的地方清晰化。

接著我把影像銳利化，步驟如下：

首先，使用「複製圖層」選項，新增一個背景圖層。

其次，將新圖層設為柔光混合模式，選取顏色快調濾鏡。

強度設為0.9像素。

這時背景複製圖層會變成灰色。

若有需要，這個圖層可以再複製一次，只是要小心別讓昆蟲邊緣太過銳利。

另一側

我是在我家的後院拍到這張照片，樹上那隻虎頭蜂剛睡醒，早春和煦的陽光照射在牠身上。牠的翅膀還是濕的，所以還飛不起來。

虎頭蜂的翅膀未乾，這就表示牠有好一陣子無法動彈，這是我的大好時機。在幾呎以外，晒乾的草地上有幾隻螳螂。我抓起了其中一隻，把牠放到虎頭蜂所在的枝桿上。牠們倆就這樣靜靜地待在那裡，好一會兒都沒動。我喜歡看兩種不同物種挨著彼此共存。

當下的光線和視角都很完美，我喜歡這種逆光的感覺。照了幾張逆光照後，我決定換個視角，想看看拍成散景的效果會如何。結果我很驚訝，想不到那時溫暖的金黃光芒竟然會變出許許多多的色彩。我想這張照片可以提醒其他攝影者，只要轉換影像的拍攝視角，所得到的效果就會全然不同。

法比恩・布來汶
（Fabien Bravin）

現年38歲，居住於法國的圖盧茲，職業是航空工程師。3年前買了一台Canon 400D後，開始學攝影。

我很愛和大自然相處，因此很快就迷上了微距攝影。

我用Lightroom 2.6.1來處理RAW檔。我記得我沒特別調整什麼，只是在陰影處補一點光而已。

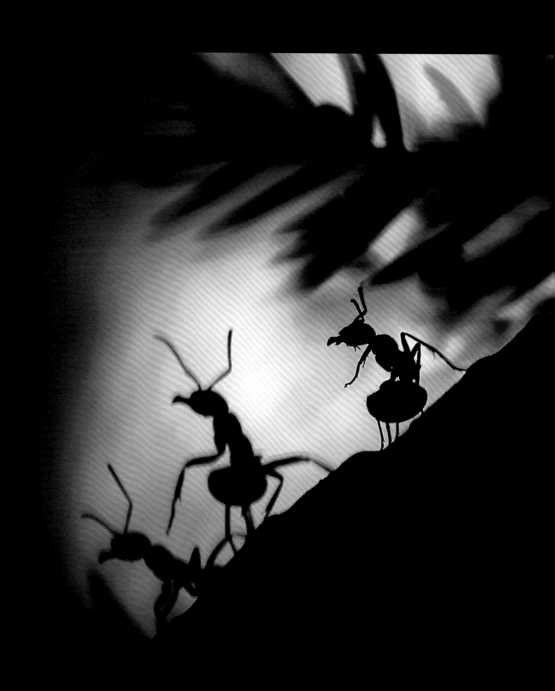

Canon 350D・Canon EF 100mm f/2.8 USM鏡頭・f/2.8・1/125秒・ISO 100・RAW

蟻世界

對我來說，有趣至極的事很多，幫螞蟻照相就是其中一件。事情是這樣開始的，多年前有一天，我走在樹林中，經過一個蟻巢，便停下來看，看著看著，不禁詫異於蟻群刻苦耐勞的性情。

我心想，不知有沒有辦法拍到蟻窩裡的景象，於是我趴下來，把鏡頭拉近到牠們身上，然後，一個嶄新的世界便顯現在我眼前。裡面真的太神奇了，這些勤奮不息的小動物著實令我驚豔。

透過觀景窗，我立即意識到牠們視我為入侵者，這倒也沒有錯，雖然我當時（現在仍然是）非常小心不要打擾到他們。牠們集合起來，朝我噴灑酸液，其中幾隻還張牙舞爪朝我跑來……「妳再靠近，我就讓妳完蛋！」牠們可愛的模樣和肢體語言簡直要迷倒我了，我就像是走進了一個倏然成真的童話故事一樣。

雖然樹林裡的光線很差，但我不想增加ISO值，因為這樣雜訊也會增加，所以我選擇跪下，把相機朝上舉，接收從樹林間篩落而下的陽光，將蟻群的剪影拍下來。

我把光圈調到f/2.8，讓快門速度不要低於1/100秒，因為我沒有帶腳架來，而是使用手動設定。

這是我拍的第一張照片，這些可愛的小模特兒太有個性了，完全吸引住我的目光。我一看到成果便很滿意，因為整幅影像充分展現了他們的模樣——「短小精悍」！

如果你也想嘗試拍攝螞蟻，首先要取好景，找到螞蟻的所在地，然後光線和背景要能搭配得相輔相成。接著選擇你要拍剪影還是什麼，試拍幾張，看看光線和背景的效果如何。

螞蟻很會跑。幾乎沒有時間調整焦距，牠們一閃眼就不見了。所以你一直拍就是了，不要坐下來枯等。

傍晚時分的光線比較溫暖，那時候拍剪影照最好。除此之外，到了傍晚，大多數螞蟻也會比較冷靜一些。

泰咪‧博格斯壯
（Tammy Bergstrom）

我叫泰咪‧博格斯壯，我來自瑞典。

我從小就想要拍動物漂亮的眼睛，我常常趁媽媽沒看到的時候偷拿她的相機來照。15歲那年，我得到我第一台黑白相機，便開始替我的狗還有其他碰到的動物拍照。

我一直很想讓大家知道，每個人的生命都有價值，再怎麼渺小的動物也是一樣，而且我也想讓所有人知道，了解這點是多麼重要的一件事。

我可以拍下小小動物的個性嗎？我能夠讓大家看到，就連瓢蟲也有夢想嗎？我有辦法拍下瓢蟲的個性，用照片訴說牠的故事，而不會讓照片淪為一幅純觀賞的瓢蟲肖像藝術照嗎？我可以讓大家看到小螞蟻充滿多少大性情嗎？——大家能明白牠也有工作要做，有家庭要照顧？我能讓大家知道，動物跟我們一樣，是有感情的嗎？——牠們和我們並沒有太多差別，雖然人類常自詡是這個星球的主宰，認為自己可以為所欲為。

讓大家看見我對動物和自然的愛，就是我攝影的志願。

我在Adobe Photoshop上，把影像的一邊裁切掉，因為那邊空無一物，無法替照片生色。另外我幫焦點中的那隻螞蟻增加了對比度和銳利度。

自然攝影

自然攝影者對拍攝主體的影響力比其他主題的攝影者要小很多。風景攝影者只能祈禱天氣好，光照佳，天空靜美。野生動物攝影則還要面對額外的問題：天氣好的時候，拍攝主體還不一定會現身，不然就只現出牠們的小屁屁。在自然攝影中，運氣好壞是關鍵因素，不過這不代表自然攝影就像樂透一樣，想要拍出理想成果，還有很多事可以做，以下是我的十大必做之事：

（一）**準備是成功之鑰**。確定主體為何後，上網搜尋前人拍過的影像，這樣一來你便能知道有哪些可能性；二來也能知道你不用拍什麼，因為別人早就做過了。找出最適切的季節，查看日出和日落時間，可能月相和潮汐也一起查查好了。如果你要拍攝野生動物，先了解牠們的習性——你可不想空等一隻進入冬眠期的動物吧。

（二）**要有耐心，非常非常有耐心**。等待越久，運氣越好。真的。

（三）**盡情實驗**。會搞怪的人才能辦到不可能的事。嘗試不同的技巧，採用怪異的角度，大膽做任何你平常不會做的事吧；實驗不僅趣味十足，還能帶來出奇不意的效果。

（四）**知識就是力量**。到海外或是陌生地域攝影時，請一位了解你想攝影的區域及／或物種的當地導遊吧，這往往是最有效率的做法——特別是拍攝野生動物時。

（五）**先勘景，後攝影**。探訪拍攝地點，然後逐條分析，例如太陽光會照到何物，有沒有任何東西會擋到光，陰影在地上如何移動，哪個位置或角度最佳、隨時拍都適宜，諸如此類。這類的資訊能幫助你事先好好計畫，才不會到了光線對了的時候，還在瘋狂到處亂跑、尋找好定點。

（六）**探索未知**。如果你停留在別人踩踏過的路徑上，就只會拍到跟別人同樣的照片而已。

（七）**事先構築畫面**。思考你的拍攝主體和地點，勾勒出你想創造的影像。你會很驚奇地發現，在腦中就可以完成很多事情，根本一步也不用動。事先想像可以為你的旅途省去不少時間，因為你已經知道你要尋找的是何種畫面。

（八）**隨時待命**。當自然界中出現了某種壯麗景象，通常是不會維持很久的。先確認相機是不是已經設定好了，因為等到四重彩虹出現或是北極熊開始跳舞，才要拿起相機，就已經太遲了。

（九）**改天再來**。想要在一天內就能拍到得獎大作，勸你別妄想了。你不該只有這點程度。改天再來試一次。然後再試，再試，再試。

（十）**別管規則**。攝影是藝術。

——馬賽‧凡屋士登（Marsel van Oosten）

自然攝影

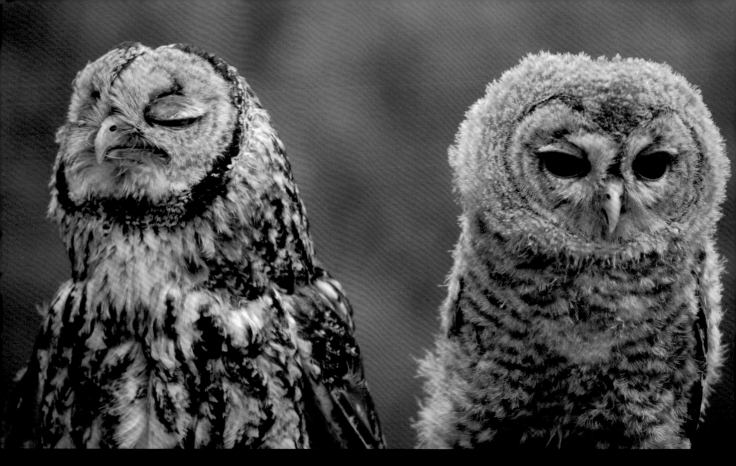

不跟你說話了啦

加亞新城位於葡萄牙波多市鄰近地區，城中有一座公園，公園裡設有一個獵鳥保育園區，裡頭飼有鷹、隼、鷲、鳶、禿鷲、鴉等等。在那裡，我們遇見了這對獨具魅力的鳥伴。

公園裡最近有幾隻灰林鴞剛剛出生，訓獸師想要向遊客展示幼鳥和成鳥的區別，所以他把兩隻鳥放在手臂上，這提供我們一個大好機會，不僅能為此夜行動物拍照，而且還一石二鳥，一次拍到兩種時期的形態。

當時很幸運，自然的光線在這兩隻灰林鴞身上打上美美的光，牠們身後的綠林也提供了漂亮的背景。在訓獸師允許的範圍內，我們向前靠近，盡量不要驚嚇到灰林鴞，然後開始進行拍攝。但才拍沒幾張就結束了，因為年紀較大的灰林鴞開始把爪子攪進訓獸師的皮膚中。

照片的高度和鳥眼在同一水平線上，因為我們的構想是拍張典型的肖像照，這樣一來影像便不會受到過高或過低的視角影響而扭曲。

相機是以手持操作，未使用閃光燈或連拍模式。由於灰林鴞不時動來動去，因此把快門速度設在1/640秒，以確保拍出來的影像不會晃到，能捕捉住饒富趣味的吉光片羽。光圈則是調到最大（f/5.6），製造模糊的背景。125mm的焦距便足以將畫面填滿到最大寬度。ISO值則設在200。

這次拍攝的目的，原本只是要記錄灰林鴞兩種成長階段的樣貌。但想不到這兩隻灰林鴞居然流露出擬人的表情，看似兩個失和的朋友。觀賞者看到了，紛紛露出嘆為觀止的神情，完全出乎我們意料之外。這張照片讓人莞爾、讓人捧腹，也讓人聯想起平凡生活中大大小小各種情境。有人寫說，這是「一張關於現代家庭的照片」，也有人有感而發道：「就像我和我太太一樣。」

阿吉菲
（Adrifil）

「阿吉菲」（Adrifil）是阿吉亞娜·馬可斯（Adriana Marques）和菲利浦·阿杰雷多（Filipe Azeredo）的合名。我們是夫妻，葡萄牙人，現居於葡萄牙加亞新城。我們在現實生活中都是公務員，但我們老是逃往他方，只為了我們共同的熱情所在：攝影。

從微距照到風景照，只要是吸引我們感官的場景，我們都樂於記錄下來。花朵、昆蟲、動物、城堡、老舊教堂、人物——這些主題都是我們鏡頭捕捉的目標。

這張照片的後製很少，也很簡單。我們將原JPEG檔複製後，以Photoshop CS3開啟，編輯步驟如下：

使用裁切工具，將照片上下邊緣略微裁切，來加強灰林鴞的主體性，也讓照片變成寬幅格式。

右上角原先有一小圈干擾畫面的藍暈，此時使用修復筆刷工具去除。

最後，調整照片大小，然後以魔術棒工具將灰林鴞框起來，再選取遮色片銳利化調整，設為總量50%，強度1，臨界值0，套用到灰林鴞身上。

Sony A700・Sigma 50-500mm鏡頭・f/8・1/320秒・ISO 800

氣息

我在一個非常嚴寒的12月早晨拍下這張照片。我想我是當天早上第一批的遊客，然後看著眼前這隻羊駝打哈欠。在黑色背景襯托下，陽光勾勒出牠的氣息，此時的逆光場景完美無缺。

那時，我的相機和鏡頭還躺在背包裡，所以我必須動作快，為第二次機會做好準備。正當我準備就緒，羊駝開始要打第二次哈欠。我沒時間調校什麼，我的相機標準設定是光圈f/8、自動ISO、一秒至多連拍三張、點測光，於是我立即按快下門，拍下了10張照片。這10張照片大部分都不清晰，因為A700的自動對焦功能在冷天變得非常慢。只有最後3張照片還可以看。

這張照片是我的「動物」系列作品之一，我在拍攝這些照片時，自訂了嚴格的規定：所有照片都必須以橫幅拍攝，黑白影像輸出，使用黑色或深色背景，並呈現出高反差。這些作品一方面是要用來製成月曆，一方面用來展覽。月曆要拿來義賣，募得的款項將全數捐給我家鄉鄰近一間小動物園「猩猩花園」。選擇黑白影像可以降低列印成本，而且我本身也很喜歡黑白影像。

我企圖以這個系列展現廣大的動物種類。羊駝並不是很上相的動物，但我想，要做這個系列，大多數人都會選擇拍特寫吧。

以下是一些拍攝動物的訣竅：

• 隨時準備好——在相機上設定好標準模式很有幫助。動物還在動時，不要在相機螢幕上瀏覽剛拍的照片（我常常看到攝影者這麼做）。

• 你要看的是動物的動態——有時候耳朵擺動到不同位置，或是動物轉移視線，都會為畫面帶來極大的變化。

• 直角觀景器可以用來拍攝低視角的畫面（不要跟相機廠商買——Sony賣得比較貴，而且就只是一個鏡頭加一個三稜鏡，包在黑色塑膠管裡面而已）。有了直角觀景器，你就不必傷到你的背了。相機位置盡量平視於或低於動物雙眼。永遠要透過視窗觀察，這樣才能得到好的表情——有時候動物的眼睛和耳朵動得很快，好看的畫面可能一眨眼就不見了。

渥夫・阿德邁
（Wolf Ademeit）
居於荷蘭恩斯赫德。任教於滿特大學機械工程系。

我都是用Photoshop Lightroom軟體來處理RAW檔。將影像轉成黑白時，我採用的不是標準做法——因為每張照片都有自己的獨特之處，也有自己的色階曲線。黑色的背景我也是在Lightroom上製作的（有時也會用Photoshop一同作業，但這種狀況非常少）。好好運用逆光，便能在動物輪廓上創造出一圈淡淡柔美的光暈，而且這樣也比較容易把動物和深色背景區分開來。

你誰啊？

我一直覺得水鳥很迷人。牠們的長腿和鳥喙相當特別。我想在水鳥的自然棲息地中替水鳥拍照，希望能盡量對焦在鳥身上，同時還要保持周遭環境安寧。這點不是那麼容易辦到，因為常常有其他東西干擾，把我的注意力從水鳥身上移開。這張照片的拍攝地點倒是挺接近我的理想。那是位於沿海的一大片泥灘，周遭有幾個小池塘，群鳥聚集。

照片是從我在那個泥灘最喜歡的位置拍攝的。我臥在岩石後面，身上蓋著一塊迷彩布做偽裝，揣想今天是不是我的出頭日。今天天氣完美──太陽剛從我身後的地平線升起，周圍一點風也沒有。

這張照片一拍即成，而且沒使用任何人工照明。我的攝影裝備是一台 Nikon D300，搭配Nikkor 600mm f/4 VR鏡頭，以及Gitzo腳架。但最重要的道具還是非迷彩布莫屬，沒有它就沒有照片了。我先在地上鋪一張塑膠墊，躺上去後，再用迷彩布罩住自己和相機。這樣的偽裝簡直天衣無縫，甚至還有小鳥停到我身上咧。

為了讓水鳥周圍的模糊化降到最低，我使用鏡頭最大的光圈，f/4。近攝和大光圈是有點危險的組合，因為景深會變得很窄。想要再拍近一點，可能就要下調到f/5.6，甚至更小。我的相機很容易產生雜訊，所以我都盡量把ISO值設在200。VR（防手震）鏡頭大致能避免手震，只要水鳥佇立不動就不會有問題。拍攝這張照片的當下，光線足以符合我想要的設定，還能拍出銳利度佳的影像。

成果讓我非常滿意。我替這隻青足鷸拍了一系列照片。我喜歡倒影和單純的背景，這樣焦點便能完全集中在青足鷸身上，不至於分散注意力。這一系列照片中有些倒影照得比較清晰，有些甚至看不出何者是「真鳥」。不過我認為這張傳達更多訊息，我自然就想到〈你誰啊？〉這個標題，水鳥看著倒影，納悶回望著自己的到底是何許鳥也。

歐洛夫‧派特森
（Olof Petterson）

我是軟體工程師，34歲，瑞典哥德堡人。大自然一直是我生命的一部分，而在我幾年前拾起相機拍照後，就更有理由常常外出了。我喜歡待在野外，等待特別的時刻到臨。很多迷人事物就發生在我們周遭的世界，我們需要做的，只是前去發掘。

後製是攝影中我最不喜歡的部分了。我使用的軟體有Adobe Photoshop CS5、Bridge和Camera Raw。我會調校白平衡和其他色彩，通常到此為止。若要列印出來，則會再加強銳利度，但上傳到網路的影像大小多半已經過壓縮，所以也夠清晰了。

（一）**把自己藏起來**。這是最重要的秘訣。大部分的鳥類都很害羞，好好偽裝自己，就能再靠近牠們一些，從幾公尺外親眼觀察牠們的自然習性。

（二）**貼近地面**。低角度拍攝會讓照片看起來更自然。不過低角度也會把水中倒影拉長1、2公尺。因此水平面平靜與否，就顯得更重要了。

（三）**保持耐性**。這點總是要再三強調。你沒辦法遙控水鳥的行動，只能等牠們自己在對的時間、對的光線下，移動到對的位置。幸運的話你可以第一次就拍到你要的照片，不幸的話，就算是一輩子你也得等。

Nikon D2X・Nikon AF-S 28-70mm f/2.8鏡頭@70mm・f/13・1/160秒・ISO 200・RAW・三腳架

崖邊

非洲贊比西河的河道上,有許多隆起的蔥蘢之島,一到乾季,島嶼便如雨後春筍般露出水面,越來越多,也越來越擴大;而贊比西河的水平面一降,曾經沒入水中的路徑便一一顯現,也代表可能的覓食地點增加了。這頭大象想必是發現了這點。

當時我是到維多利亞瀑布觀光,和一些當地人閒談,他們告訴我說,前一天看到一頭公象橫越贊比西河。我從來沒看過有一張瀑布影像裡面是有大象的,所以我決定再多待幾天,碰碰運氣。

第三天,我一早划著小船啟程,一路划到瀑布,在那拍了些日出照片。半小時後,大象出現了。我朝邊緣靠近,此處河水陡然下切,衝墜至360呎深的深淵,而我所想的是盡可能把瀑布納入構圖之中。

幸運的一點是,大象所在的位置好到不能再好了。逆光的優點就是能在照片中營造出交疊的效果,增加層次感與氣氛,在起霧的時刻效果更佳。而且大象在影像中真的是鶴立雞群,儘管牠在整個畫面中的比例很小,但仍然相當顯眼。

我想在瀑水中製造一點動態模糊效果,所以我將光圈下調到f/13,讓快門速度變成1/160秒。

清晨的光線很快就失去暖度,所以我將白平衡設定成陰天模式,功能就和暖色濾鏡一樣,增加光線暖度。我習慣常常改變白平衡設定,感受一下不同的可能性。

我一向是直幅橫幅都拍。總會碰到有些狀況,直幅格式剛好就派上用場啦。最後我採用這張直幅照片作為我的著作《野地戀情》的封底,這是一本談非洲狩獵小屋的書。

如果你想在你的影像中創造出同樣的氛圍,就必須尋找需具備的環境狀況,如薄霧、濃霧、塵霾、動物踢踐或風吹揚起的飛沙等。太陽要位於薄霧之後,可能的話也不要入鏡,不然一大塊區域會整個白掉。你可以把太陽藏在景物後面,像是樹木或是岩石之類的。

盡量避免反光。就算你沒讓太陽入鏡,陽光還是會射進鏡頭,造成反光,降低對比。若以腳架輔助,就能輕易用手遮住陽光,或是直接站到陰影下拍攝。

馬賽‧凡屋士登
(Marsel Van Oosten)

我是全職自然攝影師,在荷蘭阿姆斯特丹工作。我的攝影作品多於畫廊與美術館展出,也常見於全球廣告文宣、平面設計和《國家地理》等雜誌之中。

我和製作人暨錄影師丹妮艾拉‧希賓(Daniella Sibbing)同住於阿姆斯特丹。我們一同規劃不少主題攝影之旅,如野生動物和風景攝影,也合作開辦幾次小型工作坊,帶領不同程度的團體拍攝世界各地的壯闊景致。

這張影像我是使用Photoshop Lightroom來轉換RAW檔。首先我微調白平衡的色調(偏暖一點),接著稍微校正曝光度,在深色的岩石上補光,加強細部,然後使用修復滑桿,要回天空中的某些顏色。

在Photoshop中,我使用東尼‧凱柏的明度遮色片技法,調整一些明暗對比,並把瀑布加亮一點點。

我一向使用圖層作業,因此以上所有調整都位在不同圖層上,這樣我就不用徹底變更任何像素設定,而且以後隨時可以打開檔案進行微幅調整。從經驗看來,我知道我常會開啟舊檔改東改西,所以全部的圖層都要好好保存,這點很重要。

我只有在必須改變影像大小時才會將影像銳利化。

Nikon D100 DSLR・Nikon Aquatica防水保護罩・60mm f/2.8微距鏡頭・f/29・1/60秒・ISO 100

海葵蝦

水中攝影難以事前計畫，在有限的潛水期間，你通常無法確知自己會碰到怎樣的機運。一般而言，潛水平均時限約莫是45分鐘到1小時，而其他自然攝影類型，你大可躲在隱蔽處坐上好幾個小時，甚至是好幾天，兩者根本無法相比。不過，身在海底仍有其優點——你可以輕盈地飄到主體上方拍攝！

為什麼要拍水中照片，理由很簡單：我就是喜歡海底世界的美，並想跟其他人一同分享。

以下是我拍攝水中影像的方法：

我不使用手動對焦。我會以自動對焦對準我預計拍攝的距離，然後鎖定焦點。自動對焦用在微距鏡頭並不好，因為焦點老是會先跑到無限遠處，然後才慢慢拉近對焦，以我的經驗來看，沒一次好用的。

我這趟只帶了一顆頻閃光燈，Sea & Sea YS300，大顆，出力強，但力道不適合拍攝小型海底生物。若要拍攝微距照，我偏好使用兩顆小型YS110閃光燈，這樣才能靠得夠近，而且閃光燈不太好裝，常常會不小心把燈直接打進鏡頭防水罩。我使用Ultralight燈臂把閃光燈裝在相機側邊，閃光燈角度調得越靠近相機前面越好。秘訣是利用光線的邊緣打光，相機和主體之間的水域就不會有太多光，這樣能避免照出水中顆粒。然而，因為海葵蝦的身體是透明的，為了把牠和背景區隔開來，還是要調整閃光燈角度，把光打到蝦子身上，讓光好好反射進鏡頭。

閃光燈是設定成手動操作，我會先測試幾張拍攝，來尋找恰當的曝光程度。色階分佈圖對水中攝影者來說也是很棒的工具，必要時，你可以即時評估並調整曝光度。在水中，TTL測光非常不可靠，因為水裡的背景常常是一片漆黑，導致測光程式調成過度曝光。包圍式曝光更不用說，主體不斷動來動去，根本無法使用此種曝光方式。

下一步是找到一片你可以好好坐穩、又不會製造紛擾的沙地。通常最好的辦法就是舉起相機，等待拍攝主體上場。這張照片中，我便是靜靜坐在海底，等著海葵蝦出現。

拉爾斯・圭普斯塔
（Lars Grepstad）

1956年生，12歲拍了第一張黑白照，當時是親自在家用非常簡陋的器材沖洗底片，因為我沒有放大機，所以只能製成接觸曬印相片。攝影一直以來是我的嗜好，但直到1986年，我才真正開始認真學習。

1986年，我前往揚馬延島，這是一個位於冰島東北方的北極海島，在那裡工作了7個月。工作之餘我常常閒來無事，工作站恰好有個暗房，於是我重拾了對攝影的熱情，一年後，便登記註冊為個人攝影師。

1989年我開始潛水，主要是因為海底下有許多還有待挖掘的攝影美景。我深受大衛・杜比勒（David Doubilet）的水中照片啟發，他為《國家地理雜誌》拍攝的影像也帶給我很多靈感。

這張照片只有經過非常基本的後製。我把水中礙眼的顆粒物蓋掉，把影像右邊裁切掉一點，然後使用曲線來調整對比度，使用遮色片銳利化調整增加一些銳利度。我那時只學了基礎的後製技巧，我想今天的我可以修得更好。

Canon 7D搭配Canon BG-E7・Canon 300mm f/2.8 L IS USM鏡頭・f/5・1/500秒・ISO 400・RAW

搖攝

「老鷹來了，老鷹來了，耶——衝呀老鷹！」駕船的嚮導大喊。我在觀景窗裡看到了老鷹，一路跟著牠，等牠向下俯衝，攫取歐爾嚮導丟出來的魚。接著牠俯衝而下，力度和速度沛然難禦。耳邊傳來我的相機快門聲，周遭其他攝影者的相機也相互應和。2.5秒之內，我拍下了20張影像，攝影結束。我在相機上檢視影像，yes，有拍到我要的畫面。真是大快人心！

這裡是挪威的傅拉唐格（Fla-tanger）。2010年夏天，我向歐爾·馬汀·道爾訂了3天的船位。歐爾的民宿極富盛名，全球各地的攝影者都會到這裡來，拍攝白尾海鵰從水面抓魚的英姿。

這幅影像就是我前一次來這裡看到的畫面，那時天氣很好，但這一次天空陰暗多雲。一般而言，這種天況要使用高快門速度，會將ISO值調高到800或1600，但我沒有這麼做，還是將ISO值維持在400。我想要試試看用低快門，以左右搖攝的方式捕捉老鷹振翅的力道，但同時讓牠的頭部能維持一定的銳利度，希望可以拍出一張讓人驚嘆的影像。

我不停檢查快門速度，因為要拍攝動作影像，速度一定要夠快，也就是說快門速度不能低於1/1250秒，當然如果速度越快，效果越好。

我當時使用光圈先決模式，並沒有透過調整ISO值來提高快門速度，主要是透過選擇光圈，ISO值只有調整一點點。比如說，如果光圈f/4不足以讓快門速度達到1/1250秒以上，那我就會把ISO值調到500。我使用中央重點測光來估測曝光度，把EV設在-0.33，遇到強光則設為-0.67，避免造成老鷹的白頭太亮。

建議使用有高自動對焦屬性的鏡頭。非全幅相機選擇300mm鏡頭，全幅相機選擇400-500mm鏡頭，這樣就很完美。不建議在非全幅相機上使用500mm的鏡頭，不然影像上只會拍到老鷹半個翅膀。一坐上這艘「老鷹船」，老鷹真的就近在眼前。

亨利·朱斯特
（Henrik Just）

我叫亨利·朱斯特，1967年出生於丹麥。我的職業是老師，教授數學和生物。我也是業餘自然攝影者，只拍攝這一類型的主題。

我拍過各式各樣的自然景物，不過一年一年過去，我發現我主要拍的都是鳥類。我對獵鳥尤其著迷。我只拍攝自然棲息地裡完全野性的動物。

我的照片都只有經過簡單後製，電腦通常用不到10分鐘。

我使用Adobe Camera RAW，把影像上面和右邊裁掉一點點，讓構圖更完美，並增加對比度。然後在Photoshop上調整色階，增加銳利度。基本上我的影像後製就只會做這些。

Canon 5D Mark II · 70-200mm f/2.8 IS L鏡頭

第一次吃蚯蚓就上手

我拍過最有趣的對象就是鳥了，特別是移動中或飛行中的鳥。起先我從體型較大的鳥拍起，像是在雅加達紅樹林沼澤區出沒的蒼鷺。等到習慣拍攝大型鳥類後，再轉向拍體型較小的鳥類，如鳥園中常見的長尾鸚鵡、鸚鵡、麻雀、鶫鳥（在印尼稱做Trucukan）、燕雀等等。

這天，我到鳥園觀察鳥類的覓食習性，特別走到牠們的餵食區。我發現兩種鳥類──類似鴨科和燕雀科的鳥──牠們加入該區的其他鳥群，在枝頭間飛來飛去，啣住被扔到空中的蚯蚓。

我請我的朋友幫忙把蚯蚓扔到附近的一塊空地，我則與拍攝目標保持大約3、4公尺的距離，站在那裡拍攝。

根據幾張試拍的結果，以下是我的相機最佳設定：選取TV模式，將快門速度設在1/1250秒，以捕捉飛在空中的鳥；ISO值800，讓光圈定在f/2.8；使用局部測光，EV -2/3，自動追焦；連拍模式；焦距設在200mm。

因為我只是隨意拍攝，所以每一段時間我會停下來一次，看看拍攝成果，把有用的影像挑出來，沒用的刪掉，之後再進行下一輪拍攝。

海迪安多
（Hedianto）
我在2010年7月底開始玩攝影，做為一種業餘的嗜好。會選擇玩攝影，是因為我從以前就學著欣賞藝術美感，尤其是繪畫和音樂方面，那時我是念工程的嘛（30年前的事了），所以要平衡一下左右腦使用量。

我主要使用Canon DPP RAW來處理影像。因為主體相對較小，所以我把影像裁為只有原本的80%。下一步是消除雜訊，增加銳利度，調整亮度和亮部，以及調整影像大小。

羽毛

每年，英國的法恩群島都會聚集一大群的海鸚，我此行就是想盡情拍下這種鳥類的畫面。但因為牠們的飛行速度像火箭一般，要捕捉到牠們的飛行姿態，實在是難上加難。

這張照片的拍攝日期是2009年7月3日。那天，每隻海鸚都帶來食物要餵食雛鳥，只有這隻似乎搞混了，居然銜著築巢材料而來。

我手持Nikon D300相機把這畫面拍下來，用的是200-400mm f/4.0 VR鏡頭。我連拍了五張，這是第三張，以8 fps的速度拍攝。我沒使用任何特殊設定，因為海鸚從四面八方飛來，一切發生得太快，根本沒時間做什麼設定。

這張照片也沒經過太多後製，我不用做什麼處理，影像本身就很搶眼。

我不太愛猜測別人喜不喜歡我的作品，反正我就把最喜歡的照片上傳到網路，然後等待驚喜，評價當然是時好時壞。

我對這張照片很滿意，因為我當時所做的設定，讓我成功拍下飛行中的海鸚了。

哈利·艾根斯
（Harry Eggens）

1953年1月10日出生於格羅寧根，這是位在荷蘭北方的小鎮，至今仍住在那裡。1990年開始從事攝影，當時所持的是Nikon F801。

我用Nikon Capture NX2軟體開啟相機裡的原始RAW檔，然後用Photoshop CS4小小調整了色階和對比等部分。基本上我不太將影像後製處理，如果當初相機拍下的影像本身就不夠好，至少就我個人而言，我覺得那樣的照片也不值得公開發表。

我使用Nik圖像銳化軟體，我覺得這是最棒的圖像銳化軟體。

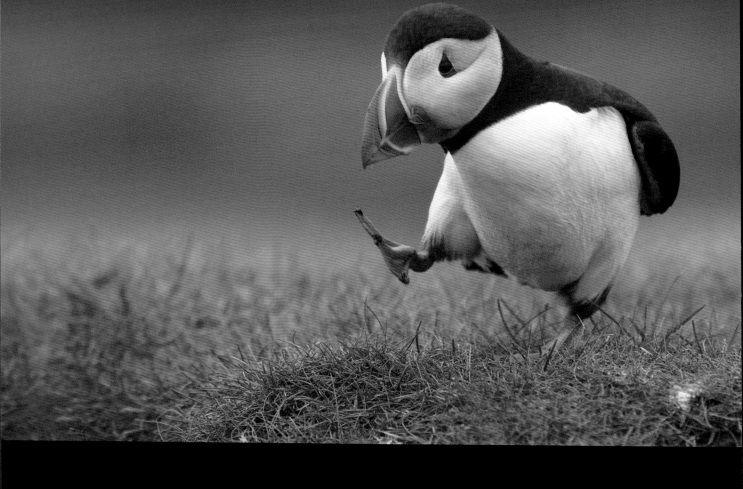

Canon 1D mark II · Sigma 120-300mm f/2.8鏡頭，搭配1.4倍增距鏡@327mm
f/5.6 · 1/1250秒 · ISO 320 · 自動白平衡

呆瓜走路

我原本是要拍經典的「海鸚叼魚」照片。那時候我準備到蘇格蘭一座島上玩，剛好知道那裡有很多海鸚。這張照片是一時衝動拍的；我在那邊等了快2小時，但是嘴裡叼魚的海鸚都跑太快，我根本沒辦法拍好。後來這隻海鸚突然朝我走來，我立馬按下快門，連續拍了四張左右。其中一張捕捉到的，就是這個呆呆的樣子。

因為一切都發生太快了，我沒時間好好設定相機，再說我的相機本來預設成連續自動對焦，要是我換了別的模式，這隻海鸚可能就會失焦了。

為了取得較好的視角，我整個人趴在地上拍攝海鸚。那天天氣好得不得了，晴空萬里，光線又不會太刺眼。

我想帶給觀賞者一個逗趣又開心的感覺。雖然這隻海鸚看起來不是很開心，但還算是一張逗趣照吧，我希望觀賞者也這麼認為囉。發布在網路上後，有好多人喜歡，我驚訝得要命——簡直超乎我預料之外啊。

要拍出這種照片，我的第一個建議就是要有耐心！我等了2小時才拍出這張照片，當初可能還要等更久，誰知道。

試著捕捉特別的畫面。這樣就不用在意你想拍什麼東西，或是不是早就被拍過幾百遍了——因為照片本身就有其特別之處。

隨時準備好。等到特別的畫面出現，你必須已經把相機準備（設定）好了。很多時候你只有幾秒鐘的時間可以反應。

安德列斯‧穆德
（Andreas Mulder）

我今年19歲，就讀都市設計系。我住在荷蘭，攝影已經玩了4年了。我喜歡捕捉自然美景，因此攝影對我來說不可或缺；最近6個月來我也開始嘗試建築攝影。

這張影像是用Rawshooter Essentials 2006和Photoshop CS3後製的。

因為我跟Photoshop不熟，所以我只用基本工具。首先我在Rawshooter增加影像對比度和飽和度。

然後我把照片輸出為JPEG檔，再用Photoshop CS3開啟。用仿製印章工具把前景一些灰塵和不好看的枯草消掉。

最後是裁切照片，我想讓海鸚偏右一點，留下左半邊的空間讓牠可以走過去。我使用裁切工具，並把比例設為3:2（跟原檔相同比例）。

夜間攝影

數千年來，夜晚與黑暗總是讓人著迷，也讓人恐懼；黑暗之所以嚇人，是因為它剝奪我們最重要的感官之一：視覺。我們的眼睛需要光才看得到，最好是很多很多的光。所謂夜間攝影或低光攝影，就是要在黑暗中製造光，利用光來營造氣氛，凸顯細節。但這個攝影類型也代表你必須從黑暗中看見各種可能性。光線消失後，一個地方的地景樣貌就會有驚人的改變。有些東西不見了，色彩變了，有些東西則更鮮明、更美了。試想，森林到了夜晚會有何變化，月亮從地平線升起時，會帶來什麼景致？原先色彩濃豔、欣欣向榮的美景，蛻變成一塊單調無色、了無生氣的鬼魅灰景。但身為一個好的攝影者，就該從中看見可能，而不是看見束縛。只消有正確知識，其次搭配一些適當的配備，便能創造出一張美不勝收的低光影像。

不過，要在黑暗中抓到光線，還是需要一些重要裝備。夜間和低光攝影必備的器材是一只穩固的腳架。當快門要維持長時間開啟，相機必須要穩如泰山、堅如磐石，不然拍到的影像就會糊成一片。另一個不可或缺的器材是遙控觸發器，因為進行長時間曝光時，哪怕是一丁點碰到相機，影像都會晃到。當然，相機和鏡頭本身也很重要。若想要凝結住黑暗中的動作，就需要大光圈鏡頭，另外，相機性能要夠強，使用高ISO值和長時間曝光時，不要產生太多雜訊。其他重要配備還包括手電筒，讓你在黑暗中移動自如；水平儀，用來確保畫面的水平線是成一直線；還有一只良好的保溫杯，提供你溫熱的咖啡或茶。最後，同樣不失其重要性的裝備，就是碼表。不論是在手機裡的也好，手錶上的也好，總之重點是要有辦法測量長曝光的秒數。

在低光下拍攝，有兩種作法。你可以選擇把動作凝結住，或是選擇創造帶有動作感的影像。我們在低光中拍攝人物和野生動物時，常常希望獲得清晰的照片，沒有手震或是移動的狀況發生。這種情況只要增加ISO值，光圈開到最大，就能確保快門速度夠快，捕捉到主體的瞬間動作。至於低光中的風景攝影，我們企圖想要創造的是戲劇性效果，是動態效果，讓影像活靈活現。這時低快門速度就能展現優勢了，最好的做法是ISO值調低，光圈調小。用這項技巧，便可在天空或濁水中營造動感。但如前所述，你仍然需要一只腳架和遙控觸發器。拍攝夜間影像，多多嘗試不同快門速度和光圈很重要，調整一下快門速度常能創造出全然不同的影像。一般我們都建議大家用不同光圈和快門速度多拍幾張，因為主體的變化常不是你用雙眼可以看出來的。最後一個小秘訣，如果你要拍攝城市夜景，可以使用小型光圈，這樣就能將路燈一類的強烈光源降低下來，營造出星光般的效果喔。記得，要有實驗精神，從做中學習，這套良方才能讓你成為一個優秀的夜間、低光攝影者。享受夜晚美景，但也要小心黑暗！

——尼爾斯·克里斯汀·伍爾夫
（Niels Christian Wulff）

夜間攝影

Canon 5D Mark II・Canon 16-35mm f/11鏡頭・10，20和30秒・ISO 100・RAW

燈火之城──新加坡

魚尾獅公園可說是新加坡屬一屬二的夜景景點，非常適合拍照。就在我得知魚尾獅雕像（新加坡的吉祥物）正在整修中，外面圍上一圈紅色鐵皮後，我便興起了一個念頭，想拍攝這難得的一刻。我等到天空暗下，華燈初上才拍，而且為了讓河流增加一些色彩和紋理，我還等到船隻行經才拍攝。

為了近距離展現圍住魚尾獅的「牢籠」，並以摩天大樓作襯托，我使用全片幅相機搭配16mm超廣角鏡頭。我也使用腳架和快門線以避免手震。當時閃光燈是關閉不用。

設定為ISO值100，光圈11，自動白平衡模式。我用10秒、20秒、30秒各照了一張。10秒照的是摩天大樓，用來避免過曝，至於20秒和30秒則是用來捕捉河水和船隻的移動。我總是在LCD螢幕上檢閱拍攝成果，如果有必要的話，再以更慢或更快的快門速度拍攝。我都以手動對焦。

影像技術層面的品質讓我很滿意，這對我來說很重要。攝影時的高超技巧或訣竅，以及後製時銳利度和光影操縱的創意，都是照片能否成功的關鍵。

拍攝這類影像，首先要發揮創意，在畫面中尋找其他攝影者可能沒發覺的角度或故事。接下來重要的當然是你的攝影技巧與配備，藉此來創造出絕佳的效果與品質。另外還有一點很重要，就是天氣和時機，比如說，可以試著在週間拍攝，不要在週末拍攝，這樣大樓燈光會更豐富。

賽巴斯丁・齊斯沃羅
（Sebastian Kisworo）

大家好，我是賽巴斯丁・齊斯沃羅，今年40歲，印度人，住在雅加達。現在是業餘攝影師，但認真考慮從事專職攝影。目前在一家農化公司擔任資訊科技經理。

我使用Photoshop後製。首先是增加暗部和亮度。我將三個檔案分別開啟於不同圖層後，使用圖層遮色片，選取黑色筆刷，把不好看的部分消掉，最後合併圖層，儲存。

我稍微旋轉了影像，把地平線調至水平，並使用「傾斜」這選項來減少畫面扭曲。

接著我複製影像到新圖層以保留原圖，然後使用遮色片銳利化調整（總量150，強度1）。影像銳利化後，用圖層遮色片把部分區域獨立起來，選取負片效果，點選風格化濾鏡中的「尋找邊緣」。最後把色階調為黑白。上述效果只套用在白色區域。

重複類似的步驟來柔化某些區域（選取高斯模糊濾鏡，強度1），以及去除天空和其他部分的雜訊。

新增亮度／對比圖層以加亮影像，亮度設為46，對比設為0。將圖層色彩反轉後，我選取不同筆刷工具，在某些區域上畫出白色圓點，讓該區變亮，或是創造出閃閃發亮的效果，像是大樓燈光或河面倒影等部分。

Sony Alpha 900・Sony 2.8/16mm鏡頭・f/2.8・96秒・ISO 1600・三腳架

子夜

這天晚上，我收看了氣象預報後，便一直期待極光出現。我驅車半小時，來到冰島西南方，在這裡等著，一段時間後，極光終於現身。這晚的極光不太多，不過我發現其他光源，覺得還滿有意思的。我知道這裡有一棟橘色小木屋，覺得應該挺適合做為這片光的前景部分。

　　這幅影像是單張拍攝，96秒的曝光時間。不過夜空部分只有曝光25秒。作法是拿一塊黑布遮住鏡頭的上半部——也就是俗稱的「魔術布技法」。左邊的燈光乃是來自雷克雅維克。

　　那晚我早就期待會有極光，但幸運的是，那天晚上有雪、有綠苔、有極光、有點點星空，相互交織，產生鮮明的對比。這片景致和光線十分壯麗，但橘色木屋更有畫龍點睛的效果。「子夜」這個名詞，給人黑夜壓頂、萬籟俱寂的感覺，但這張照片其實充滿光彩、色澤與流動感。你如果有機會到冰島來的話，這的確是漫漫冬夜中會看到的景象。這地方是不是挺有趣的呢？

　　要拍出這類照片，大體上我的建議有兩點。第一，運用想像力，要有開闊的胸襟，接受全新體驗。第二，做好整夜站崗的準備，等待美景來臨。別忘了多帶保暖衣物，這裡的夜晚很冷。最後，要先熟悉裝備的操作和性能，才能踏入實景拍攝。

雷莫
（Raymó）

雷莫（雷蒙·霍夫曼，Raymond Hoffmann）以他壯闊富麗的風景攝影享譽全球。前幾年，他榮獲國際獎項，在職業生涯中立下新的里程碑。他來自德國，於6年前搬至冰島，之所以選擇到冰島居住、工作，是有原因的：冰島富有美麗動人的地景，對一個不斷尋求超凡景致與光影的人來說，是無窮無盡的美好資源。現在他擔任北歐五國的自然攝影師暨攝影之旅導遊。

RAW檔是用Sony Image Data Converter SR軟體來轉檔。唯一的後製是色階和對比調校，也稍為將影像銳利化，沒有使用任何特殊效果濾鏡或色調映射。

載我一程

這張照片是一系列作品中的其中一張，此系列環繞著一對穿著復古的情侶，描述他們旅途中遇見的大大小小事件，雖然有時詭異離奇，但他們總是能泰然以對。

《旅途中》這個系列是由兩位攝影者合作規畫的抽象作品集，一位是烏姐・香可奈特（Uta Schönknecht），另一位是我，我們也同時身兼此系列作品的主角。兩位主角的穿著顯得正式而復古，與他們所遭遇的怪奇事件格格不入。我們的理念是，每張照片就像是一部短片在觀賞者腦中播放，每個人都能做出不同的詮釋。

所有場景都是在拍攝日之前選定的，我們至少會有一個人先到現場探勘，再做決定。這張〈載我一程〉的夜車場景也是如此。我們兩個都有車，最後決定開我的Alfa Romeo GT，因為這輛車的後座是摺疊式的，方便我們把相機架設在前座後方。

我們的相機架在腳架上，放在後車廂的位置，用相機內建的定時自拍器來觸發快門。外頭的光線來自車頭燈，車內的光線則來自夾在右座靠頭枕上的LED手電筒，對準司機的方向照射。相機向車外的女人發出開拍訊號後，以每5秒一張的速度拍下十張照片。這道程序重複兩次。我不斷嘗試不同姿勢，確保後照鏡能照到我的臉，而烏姐則不斷走來走去，調整手提箱的面向。最後的成品是由兩張影像拼貼而成的蒙太奇，因為她在一張照片中比較好看，而我在另一張比較好看。

我想創造的是一個神秘的夜晚場景，就像是在犯罪電影中會看到的情節：一條寂寥空蕩的街，一個開著車子的人，發現一位出遊的女性，獨自一人，籠罩在車頭燈射出的光線之中。

大家對這張照片普遍都是好評，和我所料想的一樣。最近一場攝影展中，我們展出這張照片，觀賞者都深受吸引，信誓旦旦說，這照片只要看了就會印在腦海，忘也忘不了。

要拍出這種影像，首先要四處勘查，試拍照片，找到最佳場景。接著要規劃拍攝的照明設備。比如我們是將汽車的暖光和LED手電筒的冷藍光搭配使用。

如果沒有攝影師在相機後指導模特兒，就像我們的狀況，那麼就變換姿勢，多拍幾張影像。如果沒有一張照片符合期待，你可以用蒙太奇手法把兩張圖像合成，如同我們的作法。

勞夫・葛萊夫（Ralph Graef）
身為細胞生物學家，我必須忽略我所擁有的創意才華，不過透過攝影這個媒介，我得以發揮創意。這張照片可以到這個網頁觀賞：http://traveller.finegallery。欲觀賞其他攝影作品，可以前往我的個人網頁：http://graef-fotografie.de。

我們用Adobe Camera Raw將兩張原始影像轉成16-bit圖檔，之後使用Photoshop CS5來合成影像。這兩張影像基本上只有人物的姿勢不同。我們以不同圖層開啟影像，接著在白色遮色片上使用黑色柔性筆刷，將上圖層的女人塗掉，取代為下圖層的女人。把兩圖層平面化合併後，新增色階調整圖層，提高原本的低色調值。下一步，點選修容工具，選擇「內容感知」填滿模式，把一些干擾的元素和擋風玻璃上的倒影消掉。影像雜訊以Nik Dfine 2.0軟體去除後，再選取遮色片銳利化調整，將影像銳利化，設定是總量50%，強度0.5，臨界值0。最後裁切影像的左右邊緣，讓長寬比為4:3。

Canon EOS 40D · 18-125mm鏡頭@38mm · f/5 · B快門 · ISO 100 · JPEG

海上雷霆

拍攝夜間閃電絕非難事，只要學會簡單的技巧，加上湊巧碰上打雷的好運氣。

妮妮·菲利皮尼
（Nini Filippini）
攝影師，目前居於法國巴黎。

這裡是我爸的房子，我所在的位置是一個面海的陽台。當時我把鏡頭焦距調到125mm，想試著拍攝遠方的閃電，然後突然間，幾道閃電就劈落在屋子前方。我把相機轉向閃電，降低焦距（此處是38mm），將三道雷霆捕捉入鏡，這張照片便是其中之一。

要拍攝這類照片，你需要（除了黑夜與雷電之外）視野廣、能遮雨的地方，以及腳架、快門線、支援B快門模式的相機。

你把相機對準剛剛落雷的位置，使用快門線開啟快門（按下觸發鈕，但不要放開），直到閃電擊落的時候，關閉快門（放開觸發鈕），然後立刻開啟，等待下一道閃電。

如果相機前什麼也沒發生，那麼你可以先放手，再重新按下。假如你是用數位相機的話，就不要在意自己浪費了多少張照片，像我拍了100張，才得到3張好照片。

這張照片是以20秒曝光時間拍攝，不過幾秒後我又拍了另一張，跟這張一樣漂亮，但只花了2秒曝光，因為當時我才剛開啟前簾，閃電就落下了。由於背景全黑，影像的曝光度都完全一模一樣，唯一的光源就是閃電本身。

針對長時間曝光，我個人不喜歡使用自動消除雜訊功能。此功能會將快門開闔速度設為相同，意思就是，能不能捕捉到閃電，完全只能靠運氣了。所以我寧可選擇讓照片產生那一點雜訊，但有拍到漂亮的閃電，也不要得到一張完美無瑕的暗景。

關於背景（像這張照片裡的海），由於閃電打出來的光足以讓背景顯露出來，所以要好好選擇。如果你所在的背景較亮（比如在城市中），請參考法蘭克的教學：http://1x.com/tutorials/27462/ride-the-lighting。

接下來，你只要等待對的時刻到來就可以了！

Canon EOS 40D・Canon EF 17-40mm f/4 L USM鏡頭＠17mm

f/9.0・25秒・ISO 100・RAW・曝光補償：-2/3

午夜藍

說到海岸景物，丹麥的漢斯特霍爾姆可說是我最愛的拍攝地點了——看看我的作品集就知道。漢斯特霍爾姆唯一的問題是，那裡常常颳風下雨，碰上這種天氣，對夜間攝影來說可不妙啊。不過這天晚上我滿走運的。我整個冬天都在夢想這樣的夜晚：天色絕美，幾近無風。事實上我得感謝大自然賜給我這張照片，而不是感謝我自己的拍攝能力。那真的是個絕佳無比的夜晚。

在海岸拍攝夜景，必須要有一只穩固的腳架，因為海風多半很大。我的Velbon Sherpa擁有球型雲台，調整便利，在黑暗中著實是一大優勢。此外，我總是攜帶水平儀，確保作品中的地平線完全是水平的。我一旦找到心中所中意的地點，剩下的就是等待合宜的光線了。

在這裡，我拍了大約50張照片，各使用不同的快門速度和光圈大小，這樣我回家後才有得選擇。這張照片是我最喜歡的一張。在我眼中，這張的光線、色彩和天空都完美無缺。

拍攝夜景時，我總會對同一個主體拍好多張照片。一個場景常常在不知不覺中悄悄改變。所以多拍幾張影像絕對是有益無害，這樣選擇就會變多了。

這張影像我頗滿意的，尤其是整個色彩和天空，我覺得搭得真的很好。我個人希望能在影像中看見星星啦，不過在一個明亮的夏夜中，要拍出星星實在很難，有點遺憾。

跟夜間攝影者分享一個我的小秘訣：攜帶強力手電筒，這樣你就能在想要亮一點的地方補光。一般的紅光手電筒也可以協助你調整腳架和相機（紅光不會降低你的夜視能力）。

然後要有耐心！耐心是這類攝影的關鍵要素。天空、雲流和光線隨時都在變化，所以要提高警覺，把握最佳時機。

在漢斯特霍爾姆這種地方，個人安全也至關重要。那天晚上不時有幾呎高的海浪朝我襲來。所以走在防波堤上時，還有走在海岸上時，罩子要放亮點。

尼爾斯·克里斯汀·伍爾夫
（Niels Christian Wulff）

我最喜歡的拍攝主體是夜晚與海岸景物，這點從我的作品集中明顯看出。當我將兩者結合，就如這張影像，我覺得那樣的成果真的是美呆了。

RAW檔先以Lightroom 3軟體處理，調整色彩和對比度，讓照片的更具魄力。我也消除一些雜訊，不過25秒的曝光時間並不會產生多少雜訊。我做的另一項調整，是在Photoshop CS5上讓曲線優化。

Nikon D700・Nikkor 20mm f/2.8・f/5.6・1/125秒・ISO 400・RAW

普羅米修斯

我有幸能住在美麗的聖地牙哥,這裡有水、有地、有風,三種元素彼此交融,隨處可見。唯一缺乏的就是火了。所以我只消把火帶到海灘來,不是嗎?此時我靈光一閃:「普羅米修斯!這就是我要說的故事。」懂了嗎?普羅米修斯是神話中泰坦神一員,著名的事蹟是從眾神那邊盜火,贈予人類。

　　我大部分的作品都不需要經過教學指導便可拍出。那些都是你走在街上,只要看上眼,就能隨處捕捉的畫面。這張照片是少數幾張例外——畫面顯然是預先安排好。這本來是我參加一項攝影挑戰賽的作品,主題是「四大元素」,也就是地、水、風、火。我總是想用照片說故事,不知為何我就想到了海灘。

　　我馬上就在腦海中描摹出影像的樣貌:有個人看到一位希臘天神(精確來講是泰坦神)從天而降,降臨在面海的懸崖上,手中持著一碗火焰。這樣照片中四大元素,地、水、風、火,就一應俱全了。

　　尼克是我們朋友的兒子,14歲,他答應要來扮演普羅米修斯的角色。至於那碗火焰,我是先在一個金屬罐頭中倒了些煤油,在裡頭浸了一條廚房紙巾,再把罐頭放進碗裡,這樣就能產生酷炫的碗中火,但又沒那麼危險。至於古希臘裝,我們是把一件白色桌布圍在他身上,再用一條繩子當腰帶。

　　真正困難的挑戰是照明。在大白天,火焰無法成為整張構圖的焦點。而我其實還想讓火焰照亮普羅米修斯的臉,這在大白天也做不到。但另一方面,天空又不能全暗,不然就看不到海了。所以,最好的拍攝時刻是黃昏,此時火光和剩餘的日光強度才得以平衡。當時的黃昏只有幾分鐘,所以我們必須提早準備就緒,時候一到就要開拍,也沒時間拍很多張。

　　我們至少在日落前一個鐘頭就到了現場。時間一到,我點起火,把碗遞給已就定位的尼克,然後開始拍攝。當時尼克臉上的火光還不夠亮,為了增強光照,我請他媽媽拿手電筒照他的臉,多補一些光。兩分鐘便足以讓我捕捉我想要的影像。光線在天差不多快黑的時候才達到平衡,而我又需要以短曝光拍攝,還要拍出景深。

雷夫・沁林
（Lev Tsimring）

我出生於俄羅斯,在這塊土地生活了32年。1992年後,移居美國聖地牙哥。我的職業是物理學家。年輕時我就開始攝影,使用35mm的傳統底片,並在自己的暗房沖印照片。現在我大都用Nikon FX數位相機攝影。我的攝影喜好廣泛,從抽象照、風景照,到沙龍照、側拍照等皆愛。我最喜歡用影像訴說有趣的故事,不論是真實或是虛構。

依照我平常的工作流程,我會先用Photoshop Lightroom軟體預覽所有RAW檔影像,此時我也會做些基本調整和裁切。挑選出最喜歡的照片後,將影像資訊存為.xmp檔,之後透過Camera Raw軟體,把影像輸入Photoshop CS4時,會用到這個檔案。此例中,我將RAW檔輸入兩次,分為不同曝光程度的兩個圖層。接著我套用遮色片,加強岩石的紋理(與天空和海洋比,岩石相對暗很多),影像其他部分則維持一般曝光,然後手動將影像合併。我把一些礙眼的小瑕疵蓋掉,並使用Topaz Adjust增效模組,加強某些部分的紋理與質地,使用Imagenomics增效模組,過濾掉一些雜訊。最後我套用加深加亮工具,重調影像大小,然後整體銳利化。

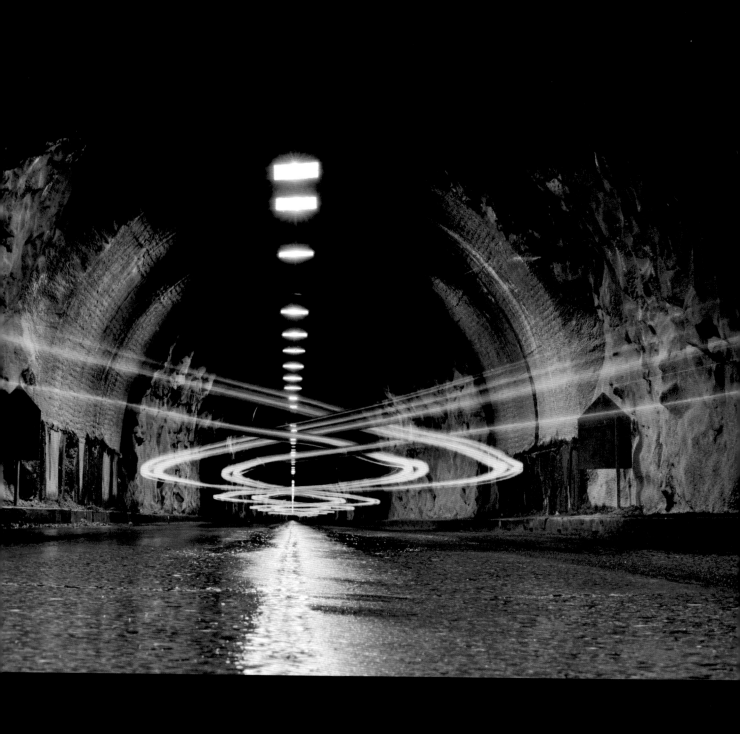

Nikon D3・80-200mm鏡頭@80mm・f/22・20秒・ISO 200・三腳架

匯聚

我一生中去過優勝美地谷好多次了（從我住的地方開車過去不超過5小時），每次都會穿過瓦窩那隧道，一出隧道，開口便向著獨一無二的熱門景觀：酋長石、半圓頂、新娘面紗瀑布，以及谷底風光。這就是人稱的「隧道觀景點」。

我和珍（我太太）決定在山谷待上幾晚，我的目的是要拍一些夜景照。第一晚，我們開車駛上140號高速公路，在另一個隧道前停下。我把相機設定好，只是想碰碰運氣。這個隧道比較短，影像中沒有任何車輛入鏡。

當下我實在創思泉湧，所以我決定繞去43號公路，到瓦窩那隧道試試其他可能。我們開到隧道的西側出口（總長超過半哩），我有了一個點子，想拍出汽車順著雙黃線交錯穿梭的畫面。

之後我一直念念不忘，想實現這種影像的可能性，所以一年後我又來拍一次。拍攝〈匯聚〉時，我除了想要改變視角以外，還有新的點子——我想讓車尾燈和車頭燈的燈光彼此交織。可惜的是，當時我嘗試用雙重曝光來拍攝，但車頭燈卻太亮了，這個想法也就無疾而終，雖然說我其實可以利用減光鏡來減弱車頭燈亮度，最後我還是選擇繼續以車尾燈做實驗。我們也在隧道東側出口拍了一張匯聚照，該處的隧道內部是比較自然的岩塊，而不是平滑的牆。

最後的影像是由這兩張影像合成的。這兩張影像是從同樣視角拍攝，只不過車子是從相機的不同側出發。我想讓車燈彼此交織，最後再和雙黃線匯聚為一點，而不是交叉穿過雙黃線。我一共照了14張影像，再選擇出其中的2張。

這幅作品的關鍵在於曝光，此外還要有一輛深色汽車。淺色車輛當然也能呈現出動態感，但車身可能會顯露出來。

另一個重點是找到一條沒有車輛通行的長隧道。儘管我可以遠遠就看到或聽到有沒有車子要來，但是站到馬路中間，還是會讓我覺得皮皮剉。至於有沒有下雨就不重要了，因為你在隧道裡嘛。

傑利・貝利
（Jerry Berry）

我在醫院中工作，擔任臨床藥師，攝影經驗已經快40年了。

我先用Photoshop Lightroom處理RAW檔影像，做些基本調整，像是微調曝光度、亮度、對比度與飽和度等，讓動態範圍的細節顯現。接著使用裁切工具，對齊兩張影像。調整滿意了以後，再用CS3開啟影像，準備合成。

我將其中一張影像複製貼到另外一張影像，形成一個新的圖層。然後我在新圖層上新增遮色片，用筆刷塗抹，把車燈結合在一塊。這個過程中，光線交織這個點子便慢慢成形了。

接下來把我合成好的東西存檔，再次輸進Lightroom軟體。Lightroom裡頭裝有Silver Effects Pro增效模組，我以此模組開啟影像，調整對比度、亮度和結構。我還套用粒狀紋理，呈現出底片般的質感。

最後我選擇將影像轉成黑白照，這樣我就不用處理車燈的黃光和黃光帶來的色偏問題了。

露營車

長久以來，夜間攝影一直是我的興趣，11歲時還沉迷到直接把快門打開，把相機鏡頭對著夜空，我一邊沖洗底片，一邊等著漂亮的星軌慢慢成形，一等就是1、2個小時。如今有了數位技術，攝影潛力更是沒有極限。拍攝這張影像前，我特別研究了特洛伊‧佩法（Troy Paiva, www.lostamerica.com）和喬‧瑞佛（Joe Reifer, www.joereifer.com）的作品，他們都強調在滿月時攝影，並利用手電筒和閃光燈做「光影塗鴉」。

這張圖片是由四種曝光影像所合成，曝光時間皆是2秒。穩固的腳架是最為重要的器材，因為無論是在拍攝之際動到相機，還是在兩次拍攝之間動到相機，那就全部泡湯了。另外，我使用定時自拍器將每次曝光間隔調到最小值1秒。如果間隔時間超過1秒，由於地球不斷自轉，星軌之間會出明顯斷層。這個做法可沒辦法讓你每拍一張就看螢幕check一下曝光好不好囉。你可以利用「高ISO測試照」來決定你的曝光基準值，或是在正式拍攝以前先試拍一張。

第一張影像只有純曝光拍攝，沒有光影塗鴉。這張是作為背景圖層，方便你在後製時利用圖層遮色片來調整光影塗鴉。

第二張影像，我使用LED手電筒加聚光筒，先在車頭燈上照白光，然後從擋泥板後面照紅光，各照幾秒鐘。最後我用手電筒在陰影處打光，讓保險桿罩上柔和的光暈。

第三張影像中，我在閃光燈上貼一張粉紅色濾色片，放在卡車駕駛座下，然後觸發閃光燈。我想要凸顯破裂的玻璃，並讓露營車的車底透著粉紅光。

第四張影像，我在手電筒上貼上綠色片，打在露營車其中一個車窗上，然後換成藍色片，打在另一個車窗上。這裡我想凸顯的是破舊的窗簾。使用手電筒的時候，有一點很重要，就是要不斷移動光線，才不會留下一個聚光點。不要讓光源直接照到相機，也不要照太久，不然窗戶上的細節就會被光洗掉。

拍完所需的曝光照後，就可以用相機螢幕檢視拍攝成果了，如果有必要的話，也可以重新拍一次光影塗鴉，但是事後拍的這幾張照片就不能拿來增長星座移動的軌跡，否則軌跡會出現難看的中斷。

大衛‧A‧艾凡斯
（David A. Evans）

我喜歡用拍照來抒發我的創意。白天，我是外科醫生（耳鼻喉科）。晚上，我是攝影者，做各種不同的嘗試。你可以到我的flickr相簿欣賞更多攝影作品：www.davidaevans.com。

我使用Photoshop Image將四張影像分成不同圖層開啟，並把沒有光影塗鴉的影像放在最下層。接著我將圖層混合模式設為「變亮」，由上而下，依次將影像加亮。這個混合模式會選取每張影像較亮的部分，取代較暗的部分。所以這一步驟能把所有的光影塗鴉都呈現在影像上。如果你想消除某些過亮的光線，可以新增圖層遮色片到該圖層上，把不要的光線塗掉。你也可以使用同樣作法來減少光影塗鴉的亮度。

穩固的腳架是絕對不能少的配備。想要拍攝夜間攝影，就別省下這筆費用，買一只腳架吧。

嘗試不同的照明技巧。有時候從別的角度打光，會比從相機位置打光來的好。從斜角打光，就會照出有趣的陰影。手電筒要以繞圈方式移動，不要左右平移，不然陰影就會消失。

在滿月時攝影。一旦眼睛能適應月光，你不需要額外的光線也能好好構圖了。不要戴頭燈。還有把LED顯示螢幕調暗一點。

人物攝影

對我來說，人物攝影的重點在於故事性。人物攝影要能啟發不同的詮釋，讓大家想要多看一點，想為照片創造出故事情節。我最喜歡看觀賞者創造出自己的故事。我想要透過攝影，吸引、誘惑觀賞者，將他們帶入我的個人世界。

拍攝人物照是需要耗時準備的。我一個月常常就只拍那麼一次。從一開始把所有的點子都丟到概念板（mood board）上，然後組織一個最佳的攝影團隊，到選擇適合地點、道具器材等，全都要一手包辦。整個過程相當費時耗力，但絕對值得下這番功夫。別忘了攜帶化妝師和造型師，他們可以為你的作品錦上添花。我一向認為照片不是由攝影師一人製作出來的，而是由整個團隊一起按下最後的快門。

我發現，和一個團隊合作可以營造出一個互相包容、彼此相助的工作環境。這種環境下的團隊能開心工作，也較能拍出滿意的成果。

在攝影棚內攝影，可以把光線、道具掌握到最佳狀態，締造最佳環境，讓我能好好和模特兒工作。荷蘭頻雨，所以待在室內的確能減少突發狀況產生。我的攝影照明設備主要是兩到三顆的閃光燈，外加一個大型柔光罩。我喜歡一切從簡，因為我對新興科技沒什麼興趣。創意，才是我注重的焦點。我的主要原則便是專注在想法上，而不是工具上。

在網路上，我發現大家討論的內容有95%都在談工具。學會操作工具不過是個機械式的過程。工具任何人都可以學，了解基礎知識的確也很重要，但那不代表攝影師就能夠創造出有震撼力的作品。

遠在我按下快門以前，我的腦中早就描繪出照片的理想模樣，只是拍出來的實品鮮少能跟腦海中的想像一樣。讓你完全心滿意足的影像不常出現，總是有些東西可以更好。不過奇怪的是，我老是發現自己最喜歡的照片，不一定討觀賞者喜歡。

攝影技術要進步，就要從錯中學。評價很重要，讓朋友看看你的作品，尤其是新作品，並請他們說說自己的想法吧。

但最最重要的還是……享受攝影！

——彼得・坎普（Peter Kemp）

人物攝影

Nikon D200・Nikkor 18-200mm鏡頭@34mm・f/11・1/200秒・ISO 100

人生如此美好

這張照片是某日清晨，在漂亮的科托灣（蒙特內格羅的亞得里亞海域）拍的。這家人滿臉歡欣，在淺水灘上奔跑。他們不斷移動，我在旁等著他們移到好位置。人物在空間中的安排為照片帶來完美的諧和感。命名還有什麼難的——人生如此美好！

攝影師每次拿著照片給人看，大喊：「你看！」對方看了就會說：「我看過了。」我諸多作品都傳達著一樣的訊息，這張也是——人類的肢體語言是共通的，每個人都能了解。我們從人體動作看出不同的個性。就連剪影也有所不同，因為每個剪影都走向各自的命運。攝影師的任務，便是從肢體表情中找出故事，讓觀賞者在故事中看見自己與自己的命運。

你和攝影對象應該要保持親近。看看四周，因為你可能發現更有趣的事物。試著找到別人看不到的東西，並把它記錄下來。要是你拍的東西已經有好多人拍過了，就要尋找自己獨特的角度。把周遭其他細節連著主體一同拍攝下來吧，反正之後可以再裁剪。故事、構圖與內在表達遠比清晰度重要多了。亨利・卡提爾—布列松說過一句話，我銘記在心：「照片內容要靠節奏感來加強——也就是形狀和參數的關係。」在Photoshop裡，我只裁掉或塗掉照片中礙眼的部分，調整深淺以突顯主體。我的主要原則是：拍攝過程中所展現的熱情會延續到之後觀看照片的人身上。攝影就是能量轉移。

德拉岡・M・巴波維克
（Dragan M. Babovic）

1954年生，塞爾維亞人。職業是律師兼業餘攝影師。攝影是我長久以來最喜歡的休閒。作品出現在大街小巷，另獲得不少攝影比賽獎項。這張照片登在貝爾格勒各處的廣告看板上，替塞爾維亞的《ReFoto》攝影雜誌打廣告。

我把照片格式存成JPEG檔，用Photoshop CS5進行後製。我塗掉一些雜亂的元素，包括一艘船、一座小島、一顆頭，還有女生腿後面的噴泉。我把照片稍作裁切，讓焦點集中在人的身上，讓影像的內涵更為純淨。

Canon 5D Mark II · Canon EF 70-200mm f/2.8L USM鏡頭 · f/4 · 1/125秒 · ISO 100

卡蒂雅

5月某日，陰天。我看見這位美麗動人的少女沿街而走。她經過一道拱門，這時，幾朵白雲遮日，太陽在拱門上灑下一片柔和暖光。那當下真是美不勝收。

我們相識後，我說服她隔天跟我在此會面，進行拍攝。這個場景著實讓我印象深刻，我在心裡已經想好要怎麼拍卡蒂雅了。

這張人物像，我想以自然照明拍攝，所以我沒準備發電機、閃光燈與其他室內攝影器材，只帶了相機，和我最愛的Canon EF 70-200mm f/2.8L USM鏡頭。

隔天，我們在同一座拱門附近相會。今天仍是天氣陰，太陽偶爾才會從雲層後面探頭，我們得等待對的時刻。我明白攝影時機稍縱即逝，所以事先就設定好相機。我的設定是ISO 100，快門速度1/125秒，焦段100到200mm之間，光圈在f/4到f/8之間。我原先打算拍一張45度角的側臉照，之後再裁切。

我們等著對的時刻來臨，而當太陽現身的那幾分鐘，我設好光圈，稍微調整她的姿勢，在太陽再次消隱於雲後之前拍下10到20張照。天空最終還是下起雨來，但我很開心，因為我們把握時間拍到了一張絕佳的照片。

拍攝卡蒂雅時，我不僅想呈現她的自然美，也想呈現她的內心世界。這個女孩有著熠熠生光的雙眼，個性果敢、堅強且自重，但她同時也是擁有脆弱一面的女人。

在戶外實地攝影時，要避免直曝陽光。尋找光線柔和但仍明暗分明的地點。不要性急，尤其是和該模特兒第一次合作時，不要認為你可以立即完工。不過有時也會發生奇蹟就是了。像我們兩個根本就不熟識，能順利進行，大概是我們很投緣吧。如果模特兒非專業，你可以先稍微指導她，像是要怎麼站可以展露臀部線條等等。攝影期間也可以稍作調整。記得要不時讚美並鼓勵模特兒。

瓦樂莉・卡斯瑪索夫
（Valeriy Kasmasov）

我是來自俄羅斯的瓦樂莉・卡斯瑪索夫，現年33歲。愛好人物攝影、時尚攝影和廣告攝影。

我用Nikon Capture One調校對比度、白平衡和飽和度，其他後製皆是在Photoshop CS4作業。我點選「選取顏色」清除皮膚上的紅色陰影，再以修復筆刷略為修飾。接著我套用色相／飽和度調整圖層，將影像轉為黑白，並使用色階調整圖層提升影像亮度。我新增兩個圖層，用曲線調整圖層將一個調亮、一個調暗，然後以黑色遮色片修正。最後，我套用高反差濾鏡增加銳利度，並裁切影像，讓模特兒的一隻眼睛位在黃金分割點。

Canon 5D・Canon 28-70mm f/2.8鏡頭・f/10.0・1/160秒・ISO 100・RAW

蝶

攝影概念是受到一些國際知名的舞蹈攝影師啟發所產生。我認識一個芭蕾舞者,她答應擔任我的模特兒,還找到一件適合本照的白色婚紗。這次拍攝基本上就是要她不斷移動,一面跳出經典的舞蹈動作,一面擺動裙襬,增加動感。

我只拍下這麼一張,雖然我想要更突顯婚紗本身,不過我想這做為一張「獨立」照會好過系列照吧。.

我請模特兒不斷移動,把婚紗拋向不同方位,以全白的背景襯托。為了避免白色背景過於突出,我用兩盞棚燈由上往下打光,另外用一盞大型補光燈和長燈管打在模特兒身上,才達到我要的燈光效果。困難點在於要保留婚紗的質感,同時也要維持一片雪白的感覺。詳見照明設置圖。

還沒後製以前,我對影像就挺滿意的,但我在Photoshop實驗了不同色彩效果後,這張影像才真正讓我眼睛一亮!我不確定成品夠不夠特別,所以我先給幾個朋友看,他們都覺得這個影像比原先的「全白」版本還要出色,也更有震撼力。我現在不後悔了,把之前不斷浮現在腦海的純白版本拋諸腦後。這件啟示就是,不要害怕在後製階段大膽實驗。

在攝影過程中,要和模特兒建立良好關係,溝通也要精確,他／她才能明白你要他們做什麼。這也代表你需要事前做好規畫。

永遠要拍RAW檔——用JPEG檔是怎樣也製作不出這種影像的!

翰·安德列·埃森
(John Andre Asen)

拍攝這張照片的時候,我是全職攝影師,現在則全心投入青少年社工服務,把攝影做為平日嗜好。我盡可能從社工(以及四個孩子)之中抽出空檔,進行不同種類的攝影實驗。

最終成品是從RAW檔編輯而成,使用軟體為Capture One和Photoshop。

為了讓整體有「雪白感」,我使用曲線將舞者和婚紗去背。我也消除了舞者的胎記,還有飛到背上的衣帶。

我先拷貝一次圖層以進行後製,我在拷貝圖層上新增遮色片,將圖層模糊化(高斯模糊濾鏡,設定在16上下),接著在背景圖層套用反射漸層效果,增加一點視覺震撼。然後我再次拷貝這個圖層,一樣使用反射漸層工具,顏色選擇白色,但這次把不透明度設為30%。之後我回到模糊化的圖層,降低不透明度,添加亮光和雙色效果,我選用的色彩是紫色和橘色。

為了不讓婚紗某些部分變灰,我得將一部分加亮,才得以讓布料材質看起來一致。接著,我在模特兒背部增加一些對比,強化背部肌理。注意混合模式要設為「明度」(才不會造成顏色過度飽和)。

後製至此,模特兒的身體呈現橘／黃色,所以需要進行色彩調校,並降低飽和度。最後,我使用遮色片銳利化調整,將她的背部銳利化。

Nikon D300．Nikkor 12-14mm廣角鏡頭@12mm．f/5.6．1/30秒．偏光鏡．手持

Nikon D2X．Nikkor AF-S 28-70mm f/2.8鏡頭@70mm．f/13．1/160秒．ISO 200．RAW．三腳架

逃匿

這張照片花了好幾個月製作。我在迪士尼音樂廳的二樓還是三樓發現了這段廊道，並拍了一張照，但這顯然只能作為一個故事的背景。此後幾個月，我考慮各式各樣的點子，最後決定採用這個故事設定。

馬汀・葛雷姆
（Martin Gremm）
攝影師，居於美國。更多個人資訊與詳細作品集，請上網站：http://photography.martingremm.com。

攝影的各項安排差不多都在事前底定：何時拍攝，光線才不會直射金屬板；艾斯特的服裝、攜帶的包包（尤其是從素褐包中露出搶眼的紅白格紋包）、鞋子；要做出怎樣的動作；畫面如何佈置等等。我的目標是製作出我稱為「一格電影」的照片，也就是說，這張照片能邀請觀賞者一同激盪故事情節，想像在照片當刻之前發生什麼事，之後又會發生什麼事。

我讓畫面盡可能單純，取景極簡。我以手持相機拍攝，使用偏光鏡來控制金屬表面的亮度。沒有使用閃光燈。

艾斯特只練習了3、4次，就能在對的位置擺出預想的姿勢，但要在一切到位的時候抓準時機，通常才是最困難的部分。構圖元素非常簡單。故事設定所需的元素有監視攝影機、包包，還有艾斯特的動作，讓人眼自然隨著她的前進方向移動。剩下的只是要想辦法讓這些元素取得平衡。

拍攝構想是要讓觀賞者看了照片後，為這個場景創造故事。為了這個目的，我盡量一切從簡、直觀，讓觀賞者得以陷入自己的想像之中，而不是迷失在影像繁雜的細節當中。從網路及實體展覽獲得的反應來看，我似乎成功了。一般人多半先盯著照片一會，然後便開始侃侃而談，訴說他們認為的故事發展。

這類要在環境光下擺姿勢的攝影型態，一定要事先好好探勘場地。要確認自己知道作品需要何種光線，確認場地在拍攝時間可以使用，勘場時可以先拍幾張測試照。想清楚模特兒要穿什麼，衣物色彩和背景有什麼關係，風格和故事有什麼關聯。想好備案，要是事情出了差錯，才不會浪費大家的時間。

我總是拍攝RAW檔格式，之後用Photoshop CS3編輯，再另存為16-bit格式。我製作「一格電影」有幾個目標，一是影像不能PS過頭，二是重點要放在故事上。不幸的是，這張影像需要不少Photoshop後製處理。以下是簡略的後製項目：

1.消除汙點與類似的小雜點。

2.影像銳利化。

3.複製多張影像（模特兒艾斯特和其他部分分別處理，調整不透明度和各項數值，套用遮色片，以手繪邊緣，線條才不會僵硬）。

4.調整曲線。

5.色彩校正。

6.使用加深加亮工具，加強故事性，引導觀賞焦點。尤其要記得把很亮但不太重要的元素變暗。我在加深加亮圖層上使用的是不透明度1%的筆刷，雖然可能要花一輩子才塗得完，但慢工出細活，一層層疊出的明暗效果，和一般草率為之的醜陋PS照，就是天差地別。

7.透過對比和亮度調整圖層來營造邊暈效果，就不會留下明顯的斧鑿痕跡。

Nikon D2X・Sigma 28-70mm鏡頭・f/9・1/125秒・ISO 100

裸體攝影

這張照片是拍來當作一本攝影雜誌新一期的封面，其重點在於攝影師和模特兒的原始角色互換。照片中的復古相機——Glaflex, Inc., USA, 1919——讓照片更添時代感。舊時代的肥皂、長柄浴刷和裸體模特兒的「姣好」身材，觀賞者看了，想必會莞爾一笑吧。

我的模特兒拉法葉拉（Raffaella）和魯多克斯（RudoX）經美妝師杰堤·范佩爾特（Jetty van Pelt）巧手妝點，顯得更加美豔動人。所有道具都是我和模特兒運用想像力和各種人脈蒐集而來的。

這張照片是《裸體攝影》系列的三張之一。我使用兩顆閃光燈，一只柔光罩盡可能靠近男模特兒，以打造出某種老式的黃光。另一邊閃光燈罩著反射傘，置於拉法葉拉的正後方，讓她的頭髮和背面微微發光，並且替陰暗部位補光。

我的第一個構想是把「攝影師先生」（似乎掌有大多時間的主控權）和外表漂亮、負責擺pose的模特兒角色對換。因此照片中的「模特兒」變成掌鏡人，而不是原先的攝影師。其次，現在網路上常看到帶有性意味的粗俗照，我也想對此表達反對意見。

所以我才把這張照片命名為〈裸體攝影〉。希望我想創造故事性的意圖能讓觀賞者佇足，花點時間觀看照片，找尋隱藏其中的訊息。這樣照片獲得不少回應，從這些回應來看，我想大家都了解我想說的話。

創作這一類照片時，請跟一個團隊合作，並常保笑容。這需要整個團隊的努力。善加利用團隊的特質，別忘了創造影像的樂趣。我們團隊真的玩得很開心，一邊創作這些「愚蠢」畫面，一邊哈哈大笑。

彼得·坎普
（Peter Kemp）

自由攝影師，荷蘭人，喜歡在復古的氛圍中拍攝有故事性的照片，試圖在照片中營造神祕感和趣味性。我的攝影作品詳見：www.peterkemp.nl。

後製是使用Adobe Bridge和Adobe Photoshop CS4。我使用Wacom Intuous 3面板來加強膚色的深淺對比和衣物細節。沒做任何裁切，因為影像跟我腦中的構想如出一轍，構圖也分毫不差。這點是有可能辦到的，因為每個成員在拍攝前就已經知道我的想法了。我把各種點子鋪排在概念板上，並於拍攝日期前一週寄給模特兒和美妝師，所以他們完全曉得拍攝當天的任務為何。

Canon EOS 450D · Sigma 10-20mm f/4-5.6 EX DC HSM鏡頭@12mm · f/5 · 1/20秒 · ISO 400

烏鴉

一棟荒廢老屋，窗上的窗簾撕裂成片，地上的空酒瓶四散，牆上掛著古老的宗教畫作，一張過時的桌子獨立於房間中央——有什麼地方比這樣一棟廢屋，更能捕捉愛倫坡的小說氛圍，或是大衛林區電影的扭曲調性呢？

尋找新的攝影構想，也有一段時間了。我想嘗試不一樣的主題，走比較黑暗、詭譎的風格。這次的想法是盡量不靠Photoshop編輯，希望能在拍攝現場就捕捉到陰暗的氣氛。我總喜歡自我挑戰，要求自己不靠後製拍出很有感覺的照片，因為我相信Photoshop並非萬能。製作好照片的工夫，有時並不在於後製，而是能用相機捕捉主體的精髓，這是任何後製都無法相比的。

受到許多書籍和電影的啟發（其中之一是愛倫坡〈烏鴉〉這首詩），我下班後，開始驅車在鎮上和臨近村落繞繞，尋找最佳的拍攝地點。一開始我腦中想的是老工廠、森林、偏僻的水井、玉米田等等。後來我才突然注意到，路邊佇立著這一排荒廢已久的老屋。

我好不容易取得一個幾可亂真的烏鴉玩偶，然後再請我的姪子相助，我們前往其中一棟老屋，準備重現烏鴉和愛倫坡之間的對話。我們先在那待了一會，等太陽緩緩落下，光線夠柔和為止。現場一切條件都很完美，根本不需要仰賴Photoshop大師。

但不幸的是，只要是數位攝影，就一定要經過編輯。我想我之所以不喜歡後製，是因為我一直都是用底片拍照，當你習慣了這種「傳統作風」，就不知道有什麼好後製的。照片好壞與否，全看你按下快門那一剎那的表現，這才是真工夫。因此我對這張成品更加滿意了。

我也必須感謝我的姪子鼎力相助，他不僅擔任照片模特兒，還協助我完成這篇教學文。

靈感就是關鍵。我試著從各種事物汲取靈感：書籍、電影，還有最重要的音樂。我很不會給其他攝影師意見，因為每個人都風格獨具，擁有自己的一套攝影法則。我想每個人都該用自己喜歡的方式攝影，不要在乎其他人的秘訣、建議和評語，畢竟到頭來，如果攝影師本身對照片不滿意，那麼其他人大概也不會。

馬力歐・葛羅班斯基
（Mario Grobenski）

1967年生，克羅埃西亞人。一生奉獻給音樂和攝影，因此我也總想將兩種藝術結合在一起。多年來我和我的忠誠好友Minolta相機合作，在家親手沖洗自己的黑白底片。

我使用Photoscape後製照片，但我盡可能少編輯，只進行最小量必要的修正。首先，我使用漸層色調功能，把影像變暗。影像本身已經是暗調，但我想要讓照片邊緣更暗沉，凸顯中間的牆面（這裡的色彩和紋理較為豐富），同時把焦點集中在模特兒和烏鴉玩偶身上。

其次，為了提高彩度，我套用Provia低感光底片效果。因為先前把照片加暗了一點，所以我覺得有必要把前面遺失的彩度補回來。

以上就是我在Photoscape所做的後製。

在Photoshop裡，我調整曲線，看看照片多暗（亮）比較好。之前加暗的只有邊緣部分，但這個步驟所要調整的是影像的整體亮度，不是部分區域而已。

後製的最後一步，是將影像稍作銳利化，這樣便能上傳到網路上了。

艾瑪與克里斯

有個網站叫作weeklyshot.org，我是會員，這個網站每個禮拜都會有一個主題，也可以說是「作業」。去年8月某週的主題是「地平面」。

主題說明如下：「各位，這一次要大家不怕骯髒，在地上打滾，一起用昆蟲的視角看世界吧。」

我決定到「鮑伯的大男孩」餐廳去。那家店離我工作地點很近，每個禮拜都會舉辦一次經典車款秀，我曾經好幾度到那裡進行攝影，以低角拍攝汽車車頭的閃亮護罩和保險桿。但這次是要整個低到「地平面」，所以我得尋找其他拍攝方式，我才不要趴在地上，用屁股面對喧囂的餐廳停車場，面對來往的人潮和大聲催油門的車輛。

要彎到地平面的高度需要高超的「技巧」。於是我借用了拍攝影片有時會用到的技巧。我將D90相機架到我的單腳架上，並接上遙控快門線。接著我把腳架鬆開至全長，大約3呎左右，然後上下顛倒過來，改用腳支撐相機。我把快門線纏到腳架上，這樣觸發鈕就變到顛倒過來的腳架「頂端」了。

接下來就可以四處移動了，我用鞋頭當作腳架的「球型雲台」，用手操控腳架「頂端」，調整相機鏡頭的方向。我試著靠想像來構圖，在腦中模擬相機／鏡頭延伸到拍攝主體的角度。我會按下快門鈕，速拍幾張照，然後快速把腳架拉正，檢視拍攝成果。完全是嘗試錯誤的作法，我知道，但還是好玩極了！這張的效果就很讚，我個人這麼覺得。想想我當下是多麼手忙腳亂，連觀景窗、LCD螢幕看都不能看，就得立即拍攝，能得到這樣的成果，我已經很滿意了。

我想用照片傳達什麼訊息呢？一言以蔽之：「好萊塢！」就是這麼一張好玩的照，關於兩個有趣的人和一台好車。

顯然觀賞者對照片也同樣滿意。這張照片不僅在weeklyshot網站上得到一顆星、登上首頁，也發布到1x.com網站上。對我這種淺玩攝影的人來說，實在是莫大的殊榮！

克萊德・賓莫
（Clyde Beamer）

我從年輕時就開始攝影了，我父母總是隨身攜帶相機，常常到處拍照。70年代晚期，我在外漂流了將近6個月的時間，後來在加州太浩湖定居了3年。從那時開始，我就很喜愛浪漫夕景和自然風光，至今始終不變。

這張照片根本沒什麼後製，呃，把照片上下180度旋轉過來這項不算的話。我拍攝的是RAW檔，所以用Photoshop Lightroom軟體轉檔。我有稍微裁切照片啦，我把存在D90裡面的檔案載入LR，都是很基本的檔案。從很多留言可以看出其他人以為我把飽和度調得太誇張了。實情是，那台車真的非常紅，當天下午的天空也非常藍。我完全不記得自己有調高飽和度過。

靜物攝影

靜物攝影是攝影界另一個特殊類型。我們常能看到商業攝影利用靜物影像打廣告；但另一方面，靜物攝影也是藝術作品，表現出不同元素的構圖美感。靜物照片中的物體是無生命／靜態的，拍攝場景則千變萬化，從桌面的簡單擺設到龐大的背景設置皆有。

靜物攝影中最重要的要素不外乎是點子、概念、擺設與照明配置。攝影師得以在這些面向中發揮他的各項才華：利用構圖與擺設，創作出一幅「會說話」的影像，利用優良技術，創造出光線良好、清晰俐落的影像。

要得到吸引人目光的成品，擺設地點就要選擇乾淨的平面，調性一致的背景，將觀賞者的雙眼引導到拍攝主體上。背景與表面的色彩與亮度要如何選定，主要是看主體的色彩與亮度為何，再依其搭配。

你可以使用自然光做為照明光源，有些攝影師偏好「單一光源」的配置，但通常我們還是會使用一種以上的人工照明器材。熟悉不同光源的基本操作技巧有助於避免不要的效果，如反射、影子、亮度和色相不均等等，攝影師若想要營造出正確的畫面與視覺效果，光線的角色就非常重要。能將光線操作得宜，代表你技術不差。

要進一步提升影像的震撼力，就要看攝影師有多少創意了。你可以使用其他道具器材來為畫面增色，比方說，你可以自製同色調的背景或平面，或是加入鏡子、布料等等不同裝飾。

有時候，如果拍攝的是花卉或水果，這樣的靜物攝影會不禁讓人聯想起昔日繪畫大師的名作，不過善加利用現代技術的話，也能展現讓人驚艷的創意與想法。

以下例作將會一一呈現藝術創作的美感與想像歷程。

——克勞斯-彼得‧庫比克（Klaus-Peter Kubik）

靜物攝影

Canon EOS 40D · Canon EF-S10-22mm f/3.5-4.5 USM鏡頭@22mm · f/8.0 · 1/250秒 · ISO 100 · RAW

Canon Speedlite 430EX閃光燈 · 三腳架

加糖嗎？

有天，我在網路上瀏覽一個網站中的攝影作品，看到一張草莓灑上砂糖的照片，於是便有了拍攝這張照片的想法。我想要創作出一幅偏暗沉、黑白的影像，所以就想說，把砂糖倒進白色咖啡杯，以黑色的背景襯托，應該是不錯的主意。拍攝場景——由我的餐桌和黑色桌布組成——幾分鐘內就擺設完畢，一切準備就緒。

本照片是由三張影像合成的。第一張重點在咖啡杯身上，我用離機閃光燈和OC-E3離閃線，試驗了幾種不同的照明效果。最後，我把閃光燈倒過來，拿到杯子後面，直接對著碟子打光，才創造出有趣的光照。

第二張影像要拍的是砂糖倒進杯子的畫面。我想拍下顆粒分明的糖晶，所以我使用閃光燈來凝結瞬間畫面。閃光燈是放在桌上，杯子的右後方（照片之外）。經過幾次嘗試後，我終於能在砂糖上打出漂亮的光，我拿著湯匙的手也清晰可見。這項任務可不容易達成，因為我必須先以手動對焦，把相機焦點對到我之後倒糖的位置，才有辦法拍攝。

然後我又靈光一閃，想在杯中加入一縷飄起的熱氣。這主意爛透了，因為我在杯裡倒了熱水，拍下好多張，卻沒有一張達到滿意的效果，根本就看不到熱氣的蹤影。

後來，我在電腦上瀏覽照片時，我發現幾張以前拍攝的圖片，拍的是火柴的燃煙。於是我決定用其中一張的火柴煙來代替熱氣。

我能給大家的建議是，第一，在攝影前先制訂計畫或構想攝影概念。你腦中應該要有想要創作的影像藍圖，而不是隨興拍下好幾百張沒用的照片。第二，要有耐心。事情若進行得不順利，不要放棄。很多傑出作品都要消耗很多時間（與意志力）才逐步成形。此外，多嘗試幾種不同的設定配置。拍照就是要好玩啊！

帕斯卡‧穆勒
（Pascal Müller）

我叫帕斯卡‧穆勒，現年36歲，住在德國波鴻。我對攝影一直很有興趣，但直到2008年買了第一台數位單眼相機（Canon EOS 40D），才真正開始著迷其中。在那之後，我讀了很多相關書籍，學到更多攝影與影像處理的知識。

我用Photoshop CS5來後製影像。首先是在Adobe Camera RAW中微調曝光度和對比，並消除雜訊，之後載到Photoshop裡，把光線有趣的杯子影像設為背景圖層。第二個圖層是倒糖影像，我把光線平淡的杯子遮掉，所以圖層中只看到得到砂糖和拿著湯匙的手。背景圖層中本來會看到杯子後面的閃光燈，我也用圖層遮色片遮掉了。在上層我插入一個不透明度70%的黑色圖層，外加圖層遮色片，設成色彩增值模式，用此來加深影像某些部分（手掌、部分餐桌和背景）。然後我把火柴煙／熱氣圖層放到其他三張圖層上，使用任意變形功能調整形狀，並拷貝一層副本。我選取高斯模糊濾鏡將其中一個圖層柔化，因為原本的煙太銳利了。此兩個圖層都設成濾色混合模式，不透明度調到35到40%。

最後我插入黑白調整圖層，不透明度80%，但手掌的部分用圖層遮色片蓋住，這樣除了手掌以外，影像其他部分就都是黑白色調了。

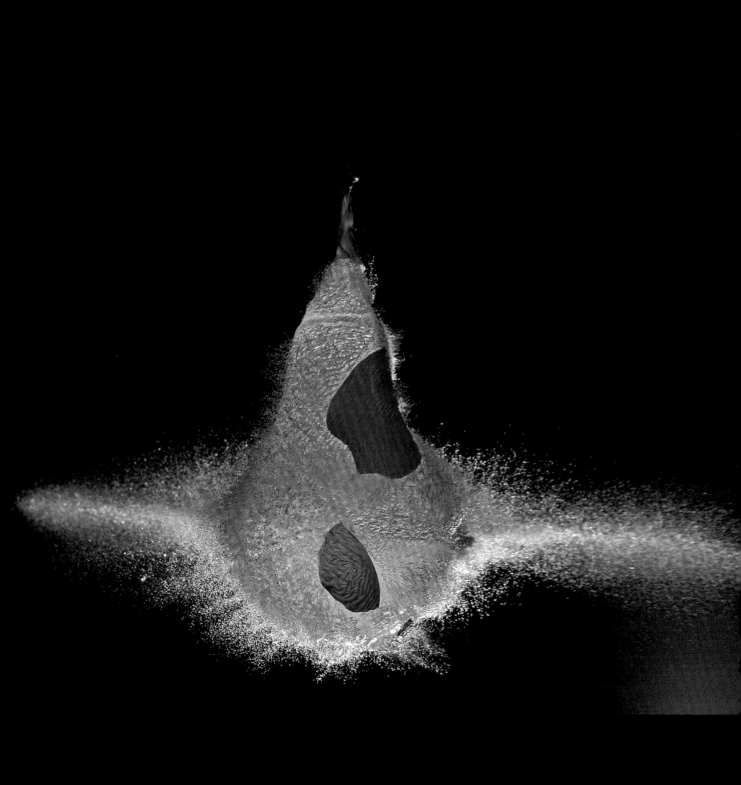

Canon 300D · 75mm鏡頭 · f/4.5 · B快門 · ISO 200
閃光燈：Sigma 500DG super

水球

那一陣子，我在進行高速攝影實驗，拍下空氣槍射擊不同物體的瞬間爆破畫面。有次，我在一個荷蘭攝影論壇和別人討論，產生了拍攝水球的想法。

這張照片是天黑時在我的花園照的。整個畫面都經過仔細設計與計時。為了觸發扳機，我在槍管前方裝上一個光電閘。

當子彈衝過光束，就會觸發一個延時裝置，經過一段時間後（時間可自行調整），閃光燈便會亮起。相機快門開啟5秒鐘，直到空氣槍發射。進入相機的只有閃光燈亮的光線。

為了校準全部的設定，我先用紙張來進行試拍，看清楚閃光燈出力點是否過快（紙張沒破）或過慢（紙張破掉）。經過幾次測試後，延遲時間可以精準到閃光燈亮起的瞬間，子彈才剛穿破紙張表面。下一步，便是將紙張換成水球。

一顆閃光燈放在水球後方，以打出逆光效果，這顆閃光燈直接以延時裝置觸發。逆光效果是為了讓水發光，加強壯觀的效果。另一顆閃光燈則作為閃光感應器，放在水球前面，直接打光在水球上。這顆閃光燈的出力強度設得比逆光閃光燈弱，只有1/64，大約是1/10000秒。

關於高速攝影，掌控才是一切。如果你要安排數個事件在同一時間發生，時間點就不能只碰運氣，如果你沒法全部一手掌握，是永遠不可能拍出你想要的照片的。所以電子計時絕對必要。

另一個訣竅是利用逆光照明來替玻璃、液體之類的透明物體打光。

雷克斯‧奧古斯汀
（Lex Augusteijn）
我的專業是電機工程與電腦科學，這個技術背景不僅幫助我破解韌體與拍攝高速攝影，也幫助我使用偏光鏡拍攝水晶，照片詳見我的網站：www.lex-augusteijn.nl。

Photoshop後製僅限於大小裁切、色階校正與雜訊消除。

架在空氣槍前面的光電閘

自製計時器，電路參照
www.hiviz.com

Olympus E-330・Sigma 150mm微距鏡頭・f/22・5秒・ISO 100

削

我想拍一張彩色鉛筆的鏡射靜物照，已經想了好長一段時間，但一直都沒有必要、適當的裝備。有天我終於成功彙集所需的材料，便躍躍欲試，想將我腦中的擺設畫面付諸實踐。

但在那之前，我得先花一些時間了解靜物攝影所需的各種技術。我主要是看看別人的照片，詢問他人那些效果要如何創造出來，或是自行查閱相關書籍。

我腦中是想把彩色鉛筆置於鏡面上，以營造出鏡射的畫面，但我發現玻璃和鏡子都不是適當的素材。我想要的畫面是，一邊是黑色背景，另一邊是平面。如果用玻璃或鏡子，就會造成不必要的雙層反射，失去黑色背景。所以我決定訂購一塊黑色壓克力板做為鏡面。我把壓克力板放進一個方塊盒中，方塊盒是黑色木製的，這樣整個場景的側邊、平面與背景就會是一片漆黑，開口的那面朝前。

我把彩色鉛筆削成不同長度，這時，我注意到削下來的木屑都捲成可愛的形狀，所以我決定物盡其用，擺到鉛筆旁邊，並把顏色次序顛倒過來。我也沒浪費掉落的鉛筆粉，收集成一堆堆放到木屑旁。這些準備可不容易，因為你的手要很穩，才把能鉛筆穩穩放好，而且還不能把鉛筆粉弄成髒髒的一片。我記得我花了一陣子才完成這些擺設。

這是以單拍模式拍攝，不過我運用不同的相機和照明設定，多拍了20多張。

其中一個光源是1000W的鹵素聚光燈，對著房間的白天花板打光。第二個光源（75W 6400K的日光燈）擺在邊邊，對著鉛筆區打光；這個光源裝有柔光罩，讓光線更加柔和，且能避免反射問題。

我希望這樣前所未見的設置能讓觀賞者覺得新奇有趣。影像一發布到網站上，便廣受好評，還得到一場攝影競賽的第三名。

克勞斯-彼得・庫比克
（Klaus-Peter Kubik）

我從70年代晚期就對攝影有興趣了，現在有了數位攝影及電腦化後製軟體，更豐富了攝影的可能，讓我更加深深栽進攝影的世界。

最後是以Paint Shop Pro軟體來進行後製。

影像稍微裁剪一下，把背景的黑色和平面的黑色調和在一起。我在黑色鏡面上花了最多工夫，用仿製工具一點一點把上面的灰塵顆粒消掉。然後將影像銳利化。

Canon 50D・Canon 50mm f/1.4鏡頭・f/5・1/200秒・ISO 800

下棋

會想創作出這樣的影像，其實跟我爸有關。他是一個非常棒的棋手，所以我就有了這樣的點子。

整個布景在腦中擱了好幾個禮拜，卻遲遲找不到照片需要的縮小版棋子，跑了很多家商店都沒有在賣，最後終於從別人那借到了。

我的整個布景設在沙發上，背景是用一塊白布蓋在椅背上，並先把小桌子擺好。我使用兩盞燈，一盞在布景前，一盞在布景左側。後方則透著額外的室內光。這些光線非常重要，因為在我家裡日光照不進來，只有外頭的光非常強的時候，才有辦法拍照。

有時候我會在身後架一張大的反光板，放在椅子上。

我沒有使用腳架，因為小動物一直動來動去，直接手持相機比較實在。也因為如此，我得用高ISO值（800）拍攝。

最後，我在兩顆黑棋上塗了一些果醬（一隻老鼠拿一顆），然後把老鼠放到桌子兩邊。牠們同時抓住棋子——說時遲那時快，桌子和所有棋子都翻了過來，整個布景便毀於一旦。我得動作快才行！同樣的情形不斷發生，所以我得一直重頭來過，根本不記得我布景重擺了幾次，才拍到那麼一張成功的照片。

我喜歡讓生活多一點幽默。世界上已經充滿太多悲慘的事，我希望能用照片帶給大家笑容。

可以思考的事：選擇你真心喜歡的拍攝主體，這樣照片自然會拍得好看。

相機要在拍照前先設定好。

我是個著重創意大於技術的人，但多了解一點攝影的技術還是很重要的，所以我也讀了不少相關書籍。

艾倫・范狄倫
（Ellen van Deelen）

我住在荷蘭，除了音樂、繪畫和素描以外，最喜歡的就是攝影了。

我不時會販售照片，賺些小錢，最近也有出版社邀約，提供出版攝影集的機會。

這張照片是單拍而成，沒有混合兩張或多張圖層。我只用了Photoshop CS3來將影像銳利化、調整色階及裁切大小，沒必要進行更多調校。

Canon XTi．Canon 50mm EF鏡頭f/1.8．f/16．1/160秒．ISO 100．RAW
Bowen頻閃光燈及無線遙控觸發器

燃燒

我看了不少攝影師捕捉火柴燃燒的創意照片，其中很多是微距拍攝火柴頭，有些則聚焦在燃起的煙上。這讓我也想試拍燃燒的火柴看看。我有個靈感，我想捕捉火焰順著一排火柴延燒，逐一點燃下一根火柴的畫面。

這張照片是在咖啡桌上拍的，黑色背景，右邊架了一顆閃光燈，距離差不多3呎（90公分），大約45度角。相機架在腳架上，置於火柴正前方。黑色背景大約在火柴後方18吋（46公分），距離遠一點，避免火柴和閃光燈照射太多光到背景上。這也是我讓閃光燈成45度角照向火柴的主要原因。我將相機設為手動模式，快門1/160秒，光圈f/16，ISO值100。

光圈之所以設這麼小，是因為我無法把閃光燈出力再降得更低。（你也可以使用減光鏡。）我理想的閃光燈是出力極低的Speelight型號。

火柴的排列方式是：一頭朝上、一頭朝下排成一列，上下各11根，最後用膠帶從中纏住固定。將火柴以相反方向擺放，是為了讓每根火柴之間都能有一根火柴的間距。拍攝時，再用長尾夾把火柴立起來。

我從左邊的火柴點起，火焰燒到隔壁那根也沒關係。很多照片都是在燃燒的時候拍下來的。一列火柴都燒完之後，再上下翻轉過來，使用另一列繼續拍攝。

我前後試了20次，才拍到一些滿意的照片，可以用來後製處理。

經過激烈的競爭後，這張照片打敗了其他6張候選，成為最後贏家。會選這張參賽是因為我喜歡火焰傾斜的形狀，也覺得半燃的火柴立在正中央，很引人注目。

厄爾・瓊斯
（Earl Jones）

自從12歲得到第一台單眼反光相機，攝影就成了我的興趣。我開始替高中畢業紀念冊和本地一家騎術協會拍照。高中畢業後，我有一陣子沒碰攝影，因為我不是很喜歡沖洗照片的過程。直到數位相機發展開來，我才正式重拾攝影。

2007年，我買了第一台數位單眼，再次燃起對攝影的熱情。數位攝影操作靈活，更激發了我實驗的精神。我喜歡拍攝許多類型的照片，包括風景、人像、建築、街頭和夜間攝影。我對藝術攝影、微距攝影、靜物攝影和抽象概念攝影特別有興趣。

我使用Photoshop CS2來進行後製。首先我把最有意思的照片選出來。然後決定裁切影像，調整構圖。再來我將影像銳利化，執行對比／亮度調整，最後是色階調整。原本影像中的煙比較清楚，但我覺得有點礙眼，所以使用色階調整，讓畫面乾淨一點。

街頭攝影

街頭攝影即是以圖像記錄、匯集我們周遭都會生活的珍貴片刻。每個分秒、每個場景、每個身於其中的人物都不會重複。以風景攝影為例，場景大多是靜態的，只有光線和天氣會有巨大變化。街頭攝影同樣要面對光線和天氣變因，但最大的變因還是場景中不斷變換的人物和道具。人物來來去去，和四周環境的互動也有所不同，讓照片生動活潑。我們拍出來的最終成品，不只是取決於當下的景況，也要看身為攝影師的你如何和畫面互動；切實來說，就是你如何觀看眼下鋪展的景況。攝影師同樣是場景中的人物。你需要融入其中。

無論你何時走上街頭，處處都是拍照時機。要說最大的阻礙是什麼，就屬笨重的相機和一大堆不同的鏡頭吧。攜帶太多器材不是個好主意。你需要帶的是一台相機，一顆定焦鏡頭或是中等變焦鏡頭，把其他東西留在家裡吧。拍攝街頭照，我最愛用有效焦距為24-120mm的鏡頭。許多貨真價實的街頭攝影傑作，都是以連動測距相機、一顆定焦鏡頭（比方說，有效焦距是35-50mm）所拍成。只要你限制自己攜帶最少量的器材，就更能專注於周身鋪展開來的場景。要是你把時間花在更換鏡頭上，你的雙眼就會錯過許多良機，所以還是輕簡上路吧。

很會評論時事的「社論家」或是很會說故事的人，都應該能成為優秀的街頭攝影師。照片本身需要有些故事性，不需要諸多額外解釋。或許標題還可以畫龍點睛，但照片應該要能不言自明。所以說，照片就像是圖像化的社論、圖像化的論文，表達了攝影師眼見的觀點。照片要有能一把抓住觀賞者目光的能力，教他們駐足停留，和照片進行心靈交流。觀賞者不僅要用眼觀看，也要用心領悟。亨利・卡提爾—布列松談到這種攝影類型時，曾提出「決定性的瞬間」的重要。同樣的場景，早一分或晚一分，就會錯失決定性的瞬間。決定性的瞬間能讓觀賞者一看到照片，便不禁發出「哇」的讚嘆聲。攝影師本人必須和場景有情感上的交流，才有辦法將同樣的感受傳達到觀賞者心中。因此，請打從內心與攝影主體產生連結，跟著感覺走，不要老是靠邏輯分析；拍攝時機，盡在瞬間。

拍攝街道最棒的地方，在於驚奇不斷，讓你時時充滿幹勁。此外，街上也可以認識很多友善的人。記得《阿甘正傳》裡有句台詞這麼說嗎：「人生就像一盒巧克力，你永遠不知道下一顆是什麼滋味。」嗯……街頭攝影差不多也是這麼回事。走出去闖一闖吧。

——寇馬・渥克（Colmar Wocke）

街頭攝影

Nikon D700 · 80-200mm f/2.8鏡頭 · f/5.6 · 1/1250秒 · ISO 200

小大人

照片是在小聯盟棒球賽現場拍的，這個小男孩在兩個工具間前面走動。標題還滿適合這張影像的吧，我想。本來還有其他構想：「當男人變成男孩」、「警長大人」，最後由最精簡的勝出。

時間稍微往前拉，那時的想法已經有了雛型，只是還不明確。其實一張靜態照也行，但我想要等待更佳時機，看看他在工具間的背景前，會有什麼其他舉動。我幾分鐘前才剛拍完其他主體，我確定我的曝光、快門和測光都設定無誤。先是那頂牛仔帽，然後是男孩行走時的神態、雙手擺動的方式、邊走邊盯著腳看的模樣，我便明白，這些就是決定性的瞬間。說實話，所有男孩都有成為男人的一天，也有些男人永遠像個男孩一樣。

總而言之，我相信這張照片的主旨，已經透過構圖與後製處理傳達出來了。最後轉為黑白，則讓影像更為完整。暗部與亮部的對比將細節保留下來，這些細節可能會轉移故事焦點，也可能為故事增色；我的目標當然是後者。

一些大方向的建議：使用Photoshop Lightroom（或其他影像處理軟體）來處理檔案格式及檔案備份，也可以運用不同後製技術，快速預覽影像的可能面貌。建立出一套工作流程，能讓操作更有條理：將數位影像從來源媒體載入影像管理軟體，再載入影像處理軟體，最終輸出。

拍攝時，就到街上晃晃，跟路人聊聊，尋找少有人經過的地方或空間，讓自己驚奇一下吧。

法蘭西斯·馬各斯
（Francis Marquez）

我是菲律賓人，現在永久定居於美國紐澤西。攝影是隨著我的孩子出生，一同進入我的生命當中。一切都從我爸爸開始，他是個藝術家。

我將影像RAW檔載入Photoshop Lightroom，重新命名，先檢查影像角度正不正，然後套用相機調控檔，再進行鏡頭校正，檢查整體曝光度。

接著再到Photoshop CS5，拷貝第一圖層，在副本上新增顏色快調銳利化濾鏡，並將混合模式設為柔光。銳利化的強度是調成2像素。我再將銳利化圖層拷貝兩個副本，命名為副本1與副本2。我將副本2去除飽和度，選擇柔光混合模式，這樣能加強彩色影像的對比度。調校滿意後，便將所有圖層合併，再使用色相／飽和度調整圖層去除整張影像的飽和度。我先前沒有改變原影像的色彩，所以一次把飽和度歸零是很安全的做法。

我接著新增圖層，用灰色填滿，然後不斷切換加深和加亮工具，調整明暗——由此可以看出我多想呈現出木頭的紋理與照片多處的陰影。最後我再新增一個圖層，選取色階，把暗部加深，讓亮部更加突出，改善整體影像的效果。之後把所有圖層合併，進行最後一次銳利化，便將檔案輸出。

好奇心

這張照片是在印尼西爪哇省的茂物拍的。那一次到茂物去，經過一棟正在修繕的清真寺，便看見這位好奇的老先生，從一扇窗戶裡往外窺視。

我最近正在學習拍攝人像等以人為主體的攝影。我認為這種攝影類型能道出一個人的生命和靈魂。當我看見這位老先生，便決定走進清真寺，在裡面替他拍一張人像，好在他人很好心，同意讓我拍照，事後我也跟他簡短聊了一下。

我望進觀景窗時，看見老人臉上的自然光，覺得妙不可言；他雙眼所透露的情緒與性格，更是讓我驚嘆連連。我覺得這真是難得的經驗。

那天下午陰沉多雲，日光不足是主要面臨的問題。所以我立刻變更設定，將ISO值調到1250，以彌補自然光的不足。我並不擔心高ISO值會造成的雜訊，因為我知道D700機種的降噪功能非常強。事實上，就算雜訊有點多也無妨，因為我要把照片轉成黑白，雜訊反而會增加戲劇效果。

總而言之，我想我為老先生拍了一張不錯的人像。黑白效果也為人像增加了一些特色。

要拍攝這種照片，我的建議是：無論到哪出遊，都要隨身攜帶相機，因為隨時隨地都可能出現美好的拍攝時機。

要拍出好看的人像，我認為和你要拍攝的人物交談會有所幫助，就算是短暫的閒聊也好，因為對方跟你熟了以後，在鏡頭面前也會比較自在。或許在某些狀況下，比如說像我這次，你可以先拍攝，以免錯失大好時機，之後再和對方攀談。

伊凡·普拉塔瑪·盧狄賈
（Evan Pratama Ludirdja）

我來自印尼雅加達。大約兩年前，我買了我第一台DSLR，拍攝在歐洲的度假生活，從此開始迷上攝影。

對我來說，攝影是表達熱情的方法，是一道簡單有效的出口，帶我逃離枯燥繁忙的日常生活。我喜愛所有攝影類型，每種類型都有其獨特與困難之處。

我用Nikon ViewNX軟體將RAW檔影像轉換成JPEG格式。在轉成黑白照前，我稍微增加了影像銳利度。我使用Photoshop CS3中的Silver Efex Pro增效模組來轉換黑白影像。我選取模組中的紋理面板，稍微提升紋理，凸顯老先生的人像細節。最後將影像略做裁切。

躲雨去

丹‧狄金
（Dan Deakin）
攝影師，居於英國諾丁罕。

我的住處靠近市中心，當時看見一大片雷雨雲慢慢凝聚成形，期待會有閃電帶來的強烈光亮，便立即衝進城，想要使用腳架拍攝建築，可能的話希望能取得一些長曝影像。結果一道閃電也沒有，反倒是在幾分鐘內下起了傾盆大雨，雨勢是我在英國有記憶以來數一數二大的。

我肖想這樣一張影像已經有好些日子了，所以我決定改變方向。我裝上一顆24-70mm鏡頭，盡可能用一把似乎輕彈可破的雨傘遮住。既然要用一手撐傘，就代表我只能用一手拍攝，根本沒辦法調焦，或是變更相機設定。我試拍幾張廣角隨照，雖然主體表現很棒，卻抓不太住驟雨的影像。我把焦距調到70mm，這次豪雨的影像比較清晰了。當時我剛從暗巷走出來，ISO值在2200，使用光圈先決模式，光圈f/2.8。我的單手拍攝技術還不到家，機型／鏡頭又那麼重，所以快門速度必須提高才行。我也讓相機自動對焦，我一般不會這麼做，但在現況下這樣比較方便。現在想想，我會把ISO值調低一點，以增加畫質。雖說如此，D700的降噪性能真的太高強，這不會構成什麼大問題，對黑白影像來說更是沒影響。

當時天氣狀況極糟，我大部分的照片（包括這張）都是靠直覺拍下的，也就是說，我沒有時間構圖，也沒有機會選取相機設定。這時，有個男人從我身後跑進畫面中，我馬上重新構圖。不知哪來的運氣，這張照片拍到他奔跑時停在半空的那一瞬。右邊的電話亭也恰巧入鏡，我沒有裁切掉，因為它為影像創造出景深。有軌電車則作為引導線，將觀賞者目光導向主人翁身上。我都不確定有多少成分是運氣、多少成分是直覺了。但通常來說，直覺拍攝的作品是最棒的。

一般人在雨中淋成落湯雞時，是不會去注意一張雨傘下躲著一個攝影師的。我就站在人群身旁，偷拍他們的照片，而他們渾然不覺。

這類影像拍攝有1、2個小秘訣：用長焦鏡頭，用鏡頭遮光罩。

我用Photoshop Lightroom將RAW檔轉換成黑白影像。我使用的是「黑白混合」工具，用法就跟Photoshop的「色版混合器」一樣。接著我在Photoshop選取曲線調整圖層，調整影像不同區域的曲線。我也使用曲線來加亮某些區域的雨滴。

咖啡

這張照片是一次OneXposure（譯註：即1x.com前身）在倫敦舉辦出遊時拍的。我們享用完英式傳統早餐，往國家藝廊走去時，便看見這個人，他大辣辣地靠在入口的牆邊，倚牆而坐！

我問他是否能替他拍照，他同意了。我花了一些時間，一面和他閒聊，一面拍下不少照片，這是最好的一張。我向他道謝，並給他幾張英鎊，足以讓他多買幾杯咖啡，消磨當天的時光了。

對我而言，這張影像的成功之處，在於咖啡杯潔白硬挺的杯面及男人邋遢蓬亂的外表，兩者之間的對比能拿捏得宜。要達成這個目標，照片中的各種紋理質地得彰顯出來。我對成果非常滿意，在OneXposure網站上也頗受好評，如今這是我最喜歡的照片之一。

這類照片的拍攝重點，就我來看，便是要確保最後的對比效果正確，能帶出和咖啡杯材質迥異的各種質地。除此之外，這不純粹是拍照的動作而已——攝影必須源自和主體的互動。從頭簡述一次：詢問拍攝主體是否同意拍攝，尊重他們的回應。後製影像時要讓人物和咖啡杯之間的對比鮮明且平衡。盡量讓主體突出於背景的牆／周遭環境。

寇馬・渥克
（Colmar Wocke）

我自1968年左右起便攝影至今，當時拿的還是Diana塑膠相機。我從學生時期就很喜歡在街上拍照，街頭攝影帶來許許多多的驚奇。

後製大多在Photoshop Lightroom上進行。我先選擇「一般」選項中的「微調」作為影像基調，再把影像轉換成黑白照。由於我要讓咖啡杯硬挺潔淨的材質成為亮點，所以我選取「清晰度」，調為100%，套用到整個影像上。原先相機是對著灰牆測光，現在曝光度也需要提高。我把男人的手加深一點，以凸顯指甲的質感。我也將他夾克的某些部分加亮——磨損的線頭、鈕扣等等，也是為了凸顯質感。我將照片銳利化（滑桿調到80），並套用一點點邊暈效果，讓男人變成視覺中心焦點。最後，我把黑白照染上一些咖啡色調，就是要帶出咖啡的感覺。

地鐵音樂家

今年春天我到巴黎開會，必須從旅館搭地鐵前往開會地點。巴黎的天氣和煦愜意，到處都人山人海。我發現地鐵站和車廂裡面，都有很多街頭藝人在彈奏音樂。

我過去學到的一件事，就是要隨身攜帶相機，因為你永遠不知道何時會冒出一個絕佳的攝影時機。這次的情況就是如此。

進行街頭攝影時，事情通常發生得很快，不盡然有時間可以調整相機設定。你一旦埋頭相機之中，關鍵時刻常常就這麼過去了。所以當我在街上尋找街景時，我通常把相機設在光圈先決模式，並使用大型光圈，這樣我能確保拍攝主體的影像夠清晰，也能在剩下場景部分營造出散景效果（背景模糊化）我把ISO值設為自動模式，因為我的全片幅相機性能極佳，即使在高ISO值下，也能捕捉低雜訊的精彩影像。

照片中，音樂家是地鐵車廂的焦點所在，這樣的構圖真是完美。周遭的乘客環繞著他，各自陷入自己的思緒裡，做自己的事情，讓這張影像生動了起來：浪漫的情侶聆聽著他的樂曲，扶手桿旁的男人一臉尷尬，戴著頭戴式耳機的男生正在玩手機，正前方的女性望向鏡頭之外的景物……。我需要做的，只是將這一刻凝結起來。

這類街頭隨拍的秘訣，就是要隨時準備好相機。我上街拍攝，鏡頭蓋永遠是開的。如果你要轉移陣地，走到採光不同的場所，記得要檢查曝光設定。試著先想像出你想拍攝的場景，這樣就能事先在腦中構圖完畢。

這幅影像的目的是記錄下街頭藝人的樣貌。不過我也意外拍下了地鐵中其他乘客的神色，為影像添增了不少丰采。

巴德・艾靈森
（Bård Ellingsen）

挪威人，現年41歲，已婚，育有兩子，職業是聽力師。我主要的嗜好與興趣便是攝影，相關知識技巧是自學而來的，至今也不斷學習新知。我的自學方式是閱讀書籍，還有上部落格觀摩他人作品。目前目標是讓自己的構圖技巧更上一層樓。我喜歡所有的攝影類型，如風景、人像、街頭、運動攝影等。

我先用Photoshop Lightroom處理圖檔，將大小裁切過後，再輸出為JPEG檔。接著我使用Nik Silver Efex Pro模組將影像轉為黑白。在Photoshop CS5上，我新增一個圖層，選取顏色快調濾鏡，強度設為1.5像素，做為銳利化的用途。之後我選擇覆蓋混合模式，把圖層平面化，最後再存為JPEG檔。影像銳利化有好幾種做法。如果我要同時處理多張影像，我通常只會用Lightroom的銳利化滑桿來調整。但那些比較「特別」的影像，我就會用Photoshop的顏色快調濾鏡來處理。

夢的寓言

那日天氣炎熱，陽光普照，街上人山人海。人們一身短衣短褲，但在一片便服之中，有一位奇異的老紳士。他身形高挑，手持柺杖，穿著相當與眾不同。他身旁有個小男孩，把一只吹脹的塑膠手套拋向空中。老人一臉若有所思，看著白手套成功在空中飛起，兩隻手指一展，成了個「V」字，不禁令人懷想英國前首相邱吉爾——下一秒，手套落地，大拇指或上或下，擺出決定「生殺大權」的手勢。

微風忽起，從旁吹得手套一振一振，恍然間，一只手套彷彿有了好幾個分身。老人細細盯著，似乎把一只只手套當作他的夢想——那些已竟與未竟之夢——又或者是那些仍不知未來去向的夢想……

　　那一刻讓我深受啟發，於是創作出〈夢的寓言〉這個攝影藝術作品。

　　照片由五個主要元素組成：
　　（一）主角——老人。
　　（二）白色醫用手套——我把手套放在不同地點，照了好幾張照片。
　　（三）大木桶。
　　（四）鴿子。
　　（五）一面牆與牆上的窗。

 笛娜・波娃
（Dina Bova）

生於莫斯科，13歲搬到以色列。

我的專職是演算法工程師，以電腦視覺研發見長。

我是在環遊世界時開始對攝影產生興趣。這是我第一張藝術攝影。不過沒多久我就覺得傳統攝影有太多侷限。我知道用數位攝影可以完成更多，延伸我的視野。我不想設限自己。我想創造夢想。

對我而言，藝術訴諸的是我們的感官與情緒，不是思維與直覺。

〈夢的寓言〉五個主要元素。

所有元素都是在同一天拍完，除了大木桶以外，大木桶是在不同地點拍的。

在繼續往下講解之前，容我談一下構圖的部分，我想說明我是如何安排畫面，讓各個元素適得其所。以這個作品為例，我覺得方格狀的「舞台」最能有效勾勒出整個場景，將每個人物定位。我在下面的圖例中畫了幾條參考線，以便說明我的構想。

人眼的焦點多半會集中在中央方格的邊線附近。將畫面從水平和垂直方向分割成三等份所畫出來的線，就是中央方格的邊線。

老人的頭恰好落在一條邊線上（上水平三分線）。

他的眼睛臨近這條邊緣，且落在從右上角出發的對角線上；這條線和另一條對角線垂直。

老人的軀幹中心就位在方格的正中心。

大木桶、老人和窗戶都在從左上到右下的對角線上。

這些古典的構圖法則都是過去畫家和大師奉行的準則。然而，每個規則都有例外。我們應該要了解這些規則，並了解什麼時候可以打破，什麼時候不行。

我使用Adobe Photoshop CS4軟體來創作這幅作品。我另外也用Adobe Photoshop Lightroom來微調RAW檔影像的曝光設定。

製作過程分為六個階段：

（一）**建立背景**　即人物的舞台：一面有窗的牆，以及地上的木桶。

（二）**老人**　我選取筆型工具，小心地把老人從原本的影像剪下，放進這個背景。

（三）**製造影子**　我在畫面中加入老人的影子，影子斷成兩個部分：一個在地上，一個在牆上。影子彎折的方式也有其背後理念，不過我就留給讀者自行解讀吧。

（四）**插入手套**　我剪下不同照片中的手套，調整其中幾個的形狀。照片中的圓球也是用手套改出來的。

（五）**調整光線**　我使用光源效果濾鏡，在手

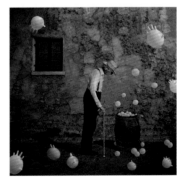

套上營造出適當的光量。我也在地上做出手套的影子,這麼做得好好考量光線的方向,還有手套與地面的估測距離。

(六)加入鴿子與最後修飾 最後,我加入鴿子,把對比和色彩調整到我滿意的樣子。

我想用這個作品,說一則關於已竟與未竟之夢的故事;一則結局開放的故事。我們都有夢想。但我們的夢想會實現嗎?

在此引用西元5世紀印度作家暨詩人迦梨陀娑的一段話:「昨日如夢,明日如幻。但只要好好活在當下,每一個昨日都是美夢,每一個明日都是希望。」

本作品也獲得不少國際攝影獎項認可:
- **2011哈蘇攝影大師獎(丹麥)**
決審作品,入圍「哈蘇大師」提名
- **2011盲驢藝術獎(義大利)**
攝影組決審作品
- **2010國際攝影大獎(美國)**
專業組純藝術類「拼貼」項目佳作
- **2010特倫伯國際超級攝影巡迴展(奧地利)**
金牌
- **2009法國數位攝影巡迴展(法國)**
最佳作品金牌

我很難給予什麼建議,教你這種作品要怎麼製作,不過我認為下面幾點都很重要:

構圖與光線 向過去的攝影大師和繪畫大師學習,研讀他們的作品。現在是網路時代,你不用出門就能夠看到大師的鉅作。你可以探索他們的作品,觀察他們如何擺放人物、如何描繪光線,感受色彩的諧和,汲取靈感,但不要只想照抄;發展出自己的風格吧。

技巧 有創意的點子,卻沒有好的執行力和技巧,那就毀了。攝影重要的是要盡可能精準,不要允許任何小瑕疵,專注在細節上。跟他人學習,追求完美境界。

創意 打開心胸;跟著想像力恣意遨遊。張大眼觀察周圍環境。不要害怕嘗試或實驗,讓自己瘋狂一下。對我而言,不論用什麼工具或媒介創造都好,藝術作品應該要有自己的聲音,傳達出特別的心情。作品應該無須解釋,無須闡述,也不該需要道歉。作品可以非常符合美學概念,也可以走完全相反的路。最重要的是要讓想像力自由發揮,一如俗諺所說:「天空沒有極限。」

我的藝術作品是個充滿寓言、隱喻和多重聯想的世界。這世界有時荒謬矛盾,有時陌生虛幻,但卻真切反映了我的真實情緒。在這世界中,不同的情緒可以同時存在:諷刺、恐懼、愉悅、痛苦,有時甚至會抓狂、絕望,但這裡永遠存有希望,而且絕無憎恨。我不喜歡把個人觀點強加於觀賞者身上。我只微微打開幻境的入口,讓大家進入,從中尋找屬於自己的東西。

我創作時,大多先有個想法,那就是作品的主旋律。接著,我建構畫面,把畫面拍下,像是為不同樂器編寫音樂。最後的後製階段,我就像彈奏爵士樂一般,任憑創意即興演奏,最終成品可能會跟原來的照片相差甚遠。

不過,有時候我也只帶著相機遊走,隨意拍下周遭的有趣事物。我稱其為未來作品的「可能素材」。這些作品仍等待著萌發的時機。

若想更了解我,歡迎上我的網站:www.dinabova.com。